台南酒吧散策
Wandering in Tainan's Bars

給嗜酒未眠之人的深夜指南

姜靜綺　著

黃心慈　　攝影

推薦序

以宏觀一點的角度來看，世界上越先進、文明發展越久的國家，其夜生活文化也就越發達。消費性娛樂產業是一個國家的經濟中很重要的一環，而酒吧的特別之處在於，它既是餐飲業，也是消費性娛樂產業，擁有兩個身份、兩種功能。

台南以前是台灣的首都嘛，因此台南的夜生活文化，本來就有更長的發展時間。台南酒吧的數量之所以這麼多，一方面跟這座城市的歷史背景、文化有關，另一方面，是台南酒吧產業對年輕人的吸引力，大家會想來這裡開酒吧，把台南當作圓開店夢的地方。台南酒吧文化以及氛圍就是如此被建立起來的。簡單來說，我覺得是機緣，讓台南有這麼豐富的夜生活文化。

老實說，台南酒吧產業能有今天的盛況，我是很感動的，《台南酒吧散策》的出現也是歷史性的一刻，值得紀念。它不只是一本寫給調酒師或酒吧從業人員看的書，更是一本寫給消費者看的書。

對初次踏進酒吧的人來說，這本書提供了一個有趣的學問，或者說是導覽，它告訴你踏進酒吧以前，應該懷抱著什麼樣的想法、心態以及心情。它同時也是一本雞尾酒圖鑑、教材，裡面收錄了很多調酒，還有作者對風味的描述和品飲筆記。當走進書中某一間酒吧，你會知道有哪種類型、哪杯經典調酒可以品嚐。

《台南酒吧散策》還有個特別的地方是，以店家為主體，詳細介紹了主理人對酒吧、對雞尾酒的想法。有時候你在一間酒吧裡喝酒，不見得能了解這間店在做什麼，或是店裡的某些細節，這本書正分享了在酒吧以及調酒背後，每位主理人和調酒師的豐富想法。

總之，我真的覺得很感動，也覺得很酷，居然有這麼一本專門介紹台南、介紹酒吧的書，說是酒吧產業歷史性的一刻，真的不為過。

Bar TCRC 創辦人暨 Bar Home 主理人 阿翔

推薦序

每到夜晚，台南悠閒的慢步調總是被酒吧與酒客們的約會點燃，彼此激盪出無數火花，無論是好友聚會或獨自細細品飲，在夜晚入睡前，腦海中浮現的都是那些數不盡的快樂回憶。

台南是我的家鄉，認識雞尾酒吧的起點當然也是台南。我從大學時開始喝酒，當時 Bar TCRC 獲選亞洲五十大酒吧，放假沒事時，就會找朋友過去喝個兩杯。那時覺得喝雞尾酒是一件很時髦的事，對酒雖然懂得不多，然而酒客和調酒師之間共創的氛圍，總令我相當迷戀。

時至今日，台南酒吧遍地開花，類型也相當多元，雞尾酒已然成為人們生活的一部分。夜晚的消遣娛樂從唱歌、打球，轉變成晚餐後的隨口一問：「走啊，喝一杯啊！」

酒吧的存在，也不再只是為了閒聊、買醉，而是伴隨著整體的空間設計，以及與調酒師之間的理念交流，酒客從中獲得更多、更新的飲酒體驗，而調酒師也從酒客的回饋之中，激盪出創作雞尾酒的想法。

因緣際會認識了《台南酒吧散策》的作者 Jessy，以及一群熱愛調酒產業的創作者們，他們的共同點即是，日復一日地走入酒吧，親身探索每一間酒吧的樣貌，並以對談的方式細膩地做下紀錄。

對酒吧的感受以及喜好是相當主觀的，而曾經身為調酒師的 Jessy 能觀察到各家酒吧的優點，以樂觀且客觀的視角，細細體會店家想帶給客人的體驗，也因此，和她一起跑吧格外放鬆又有趣味，她會和你分享平常不會注意到的小細節，我相信讀者看過這本書後，一定能從文字中感受到她的溫柔，以及對酒吧的熱情。

酒吧產業在台南日益蓬勃，尤其步行在中西區，沒走幾步就能看見藏身巷弄裡的酒吧，類型多元化的同時，也變得更加輕鬆且生活化。我認為酒吧沒有優劣之分，社群媒體上的評價只是來自別人視角的參考，唯有自己，才能為自己找到真正喜歡且感到舒適的酒吧。

你能夠透過《台南酒吧散策》了解台南各家酒吧的特色，不妨將其當作酒吧地圖，佐以府城的小吃與美食，相信你能在台南、在自己喜歡的酒吧裡，度過無數個美好的夜晚時光。

雞尾酒杯收藏家 Tom's Lab

關於台南，我想說的

因為這本書，我在台南生活了將近一年。關於台南，真的很多可以說的。

像是我學會了吃小吃，也習慣了到哪都要騎機車，儘管只是去巷口。在台南生活有很多好處，像是衣服當天曬當天乾，也幾乎不下雨，天空無雲而總是清澈常藍。也因為地處航道，這裡的房子建得低矮，經常可以聽見飛機從上空飛過的聲音，只要躺在屋頂陽台的空地上，或是靠著水塔，就能將遼闊的日常景致盡收眼底。

當有人問我「台南怎麼樣？」時，我總會說台南像一座烏托邦，有點與世隔絕的感覺，有點太過無憂無慮的感覺。後來想想，也許是觀光勝地的緣故，來到這裡的人總是抱著期待又快樂的心情，當一座城市浸淫在這樣的氛圍之中，又怎麼能不如烏托邦一般？

我曾聽人說，為什麼台南人去哪都要騎車，因為要把時間省下來，用來和別人聊天。這點和台南人很有人情味一樣，有些事你得親身體驗，才能將書中所寫、別人口中所說的事，轉化為立體、切實而讓你點頭如搗蒜的經歷。

我原先預計花費一小時與一間店家進行對談，後來變成一小時半，最後變兩小時，有時候兩小時還不夠用，也有的時候，我其實沒說什麼，吧檯裡的人就毫無保留地向我分享他的所想，像把自己掏出來一般。

因此我是誠惶誠恐的，在書寫時。他們和我分享的是真實的自己，我要如何以有限的文字，將感受到的一切忠實地表達出來，這讓我十分掙扎，也因此文字改了又改，改了又改，總覺得不盡完美。

我知道怎麼寫都不完美的,這本書所提供的,是如前言、引導一般的功能,而我衷心希望,它能成為你走進某間酒吧的媒介。如果你能因此找到你的心之所嚮,那就是最棒的事了。你可以將這本書當作散文集,或是提供資訊的旅遊書籍,也能把它當作台南酒吧版的解答之書,翻到哪一家,當晚就去哪間酒吧探險吧!

在這一年半的時間裡,這本書得到很多人的幫助,在此提及僅能聊表龐大感謝的一小部分。超楓酒業的各位、No 哥、接受推薦序邀稿的翔哥和 Tom、繁忙之中負責潤稿的伍哥、伍爸、和我一起展開末路狂花般旅程的慈,以及一路支持我的 Tonic 和天晴,當然還有這六十間酒吧旅途中,我所遇見的每一個有趣靈魂。

說得或許太多,又或許太少。在我書寫的這段日子裡,有許多酒吧在台南展店,未能書寫著實遺憾。有些調酒師可能已離開原本的工作崗位,而雞尾酒也是,店家可能已換上新的酒單。然而,本書所記錄的點點滴滴,或至少我個人所冀望的,是酒吧的靈魂樣貌,這是不會輕易改變的。雞尾酒與人,都是「酒吧」這個場域的媒介,用以述說他們自己。

這本《台南酒吧散策》以「酒吧空間」為書寫主體,記錄下創辦人的故事、店內提供的飲品與餐點的滋味,以及我所感受到的酒吧樣貌,而剩下的故事,就由你和你所踏進的酒吧共同撰寫吧!

言盡於此,接下來,跟著這本書散步去吧!

Jessy,寫於漸涼的高雄,Cafe STRADA

Content

中西區

關於台南酒吧

阿廖 × 阿龐

阿廖

阿廖自高中起接觸花式調酒,並在多場國內外比賽中獲得佳績。畢業後,他任職於 Bar TCRC,與夥伴一同開創台南酒吧的黃金年代。

滿三十歲那年,阿廖決定將人生推展至下一階段:創辦 Moonrock。Moonrock 自 2022 年起連續被評選為亞洲百大酒吧,並獲選為 2022 年台灣年度代表酒吧。

阿龐

阿龐的調酒師生涯起源於 The Shotting Fun,而後參與了 The Sober Foodie 食上主義,以及 The Han-Jia Pairing Dinner 酣呷餐酒的創店規劃,並於酣呷擔任主理人一職。

身為調酒師的她,在 2019 年拿下 Campari 調酒比賽台灣區冠軍。目前任職於澳洲餐飲集團 LUCAS Group 旗下的酒吧 Society。

阿廖的調酒經歷很豐富，能否從花式調酒開始，和我們分享你的調酒歷程？

阿廖：我是中壢人，高中時就讀桃園的永平工商，加入調酒社後開始接觸花式調酒。花調重視的是表演過程，酒好不好喝並不重要，所以對當時的我來說，調酒就只是烈酒、糖漿和果汁的組合，連我也覺得不好喝。

我畢業後決定到台南唸餐飲科系的大學，當時高中調酒社的學長和教練都在南部。我在花調比賽中有不錯的成績，所以有高職和大專院校請我去教花式調酒。

說來好笑，雖然我是花式調酒師，但其實不會調酒。大二那年我才對開始對調酒產生興趣，我跑到超商和大賣場買烈酒，像是 ABS、SKY 伏特加、英人牌琴酒等，然後上網查資料，看看這些酒能做什麼調酒。

當時網路上沒有太多資料，頂多就是看 Cocktail Times。我還找到一個從 A 到 Z 列出調酒名稱的網站，點擊名稱就能看到這杯酒的相關資料，但有資料的酒大概一百杯不到。總之，那時我就在家自己調酒、自己喝，還因為 Mojito 很流行，家裡也種了薄荷葉。

阿廖是怎麼加入 TCRC 的呢？

阿廖：我和幾個朋友、學長就在家調了一陣子，越調心裡越納悶，明明已經照著查到的資料做了，為什麼酒還是不好喝？所以我們決定花錢到酒吧喝酒。因為還是學生，雖然我有在教課和接婚禮的表演，但扣掉生活費後，一個禮拜喝兩杯就差不多了。我很珍惜這兩杯調酒，也利用它們問了調酒師很多東西。

就是因為這樣，我踏進了 TCRC，認識了翔哥。當時 TCRC 是翔哥站吧，店裡的空間不大，也沒有後面的吧檯空間，老實說，我看到 TCRC 時心裡就想，怎麼會有酒吧開在這種地方？

以前也沒有桌位，吧檯座位後方也是一排座位，客人就背對背坐著。因為很擠，很容易認識坐在旁邊的人，我和鬼咖啡的老闆就是這樣認識的。

翔哥很樂於和我們分享調酒知識，他還會擺一個小杯子在我們面前，說有想試的酒都可以倒給我們喝。其實翔哥也知道我們想學調酒啦，畢竟每個禮拜都去。我們過去喝酒前還會在家查好這禮拜要喝什麼，想知道什麼是 julep 就點 julep。我印象很深刻，當翔哥從吧檯底下拿出 julep 杯時，我心裡想，原來真的有這種杯子，不是隨便一個金屬杯就是 julep 杯。

但我每次請教完翔哥，回到家自己調的酒還是很難喝，做不出一樣的味道。這樣的情況大概維持了一年多，後來翔哥問我和我學長說，後面的吧檯要開了，要不要來幫忙？我們當然就說好啊！

剛進 TCRC 時，有什麼有趣的事發生嗎？

阿廖：當時後面的吧檯空間還在裝修，所以我在 TCRC 第一份工作就是打掃和施工。木工做好吧檯和酒櫃後，我和學長就打磨上漆。之後翔哥開 Bar Home 時我也去監工，覺得自己跟工班一樣（笑）。其實這樣的經驗很有趣，Moonrock 在裝修時我也每天都過去東看西看，叫我不要去我還真沒辦法。

TCRC 快完工時我們都很興奮，覺得終於可以正式在吧檯裡調酒。我們等不及地找了幾個朋友，拿施工用的燈泡當作照明燈，一夥人在冷氣都還沒裝的吧檯裡調起酒，喝了起來。

我在 TCRC 的旅程是這樣開始的，一轉眼就待了八年。我到 Bar Home 工作一年後才開 Moonrock，當時覺得自己三十歲了，該做點屬於自己的事，所以就出去開店。

阿龐呢？妳的調酒師生涯是怎麼開始的？

阿龐：我和阿廖一樣，在第一間酒吧 The Shotting Fun 也待了八年。當時我還在成大唸書，對酒什麼也不懂就進了 The Shotting Fun，之後才開始認識烈酒和啤酒知識。而從 shot 吧跨到雞尾酒吧，因

為我想多學一點。我認為如果要一直待在這個產業，就要一直學習和進步，所以 Nono 決定開食上主義時，我們就一起跟翔哥學習調酒。

開始有身為調酒師的自覺，我想是參加了調酒比賽。我的第一場比賽是君度橙酒的調酒比賽，當時我是亞軍，後來就在 Campari 調酒比賽拿到冠軍。

我為君度比賽所設計的調酒其實不複雜，只用了浸漬手法。去比賽後認識了很多調酒師前輩，所以我在準備 Campari 比賽時就向大家請教。那時我才真正了解到調酒吸引人的地方，心裡也因此產生想要深耕調酒產業念頭。

近年來，台南酒吧產業發生了許多變化，像是開店的風潮，可以看見許多外地調酒師來台南展店，酒吧的種類也因此變得多元。在二位的看來，台南酒吧產業還有哪些事正在發生？

阿廖：我感覺選擇在台南開店的人其實都已醞釀許久。台南本來就是觀光產業發達的城市，從十年前的中國觀光團客，到後來來自香港和日本的散客，而這些散客就是會走進酒吧的消費族群。

在 TCRC 獲選亞洲五十大酒吧後，台南開始受到國際調酒師的關注，國外調酒師會來台南舉辦客座活動，當時業界超過半數的調酒師都會到場。

台南調酒師在酒的風格和酒吧營造上也發展出自己的特色，我認為正是這樣的多元性吸引了消費者。我們接待從外地來的客人時，都會問對方平常會去哪裡喝酒，很意外的是，其實大多數人沒有到酒吧喝酒的習慣，都是來台南才特地跑酒吧。我們也很常遇到接下來要去其他酒吧，或是從別間酒吧過來的客人。

阿龐：因為酣呷的營業時間比較早，也以供餐為主，所以通常會是酒客跑吧的第一站。我們遇到外地來的客人時，只要對方有點酒，我們也都會問下一站要去哪，遇到很多接下來要去 Moonrock 的人（笑）。情況的確和阿廖說的一樣，很多人只有在朋友聚會或去 KTV 才會喝酒，平常不會去酒吧的。

酣呷有一個特別的狀況，就是相對食上主義高達七成的用餐客人，酣呷的客人用餐和用酒的比例接近一比一。這點出乎我們意料，近年來以酒搭餐的客人很明顯地上升，無論是學生客還是社會人士，就算平常沒有喝酒的習慣，也會點飲品搭餐。

所以是台南有一種氛圍，讓觀光客想要走進酒吧、品飲雞尾酒嗎？

阿廖：我認為更像是提供觀光客一個選擇。大家出去玩時，本來就會安排平常不會做的活動，而跑吧就是大家來台南會安排的行程。台南的酒吧數量多，每間店也都各有特色，只要一個晚上就能到各種不同風格的酒吧踩點。

說回雞尾酒，二位從踏入酒吧產業開始，台南的雞尾酒出現了哪些變化？

阿廖：我剛進 TCRC 時，正流行把酒和新鮮水果丟進果汁機裡打碎，過濾後再用雪克杯搖盪製成的雞尾酒，之後才開始流行經典調酒。那時調酒師一定要會調 White Lady，Ueno san 來台灣也教我們調 White Lady，而台南調酒師到日本喝酒也一定會點這杯酒。經典調酒之後就是流行經典改編，我想這和調酒比賽有很大關係，因為調酒師必須做出容易複製、能在各地調製的酒款，經典改編也因此成為大家注重的調酒類型。

還有個時期很流行分子調酒，雞尾酒中開始出現風味泡沫和晶球，這應該是經典調酒流行起來前的事。到了 2016、2017 年左右，酒吧開始流行自製果乾。剛開始我還覺得很新鮮，但因為很容易做，一下子所有人都在做果乾了。

和果乾差不多時期流行的還有舒肥，再來就是離心技術。但離心技術的門檻比較高，後續就比較少被廣泛使用，再來就是流行澄清和奶洗手法。

阿龐：從結果來說，我認為雞尾酒的多元變化是好事。有多元發展的能力就代表產業和市場有接受新事物的視野，也代表飲酒人口的基數穩定，酒客對雞尾酒的要求也越來高。

雞尾酒的變化有為台南酒吧產業帶來什麼影響嗎？

阿廖：當調酒師對各種技法有一定的熟悉程度時，就是大放異彩的時候了。我感覺最近正好是大家開始梳理調酒風格的時機，和說話一樣，調酒師會選擇適合自己的語彙，然後把想法透過雞尾酒傳遞給消費者。

過去幾年，二位認為，還有哪些因素形塑了現在的台南酒吧樣貌？

阿龐：除了 TCRC 獲得亞洲五十大酒吧、以及後續的媒體和酒商支持，我認為酒吧產業的團結也是原因之一。台南調酒師彼此的感情都很好，主理人做事也傾向親力親為，這就讓工作氛圍很團結，大家能感受到彼此的成長和付出，店家和店家之間也會互相照顧。

我認為正是這份團結讓台南酒吧能蓬勃發展。我很喜歡這樣的氛圍，也想盡可能維持。從 TCRC 成立到旗下員工各自開店，大家互相扶持的情況一直存在著，而消費者對新開的酒吧也都給予認同。

阿廖：我認為返鄉開店的人潮帶來了影響。不只是酒吧，食衣住行各個產業都有很多人回來台南開店，像是陶器、音樂、畫作和選物店等特別多。當這些藝文產業串連起來，台南獨特的城市樣貌自然就會展現出來。

再來是 KOL 和社群媒體的流行。他們吃什麼、用什麼都是大眾關注的焦點，也剛好很多 KOL 都有喝酒的習慣，所以他們會打卡或 po 文介紹，粉絲就會跟著他們走進酒吧。

在二位看來，台南酒吧的未來可能會發生什麼變化？尤其與藝文產業的連結？

阿廖：以我自己為例，我很喜歡攝影，所以曾邀約萊卡在 Moonrock 舉辦攝影展和講座，同時店裡也提供從攝影作品發想的酒款，將我們想訴說的事透過雞尾酒和攝影一起傳達給消費者。

而 Moonrock 也辦過很多場餐會，飲與食原本就密不可分。其實不只 Moonrock，各家酒吧也都有餐和酒的跨域合作。

對我來說，酒已經不只是酒了，它是語言，是文化，是表達各類議題的載體。日本攝影師山本博司給了我很多啟發，他的攝影作品十分抽象，甚至會讓觀者覺得是拍壞的照片，但他正是以這種手法，呈現大家日常沒有注意到的事。他可以用一個快門鍵做到這件事，那我們是不是也能以雞尾酒為媒介，做到一樣的事？把雞尾酒做得有趣和美味的同時，是不是也能賦予其更多意涵？

阿龐：跨界合作是必然的，一定會越來越多。我很期待看見音樂與酒的結合。甜呷的空間大，所以很適合有音樂演出，但一間店要維持固定的現場表演很不容易，也牽扯到售票、店內基本消費如何設定等問題。在不確定消費者是否理解且願意買單的情況下，這需要花時間觀察消費的反應再做出決定。

但我們若做了這個嘗試，說不定就會培養出一群對音樂表演有需求的客人，讓這件事成為消費習慣或品味的展現。音樂表演的確不是一件新鮮事，但我認為酒與音樂能有更深刻的連結，像是針對不同樂團、不同曲風推出相應的餐點和酒飲，讓消費者能以音樂搭餐，這不就是一件讓人很興奮的事嗎？

二位對未來有任何的擔憂嗎？

阿龐：在台南酒吧遍地開花的同時，我很擔心酒吧創業者的目標不夠明確，在店的概念和調酒技術都還不夠完整的情況下就開了店。另外，調酒趨勢的變化很快速，大家也因此傾向嘗試各種新東西，但最重要的仍是把基礎打好，這才是創新的本錢。

阿廖：我認為當店越開越多、風格越來越多元時，客群會明確地分開來。社群媒體上釋出的訊息會決定消費者走進哪間酒吧，對外國客人來說尤其如此，他們會從過獎的，或是花比較多行銷預算的酒吧開始探訪。

其實會發生什麼事很難講，說不定明年台南就開了三間夜店，突然間沒人要在酒吧喝酒了也不一定。

面對未來，我想和阿龐說的一樣，先打好基礎，做好份內的事，紮實建立起酒吧的核心是不會錯的。我依然很期待看到不同類型的酒吧在台南展店，那是很有趣的光景。

阿龐：在展店快速的情況下，我也很擔心人才出現短缺。

阿廖：我認為這是現在年輕調酒師的課題，他們需要快速地獨當一面。以前我光要把酒做得好就覺得很難了，其他事情像是自己出去開店真的都沒想過（笑）。

二位都有從員工轉換成主理人角色的經歷，這有帶給你們什麼衝擊和啟發嗎？

阿廖：身為主理人，感受最深的就是可以做和自己有關的事。當然，我在 TCRC 時翔哥也都放手讓我去做，只是當時我也沒有多餘能力去做其他的事。

站在主理人的角色，就需要思考品牌走向、店能做什麼和該做什麼，然後實際進行組織、規劃和執行，創造好的工作氛圍也非常重要。

Moonrock 的夥伴有個特別的地方，他們大部分都不是台南人，都是特地想成為 Moonrock 的一份子才來到台南工作。這讓我感覺到自己有義務照顧好每一位夥伴，除了基本的薪資福利，我一直在思考要怎麼讓大家有更多的成長和收穫。

簡單來說，變成主理人後，我了解到團隊、品牌以及如何執行很重要，這是以前的我所沒有思考到的地方。

阿龐：我在 The Shotting Fun 工作時，員工數量大多維持在四、五人左右，編制不大，再加上開店前的準備不像調酒吧般繁複，因此大多數時間我都在處理店務，負責管理事宜，身份的轉換在感受上就沒有阿廖來得大，反倒是很想再回到第一線調酒（笑）。

設計酣呷的酒單對我來說才是挑戰，在酒的風味上必須考慮和餐點的適配性，不像在 The Shotting Fun 時能隨自己的喜好創作。再來是酣呷的空間很大，有專業的廚房和廚師，整間店有近二十個夥伴，要怎麼營造融洽的工作氛圍是個難題。

員工福利也是我關注的重點，我想盡可能地給予現場工作人員福利，但也必須照顧到資方的想法，我一直以來都試著去創造雙贏的局面。

站在主理人的角色真的能學到很多，但壓力也不少，但我原因並不是因為角色轉換，而是要顧慮的事變得很多。

訪談來到尾聲，聊點輕鬆的話題吧！如果有一個不用上班的夜晚，二位會怎麼安排你們的跑吧行程？

阿廖：在不考慮酒量的狀況下，我會在下午去 Swallow，然後到酣呷吃飯，但不會吃太多，因為等等還會吃別的東西。再來就是去 Bar Home 和 TCRC，TCRC 一定是我的最後一站。

阿龐：如果我有起床，在下午就出門的話，我會先去 pari 或 St.1 喝咖啡，但 St.1 可能要有任意門才能去，因為在永康區，很遠。鬼咖啡有開的話，我會去鬼咖啡，我每次要去都剛好沒開，到現在都還沒去過。

如果晚餐我是一個人吃的話就會去食上主義，吃完後去 Moonrock。最後的行程和阿廖一樣是 Bar Home 和 TCRC，或是 Phowa。

如果有客人向你們點「隨便」，二位會調製什麼調酒？或是你們平常喜歡喝什麼的調酒？

阿龐：我會做 Negroni。一方面我喜歡 Negroni，另一方面是，因為我是 Campari 冠軍，所以客人都會跟我點 Negroni，這杯酒就成為我做最多次，也最有把握做好的一杯酒。

阿廖：我很難讓客人跟我點「隨便」，我會向對方問到底，至少要給我一點方向啦，不然我會把整份酒單介紹一遍。

如果是我自己喜歡喝的酒，依照當下心情和場合會有不同。如果是快樂、輕鬆的場合就喝 highball，調酒不好喝的地方就喝啤酒（笑）。

阿龐：吼，你在 The Shotting Fun 都喝啤酒！

阿廖：The Shotting Fun 的啤酒很好喝啊！以前我在 The Shotting Fun 看大家喝騎虎難 shot 時，心裡就想，我的酒量應該沒辦法這樣喝。

阿龐：以前 The Shotting Fun 還有賣阿廖的調酒「黃金年代」。

阿廖：那是我為第一屆 Bacardi Legacy 調酒比賽創作的酒款。當時台南很多店家都把這杯酒放上酒單賣給客人，很支持我。

阿龐：The Shotting Fun 到現在還在賣這杯酒，我還在酒單上畫圖示意這是阿廖的酒。而且當時阿廖就在做真空包裝了，因為要把酒送到各個店家。

阿廖：我記得我還跟台南某民宿借了冰箱，把酒打好真空後寄放在那裡，不然真的沒有地方放。

阿龐：冰箱一打開就有即飲調酒可以喝棒啊！而且其實你當時在做的就是即飲調酒了。

最後一個問題，如果二位在 Bar Home，眼前的調酒師是翔哥，你們會和翔哥點什麼酒？

阿廖：翔哥的 Martini 很好喝。還有一杯他現在比較少做的酒 Singapore Sling 也很好喝。

阿龐：酣呷有個員工弟弟說，阿廖做的 Singapore Sling 是他喝過最好喝的。

阿廖：真的嗎？謝謝。Singapore Sling 是翔哥出給店內調酒師的考題，他說這杯酒要是調得不好會有藥水味，所以一定要把這杯酒做好。

阿翔 ×Nono

阿翔

阿翔自大學起任職於夜店東方和爵士音樂酒吧咆嘯城市，而後
身為 Bar TCRC、Bar Home 和 Phowa 的創辦人。
他是一名調酒師、酒吧經營者，也是眾多新一代調酒師的啟蒙
導師。
阿翔對調酒的熱愛讓他投身酒吧產業近二十年，一路帶領台南
酒吧產業前進。時至今日，他仍站在站在酒吧第一線，為你我
調製一杯杯美味的雞尾酒。

Nono

從魔術界跨足調酒界，Nono 帶著精準和創新的眼光開設了
shot 吧 The Shotting Fun、餐酒館食上主義和酣呷，也是台中
酒吧 Tor Dāy、嘉義餐酒館呷酒的創辦人。
身為調酒師的他，在 2022 年獲得 World Class 調酒比賽台灣
區冠軍，並獲選為 GQ MOTY 年度調酒師代表。
他以寬廣的眼界和創意思維見長，致力於提供消費者嶄新的飲
酒體驗，也為台南酒吧產業創造更多可能性。

阿翔當初怎麼會進入酒吧產業？

阿翔：這就得從我還是大學生的時候說起。我是高雄人，在現在的中華醫事科技大學念二專，重考一年後到台南嘉藥念二技，我在兩間學校讀的都是食品相關科系。

那時應該是 2004 年，大二下學期的時候，大學生嘛，白天上課，晚上沒事就去打工，當時我在台南一間很有名的登山用品店打工，然後遇到張山，就是現在 Bar TCRC 的合夥人阿傑。

阿傑當時在西門圓環上經營 TCRC Livehouse，live house 現在還在，只是因為 Covid-19 疫情所以演出辦得很低調。

阿傑真的是台南 live house 和地下樂團的幕後推手。現在我們耳熟能詳的 1976、Matzka 等樂團，以前很常在 TCRC live house 表演，大家還會在那喝醉大鬧。

當時阿傑請我在 live house 幫忙調酒，也是因為他，我才開始跑酒吧。不然我連酒吧都沒去過，喝個半瓶啤酒都會醉，也是因為到了外地念書才能喝酒啦，不然家裡管得嚴，真的沒有喝酒的機會。

我記得很清楚，當時一喝烈酒就覺得怎麼這麼難喝，不誇張，一喝就跑廁所吐一整晚。後來想想其實蠻合理的，沒在喝酒的人怎麼會習慣那種濃濃的酒味，而我開始對調酒產生興趣，就是因為調酒把烈酒變好喝了。

我進到酒吧工作以前，就在學校宿舍裡胡搞瞎搞，自己買酒亂調一通。我每週都會去一間酒吧喝酒，也在那裡遇到了我的調酒師父，我就一邊喝他做的酒一邊問問題，也會到誠品買調酒書來看。我記得我有買翻譯成中文的《大師不藏五百招》，這本書到現在我都還留著。

到了大三時，我跟我師父說想在酒吧工作。當時他任職於位在現在西門錢櫃斜對面，號稱台南第一間專業夜店東方。他在台南酒吧圈已經是知名人物了，我就跟著他從外場做起，在那之前我從沒做過服務業。

東方就是我在酒吧產業的第一站。我在外場工作了一年，期間師父叫我進吧檯幫忙調酒。他覺得我做得不錯，後來就把我調進吧檯。你能想像我當時有多興奮嗎？

之後我師父被聘請到展店在林森路上，現在變成餐廳的 Boplicity。我們都稱呼它咆嘯城市，是一間爵士音樂酒吧。我跟著師父一起到咆嘯城市工作，是咆嘯城市的第一代調酒師，也是我正式成為調酒師的起點。

當時我也大四了，準備要畢業去當兵。但我很不捨，覺得在咆嘯城市工作沒多久就要辭職，對我師父也過意不去，所以我就求老師當掉我，讓我能繼續在咆嘯城市工作。

我跟那位老師的感情很好，他也知道我在酒吧工作，還會來找我喝酒。當時我就說，如果我現在去當兵，我在咆嘯城市的工作也就沒了。他只問我，確定要這樣嗎？我說對，如果出了什麼事我會負責，請他一定要幫我。

總之，我有順利延畢，還延畢了兩次，真的是撐到撐不下去了才畢業去當兵，我就在咆嘯城市工作到收到兵單為止。

如果沒記錯，Bar TCRC 是我在 2009 年開的，一當完兵就開了。會記得這麼清楚是因為，2008 年一整年都在當兵，兵期是一年兩個月嘛。我現在往回看，會覺得當兵是一個分水嶺，在那之前的四年，2004 年到 2008 年是我調酒生涯的最前期。

當初怎麼會決定要開 TCRC？

阿翔：從退伍前兩個月開始，我就利用休假回台南喝酒，也看看有沒有工作機會。但當時酒吧都不缺人，是剛好阿傑說他看到一個店面，就是現在TCRC 的店面，然後帶我去看。不看還好，一看真覺得有夠破爛。可能是當兵當傻了吧？我也沒想太多，就跟阿傑說，好，我們開店。

當時台南還不流行喝調酒，但我一開始就決定要賣調酒。在開店之前，我跑到台北喝酒，看看其

他地方的酒吧和調酒師長什麼樣子。當時我就在 101 樓下的 MINT Bar and Club 遇到 Cody，他做完酒還會丟瓶子耍帥，而且還真的很帥。我也去了 Barcode，那長長的吧檯和一整面的酒牆我永遠不會忘，那就是我心目中的酒吧的樣子。

我總覺得我和酒吧的緣分從小時候就開始了，大概是小學二、三年級，那時我讀的國小就在阿嬤家附近，而大舅舅也住在那裡。他很愛喝酒，我記得有一個禮拜天晚上，他騎著偉士牌載著我到高雄鹽埕區的酒吧。我只記得那是個很暗的地方，然後有一座環形吧檯，一些女性就站在裡面，外面有很多外國客人。

我很確定舅舅的面前放了一支約翰走路黑牌，他的調酒裡放有櫻桃。當時舅舅點了可樂還有一大盤烤豬肋排給我吃。當時其實蠻害怕的，但後來想想覺得很正常啊，空間那麼暗小孩子怎麼不怕。

而大舅舅因為酒喝太多，在我國中二年級時，因為肝癌過世了。我在整理他的遺物時找到很多海尼根和百威啤酒的杯墊，這些東西我都還收藏在高雄老家，想著有一天要錶框紀念起來。

如果從那時開始算的話，其實我從國小就開始跑吧了（笑）。仔細想想當時的情況，舅舅應該是開了一瓶黑牌威士忌，然後再請調酒師來調酒。那杯酒可能是 Old Fashioned 或 Godfather，不是會 Manhattan，因為酒裝在有冰塊的杯子裡。

我再長大一點後，看到西洋電影裡的酒吧都有大酒櫃，這就讓我對放滿酒的酒牆更憧憬了。直到現在，我都堅持我的酒吧裡要有很大的酒牆，對我來說那才是酒吧的樣子。

有點扯太遠了，說回 TCRC，剛開的時候真的很可憐，店裡沒什麼客人，我跟阿傑就有一搭沒一搭地做，還記得有個假日只有三個人走進來。當時生意差到我身上只剩下一百塊，走投無路了，跑去跟我媽借一千塊吃飯，你能想像 TCRC 經歷過那樣的時期嗎？

我本來就不是會跟朋友或熟客說：「欸，我開了一間店，要不要來捧場」的那種個性，但當時真的是

沒辦法了，我就傳訊息給一些比較好的朋友和客人，說我開店了，店從那時候才開始有人進來，大家也才知道這裡有一間酒吧。

我真的經歷過口袋裡只有一百塊的日子，那時候民族路一段不像現在這麼熱鬧，拍謝，真的跟鬼城一樣，根本不會有人知道大天后宮前開了一間酒吧。

說起來，我跟阿傑真的是誤打誤撞，或是說因為機緣才在媽祖面前開了店。這對老一輩的人來說其實蠻不尊敬的，我媽也覺得很荒唐，就說怎麼會在廟前開酒吧？還有人說我們會因此短命。總之就是很多迷信的說法啦，但我們也是一路做到現在，可能是命夠硬吧？

TCRC 從 2009 年到現在經歷了很多變化。在二位看來，這期間台南酒吧還發生了什麼有趣的事？

阿翔：我記得剛開店的時候物價很便宜，一杯調酒才賣兩百、兩百五十元左右。

Nono：當時還能開一整瓶烈酒，然後請調酒師調一大壺雞尾酒。

阿翔：對，以前可以那樣做。當時 TCRC 的調酒價格設定，我是參考王靈安老師剛開的酒吧 Trio 安和。我記得那時是 Cody 站吧，一杯調酒就在兩百到兩百五十元之間。

我從很早以前就開始崇拜王老師了，當時他是酒商的品牌大使，所以到處上 ABS、SKYE Vodka 和 Jim Beam 等烈酒品牌的課程。在那個缺乏調酒資訊的年代裡，這樣的課對調酒師來說很重要。

我師父有段時間很常接王老師的 case，所以我才認識王老師，也知道他出了一本書叫《一瓶都別留》。我師父當時就說，如果想了解酒吧生態，就去看這本書，所以我就馬上跑去誠品買一本來看。

身為調酒師一定要有這本書啊！王老師寫的每間酒吧我都想去看，像是綠門，那對我來說就是酒吧聖地般的存在。

當時台南有哪些你們常去的酒吧？

阿翔：在我開始喝酒到開 TCRC 的這段時期，橋下、費城、Rolling Stone 跟兵工廠都是生意很好的酒吧，還有一間很有名的同志酒吧，叫泰基瑪哈。

以前台南沒有所謂的雞尾酒吧，大部分都是氛圍輕鬆的美式酒吧。現在那些店基本上都收掉了，或是已經被其他人頂讓。當時開店的老闆年紀都大了，不然就是已經離開了酒吧產業。

Nono：老大阿翔說的那個時間點再往後一點，就是 Hive 跟太古很流行的時期，這兩間店我在念大學時都會去。

那 Nono 呢？你是怎麼從魔術跨到調酒的？

阿翔：哦，那也跟 TCRC 有點關係。

Nono：以前我都會去 TCRC 喝酒，那是 TCRC 的二樓還可以上去的年代。當時我在台南念大學，然後加入魔術社，後來就在外面教魔術，也到酒吧表演，每個禮拜都會在 pub 或夜店 round table。

我在那時認識了 pub 橋下的老闆，小雨和學淵。學淵就是那位台灣塗鴉教父，他們倆開了橋下後，我也過去 round table。TCRC 是小雨說很不錯，想帶我去看看的店。我一看到 TCRC 時心裡就想，廟前面居然有酒吧，也太酷了吧。

其實我一開始是想以魔術師維生的，但真的養不活自己，所以才有開酒吧的念頭。當時我偶然到台北的 A Train 喝酒，他們的創意調 shot 很有名，我就突發奇想，不然在台南開一間 shot bar 好了，所以就有了 The Shotting Fun。

當時我認為倒 shot 不用技術，口味多又好玩，酒客可以喝到很多沒喝過的酒。至於為什麼不開雞尾酒吧？是因為我想喝調酒都會去 TCRC 了，為什麼還要自己要開調酒吧？

當時老大就叫我學調酒，我說不行，The Shotting Fun 不能賣調酒，賣調酒就沒人要喝 shot 了，所以 The Shotting Fun 就是一直做 shot 的變化組合。

好玩的是，後來老大有來 The Shotting Fun 客座調酒。當時我就提醒他只能賣 shot，可以做調酒，但要倒成 shot。

從 The Shotting Fun 到餐酒館食上主義和酣呷，這兩種飲酒空間的風格相當不同。Nono 當初對餐酒館抱持著什麼樣的想法？

Nono：我對食上主義的設想本來是酒和餐的比例各佔一半，但實際上來吃飯的客人佔多數，無酒精飲品也賣得多。

後來想想，也許是因為店不在中西區，大家比較不會特地跑來喝酒。食上主義就算是跑吧行程的第一站，大家也會想說就單純吃飯，吃完飯再到中西區喝酒。但酣呷的情況就不一樣了，喝酒的客人反倒超出預想的多。

至於怎麼從 shot 吧到餐酒館，其實是開食上主意之前，台南正好經歷一場餐酒館倒閉潮，當時就剩下 Bistro 88 還開著，所以我心想，只要做得贏 Bistro 88，就會成為台南最強餐酒館了。

當初會再開店還有個原因，房租很便宜，便宜到就算不開店，拿來自住也很划算，所以一看到好的店面就租下了。

阿翔：這是真的，當時的房租有夠便宜，TCRC 開始的租金才七千元而已。

從以前到現在，TCRC 的調酒風格歷經了什麼樣的變化？

阿翔：我一直在學新東西，所以 TCRC 的調酒也會一直改變。最早以前做的調酒裡，一定會加萊姆汁和雪莉酒。這是在做經典還是亂調我也不知道，硬要說的話比較像台式 tiki 風，酒裡會加台鳳牌鳳梨汁、雪碧和藍柑橘利口酒。

我是在咆嘯城市工作時才正式學調酒，那時台北開

23

了 Barcode，酒商請了國外調酒師 Phillip 來辦台活動，當時我就看到 Phillip 用搗棒在雪克杯裡搗水果。這在現在看起來很稀鬆平常，但在當時，我從未看過這種調酒方法，所以我就馬上買搗棒來做調酒，我記得價格還不便宜。

之後我也看到雪樹伏特加聘請的調酒師 Sam 用搗棒做新鮮水果調酒，當時他還用了英式圓頭barspoon，我也馬上去買，價格一樣很貴，所以上下班我都會隨身帶著。這些東西雖然現在沒在用了，但我都有好好保留下來作紀念。

TCRC 開了之後，我一樣到處參加酒商舉辦的課程，我調的酒就跟著吸收到的知識改變。說到使用蛋白粉調酒，其實只是因為我不喜歡蛋腥味。但一定會有客人點蛋白調酒嘛，所以我就想，有沒有不使用蛋白的方法。後來是吃到一塊戚風蛋糕，才想到或許可以用烘焙用蛋白粉來做蛋白調酒。

Nono：我跟老大學調酒時，還以為全台灣的調酒師都在用蛋白粉，後來才知道只有台南，而且是只有 TCRC 在用蛋白粉。

阿翔：我只是很怕蛋腥味，所以想方設法除掉這個味道，也讓不喜歡蛋腥味的客人喝得舒服。而且蛋白粉便宜又好用，省成本又不浪費蛋黃。

TCRC 是從什麼時候開始做經典改編雞尾酒的？

阿翔：老實說，以前我們沒有正式學過什麼是經典調酒，要做一杯 Aviation 或 Vesper 也是難事。很多材料在台灣找不到，像是麗葉酒，所以就只能拿風味上最接近的 bianco vermouth 替代。

一直到 2010 年左右，台灣調酒圈吹起經典改編的風潮。當時 Whisky Magazine 的代理商黃培峻找了日本調酒師 Susuki san 來台灣宣傳，我才開始認識經典調酒。後來也在網路上找 Ueno san 的調酒影片來看，試著學習他的搖盪手法，我還買了人生第一個三件式雪克杯，外觀一圈一圈的，很像米其林寶寶。我想就是從這時開始，TCRC 的調酒風格轉變為以經典為主。

是什麼原因讓阿翔再開 Bar Home 和 Phowa ？

阿翔：其實開 Bar Home 跟我老婆有點關係。那時是 TCRC 最強陣容的時期，芭樂、妙妙、阿廖、Johnny 和小下都在店裡。當時我進去做酒是會被趕出來的，前吧後吧都一樣，我走到哪，他們就趕到哪。

我成天在店裡閒晃，真的很不習慣這種生活，所以才想說再開一間店。我老婆很支持我，就說來一開間屬於我們自己的店。

我們從 2016 年開始構思 Bar Home，一直到了2018 年 12 月 1 號才開幕。這期間就一面準備一面找店面，但都沒有找到適合的店面。要符合消防法規，又要位在商業區，還要地點好，而我又喜歡老房子。很多老屋都不符合建築法規，所以很難找到好店面，最後真的是命中註定才有了現在的店面。

我曾和老婆說，再找不到店面的話我會很憂鬱，沒有一個我的空間，每天都不知道要幹嘛。但 Bar Home 順利開起來後，我反而想回到簡單一點的生活，經營一個小小的空間，沒有員工，只有我一個調酒師。

至於開 Phowa 的契機，其實是想圓員工的夢，想開給 TCRC 五虎將芭樂、妙妙、阿廖、Johnny 和小下的店。我不喜歡畫大餅，沒有確定的事就不會先說，當時 Phowa 店面的房東沒有確定要租給我們，所以我也不敢保證店一定開得起來。

而時間一拉長，變數就多，緣分讓大家後來走向不同的路。阿廖、小下和 Johnny 有他們自己的計畫，而妙妙和芭樂留了下來，所以 Phowa 就給他們倆經營，所以嚴格來說，Phowa 不能算是我的店。

那酣呷呢？ Nono 當初怎麼會想再開酣呷？

Nono：酣呷的原址本來就是一間餐廳，剛好原店的股東找上我們，說希望可以接手經營。

我們因為 The Shotting Fun 和食上主義和酒商建立了很好的合作關係，但這兩間店都不適合舉辦活

動，所以一直都沒辦法接酒商的課程和活動。我們都覺得很可惜，所以一看到甜呷的大店面就很心動，但經營這麼大一間店，真的蠻辛苦的。

阿翔：對啊，我也是開了大店後才想開小店。想開一間備料室和實驗空間大於座位區的店。其實也想開鍋燒意麵店，那是我從以前就有的夢想。

我在想，或許未來 TCRC 的夥伴會再出來開店，但和 Phowa 一樣，是我想給員工們的店，不是我的店。我有 Bar Home 就夠了，Bar Home 的二樓空間我都還沒完全用上，而且在酒吧這個領域，我也覺得很滿足了。除非當前經營的店收掉了，不然我不會再開以我為主的店。

但和別人合作是有可能的，也許和 Nono、台北酒吧無的阿凱、digout 的 Wayne 等，一起開間小店，大家輪流站吧，像診所醫生輪班那樣也很有趣。

身為酒吧經營者，二位認為調酒師是現在年輕人嚮往的職業嗎？

阿翔：當初我是不敢讓家人知道我在酒吧工作的，他們會覺得我走上歪路。當我爸知道我在當調酒師時，他說完了，兒子怎麼變這樣，因此我也歷經了一場家庭革命。但沒辦法，對老一輩的人來說，酒吧就不是個好地方。

是到現在，大家才對酒吧的印象有了改變，調酒師也成為說得出口的職業。調酒師其實跟一般人沒有兩樣，作息真的是比較晚，但上班族不是也會追劇到凌晨兩、三點嗎？

作息不是問題，如何讓家人安心才是重點，我認為我有做到這件事。對歐美國家的人來說，飲酒是日常生活的一部分，酒吧空間是可以讓小孩子進來的，只要遵守好未成年不能飲酒的原則。而 Bar Home 也是可以讓小朋友進來的酒吧空間，我認為這會讓父母理解到，酒吧是個再日常不過，可以放心讓小朋友進來的空間。

Nono：我以前在魔術店工作時，一個月只休四天，還不能休六日。我自己經歷過高工時的上班狀態，

也覺得這樣不健康，所以我想給員工多一點假。一開始是月休六天，後來 T 哥建議我加到八天，我就真的加到八天。現在月休八天看起來很普通，但在當時，八天是真的很多。

我認為整個產業就是要多看看別人怎麼做，然後借鏡學習，如果覺得合適，就嘗試做出一點改變。

那薪資呢？福利有比較好嗎？

阿翔：我是依照個人能力決定薪資的高低，不會一開始就祭出高薪。會這麼做，是因為人事流動太頻繁了，這對酒吧來說很困擾。

現在進到酒吧工作的人，不像以前那樣有毅力，比較難在一件事上慢慢磨、慢慢練。也可能是我的標準比較高，但我做事的方式就是這樣，我師父當初也是這樣教育我的。所以在薪資這方面，我會先觀察員工的情況，再決定薪資調漲的幅度。

Nono：現在很多人會認為，調酒師是成為老闆的最快途徑。所以很多人跑來酒吧工作，然後沒多久就離職跑去開店。

阿翔：當 Covid-19 疫情結束，就是考驗大家的時候了。我舉個例，沒有疫情時，我們每年五月都會去 Tokyo Bar Show，回到台南後，我們就關心其他沒去的酒吧狀況如何，他們就說，生意蠻冷清的，沒什麼客人。所以當國境開放，大家可以出國時，來客量就會出現很大的差距。

Nono：不是說台南酒吧不好，只是大家會優先選擇去國外玩，就不會特地跑來台南喝酒。

阿翔：很多人說台南的酒吧產業發展蓬勃，大家都選在台南開店，但我認為這不是長久的，我感覺有三至四成的人，是看準疫情商機才在台南開店，並不是真的熱愛調酒、熱愛酒吧產業。

Covid-19 疫情還帶來了哪些變化？

阿翔：我認為最明顯的，是餐酒館的普及和酒吧供

餐。在疫情嚴重時，大家是不能到酒吧喝酒的，因為酒不是民生必需品，所以酒吧就開始賣吃的，或是轉型為餐酒館才活得下去，只賣調酒是不行的。

之後大家就養成了到餐酒館消費以及吃飯配酒的習慣，不然這件事原本不存在台灣人的飲食文化裡。

室內禁菸有為台南酒吧帶來影響嗎？

阿翔：以前酒吧裡可以抽煙，TCRC 也可以。但後來有了員工，我自己也會過敏，所以就下定決心禁菸。其實會做這個決定還有個原因是，當時我看到很多倫敦酒吧已經是無菸環境了。

我當然擔心生意因此下滑，也真的有客人因為不能抽煙就不來，但撐過最初的陣痛期後，來客量就好了很多。

約在 2018 年、2019 年左右，酒吧如雨後春筍般在台南展店。在二位看來，有什麼特別的原因嗎？

阿翔：其實我不知道，可能覺得開酒吧很賺錢吧？

Nono：一方面可能認為台南的開店成本低，另一方面就像剛才說的，可能認為是成為老闆的捷徑。

酒吧文化之所以在台南順利扎根與成長，二位有認為是什麼原因嗎？

阿翔：我認為是天時、地利、人和。一開始我只是常跑台北酒吧，認識了各地的調酒師，後來就在 World Class 調酒比賽上認識 Whisky Magazine 的總編育瑞。比賽結束後，他來採訪我和 TCRC，開始就有酒商和媒體資源關注台南酒吧。

說到比賽，我在比 World Class 之前，曾參加過亨利爵士琴酒的比賽。當時我真的很菜，連 double strain 是什麼都不知道。我做了一杯含有蘿蔔的調酒，作為評審的 Aki 就問我說，怎麼沒有 double strain？你知道我怎麼回答嗎？我居然說，我聽不懂你在講什麼！

很多事我都是後來才慢慢學習的，當時沒有人會告訴我這些啊！我還記得那場亨利爵士的比賽辦在京華城，有人提醒我說，要尊敬那個叫 Aki 的評審，而每個調酒師看到他也都跟看到神一樣。Aki 的名氣是這樣大的，但我卻什麼也不知道，還想說這個人是何方神聖。

我在 2007 年在咆嘯城市工作時，就認識了阿凱、小 T 和小白。阿凱和小白比我早一、兩年進調酒業界，我知道他們調酒很強，所以常跑去找他們喝酒。那時阿凱還在高雄的 lounge bar 黑樓工作，現在很多有名的調酒師都出身於高雄酒吧。當時高雄酒吧真的很強，相比之下，台南就跟沙漠一樣。後來阿凱他們到了台北工作，我就繼續留在台南經營 TCRC。

台南酒吧為什麼會興起？我不敢說我是幕後推手，我只是剛好扮演了其他調酒師認識台南的媒介。老實說，就跟 Nono 現在帶新生代調酒師認識酒界前輩是一樣的，大家在做的事是相同的，只是時空背景不同，只是我比較早開始做這些事而已。

那二位認為，從以前到現在，酒客的口味偏好有改變嗎？

阿翔：有。老實說，我比較喜歡以前的客人，他們會讓調酒師發揮，也願意嘗試各種味道，不好喝也會老實說，就請調酒師換個味道。但現在的客人會先說，不喜歡這個、不要那個。所以我認為，消費者品飲雞尾酒的能力和接受度是下降的。也許是因為現在資訊的流通太發達，客人就比較不願意聽調酒師的建議，或嘗試新東西。

之前 Bar Home 和 Phowa 曾發生過所謂的明星災難。就是有名的人來店裡喝酒後，就會出現很多人要喝一樣的酒。我就很納悶，連裡面有什麼材料，是什麼味道都不知道，就決定要喝這杯酒嗎？

客人對酒吧的要求變多，包容力卻下降了，很容易把自己喜歡的酒吧的風格投射在其他酒吧身上，希望能看到、得到一樣的東西。但別人做什麼是別人的事，和我沒有關係。我記得曾有客人問過我，為什麼這杯酒不是透明的？難道沒有經過澄清嗎？

Nono：我記得 TCRC 拿到亞洲五十大酒吧之後，就有很多人搶著要進 TCRC，但進去後卻點無酒精飲品。

阿翔：那真的是災難。還有客人因為要排隊而酸我們，以為我們是咖啡廳的人也有。總之就是很多無厘頭的狀況啦。

以前的人去酒吧就是為了喝酒，但現在好像變成了要打卡。以前不是這樣的啊，環境很單純，客人也很單純。我有時候都會想，是什麼讓飲酒風氣變成這樣？

十年前的客人對酒吧和調酒師是很尊重的，會聽調酒師說話，也會遵守酒吧的 rule，調酒也是喝了以後再說喜不喜歡。但現在是消費者說的算，調酒師甚至要去迎合。

在 Bar Home，我們會向客人介紹酒單，但客人的理解和實際喝起來的味道還是有落差。Bar Home 酒單上曾經有一杯酒叫女爵，是店內調酒師阿紫的作品。酒裡有白蘭地、香料和薑汁汽水，味道有點像西方人日常裡喝的開胃藥草酒。我很喜歡這杯酒，所以才放上酒單，但客人喝過以後，覺得它像感冒糖漿，有藥水味。儘管客人已經聽過介紹才點酒，但喝了之後造成的爭議實在太多，最後只好拿下酒單，真的很可惜。

Nono：酣呷因為是餐酒館，調酒需要配合餐點進行設計，因此酒精濃度設定在 10 至 15% 之間，酒也要在單獨品飲的情況下一樣美味，所以我們會和客人講解酒是如何設計、用意為何。很多概念對消費者來說是新的，他們需要花時間理解和接受。

那調酒師呢？調酒師本身有什麼改變嗎？

阿翔：以前的調酒師，除了會調酒，也會很擅長跟客人互動。現在的調酒師就比較缺乏和客人互動的技能，會不知道要跟客人說什麼，或是表現得很緊張，甚至躲客人。

我記得我第一次站進吧檯的時候，真的很興奮，全部的注意力都在調酒身上。當客人站在我面前時，

興奮的感覺就突然消失，取而代之的是緊張，還有想迴避客人的目光，覺得一切跟想像中太不一樣。

我師父注意到我的情況後就說，作為一位調酒師，這樣是不行的，沒辦法面對客人就不能站吧。在那之後，我就硬著頭皮和客人互動，覺得一定要學會和客人好好交流。

二位曾遇過外縣市客人反應，台南的雞尾酒喝起來比較甜嗎？

阿翔：以前有，但越來越少了。我現在反而覺得是外縣市調酒師做的酒比較甜。我在風味營造上還是以酸甜平衡為主，也會和客人說，如果想調整酸甜都可以說。

我和阿凱曾針對酸甜這件事進行討論，結論就是，甜味的確可以保留酒的細緻和風味，但也必須考慮到酒的酸鹼值。我現在會壓低酒裡的酸甜比例，再用食用鹼粉調整酸鹼值。當酸鹼平衡時，酒就會和水一樣不偏酸也不偏甜，而且一樣保留住酒的細膩度和味道。

鹼粉本身沒有味道，但能減少液體的酸感，只要把鹼粉加進酒裡，調整至和水相同的的酸鹼值 5.5，風味就會非常平衡。這件事是我在無意間發現的，我和其他調酒師分享時，大家也都大吃一驚。

面對不斷變化的調酒趨勢與產業動向，二位有什麼不變的初衷嗎？

阿翔：我覺得沒有變的想法是，要做自己也覺得好喝的東西給客人，還有一定要和酒商合作。後者是我個人的商業學問。我明白現在流行浸漬手法，在基酒裡加入各種材料就能創造出不同風味，也很多酒吧的酒牆上只有貼著自己品牌標籤的酒瓶。

我為什麼堅持要和酒商進各種品牌的酒？是因為我想讓客人在酒牆上看見這些酒，對我來說那才是酒吧的樣子，就是要有酒牆，然後要放滿各種酒，這樣的畫面從我開店前就在我腦海裡了。

每一支酒都有它的歷史故事，從品牌創立、酒標的設計再到酒廠給人的形象，這些都是非常重要的資訊，我想讓品飲這些酒的人有機會了解背後的故事，所以才堅持要把酒陳列出來。

另外，提攜員工和給予資源也是我的堅持。但我會等待他們成熟的時機來臨，有些人的成熟是不外顯的，默默成熟了就出去開了店，但也有些人會在一個地方不斷耕耘，像是芭樂和妙妙。而我感覺到他們成熟的時候，也會知道自己該做些什麼。

Nono：我是覺得我沒什麼變。但說到我開的三間店的共同點，有人說是外場服務都很優秀。我想這跟我早期在 Friday 美式餐廳獲得的消費體驗有關，他們的服務好到讓我驚艷。但反過來說，外場服務的熱情和突出，也容易讓人覺得專業度不夠。

阿翔：如果是我，我會想藏起特別突出的能力，讓整間店服務水平保持平均。如果有客人在工作人員之間進行比較，那是很不健康的事。當然，我身為主理人一定有更多的曝光，但就盡可能地不要太過突出。

二位有因應流行趨勢作出的改變嗎？

阿翔：老實說，我比較在意自己喜不喜歡，因為喜歡所以去做，沒有刻意配合流行。

TCRC、Bar Home 和 Phowa 這三間店想呈現給消費者的東西都不一樣，雖然在裝潢風格上 TCRC 和 Bar Home 有些相似，但那是因為那是我喜歡的風格，我只是把腦袋想裡的畫面化為實體而已，是剛好消費者也喜歡。

Nono：我的話，就是想做不一樣，或是沒嘗試過的事，所以 The Shotting Fun、食上主義和酣呷的風格才會完全不同，也跟流行沒什麼關係。

訪談即將進入尾聲，來點輕鬆的問題吧！二位如果帶外地人跑吧，跑完後，會去吃什麼宵夜呢？

阿翔：北京麻辣火鍋。以前也很常帶人去吃饕公麻辣燙，或居酒屋 Nagomi，但現在 Nagomi 已經沒有開這麼晚了。

Nono：我會視情況決定要吃火鍋、熱炒還是小吃，台南真的有太多宵夜選項了。

那酒吧呢？如果有老朋友來找你們喝酒，二位會帶他們去哪些酒吧？

阿翔：就是把該去的酒吧去一遍。

Nono：老大曾經帶凱哥來食上主義，當時真的嚇死我。我還記得他點了不要蛋白的 Whisky Sour。

阿翔：對，阿凱跟我一樣不喜歡蛋腥味。有次我叫他喝看看我做的 Whisky Sour，說有蛋白，但沒有蛋腥味，他就送我一根中指（笑）。

Nono：我問他為什麼使用蛋白粉的 Whisky Sour 也不行，他說不喜歡粉粉的口感。

阿翔：我有說沒有粉感，他還是不喝啊！

Nono：說回跑吧，我帶著跑吧的對象大多是酒商，所以我會選他們想去，或沒去過的店。

阿翔：其實我不太敢亂跑，因為有時會被同行認出來，搞得他們很緊張。點酒也是一樣，所以我都會說喝啤酒就好。

我曾經去過一間店，一開門就嚇到他們，吧檯裡的東西乒乒乓乓地打翻，我和我老婆就面面相覷，覺得有這麼誇張嗎？回到我師父說的，站在吧檯裡的人要有能力和客人互動，不管對方是誰。

Nono：我剛開店時，有個人和我說了一件事，我一直記到現在。他說，酒不一定要好喝，但酒吧一定要讓人有歸屬感，要讓客人一個禮拜沒去，就覺得不對勁。

我以前對 TCRC 就有這種歸屬感，覺得很久沒去了，就會想去喝個幾杯。我認為如果一間酒吧有這種歸屬感，不管酒好不好喝，生意都一定不會差。

最後一個問題，二位平常喜歡喝，或喜歡調製的經典調酒是哪一杯呢？

阿翔：Martini 或 Gin Fizz 吧，喝跟做我都喜歡。我到其他酒吧喝酒時，第一杯都會點 Gin Fizz。倒不是像《王牌酒保》一樣，想要看看調酒師的功力，只是因為它很適合作為第一杯，而我又很喜歡 Gin Fizz。但如果是比較隨性或歡樂的場合，我一定會喝 Whisky 加 coke。

Nono：每個時期我喜歡喝的酒都不太一樣。有一陣子很喜歡 Piña Colada，但這杯酒的材料比較複雜，所以我會先問調酒師能不能出。至於喜歡調的酒，可能是 Hanky Panky 吧，最近很多人跟我點這杯。

建隆 ×Charles

建隆

建隆是高雄人，自小在台南生活與成長，並於 2000 年代初期
任職於台南第一間威士忌酒吧「麥芽」。從國外回到台灣後，
他先在酒商公司工作，並有了開設酒吧的計畫。
2011 年，Long Bar 落腳於台南老城區，至今已過了十二年。
建隆與 Long Bar 一同見證台南夜生活文化的更迭，也是台南
酒吧歷史中色彩鮮明的一頁。

Charles

Charles 是高雄人，出社會後即在餐飲經銷商工作，負責經營
台南地區的通路。在軒尼詩公司擔任酒商業務兩年後，任職於
台南晶英酒店的附設酒吧水晶廊，負責酒水管理。
2022 年，Charles 開設名為咫尺角落的複合式餐飲空間，將他
對調飲的喜愛和鑽研實踐於此。
Charles 擁有餐飲業務、飯店管理以及酒吧創辦人的經歷，讓
他能以更廣闊的視角，觀覽台南酒吧產業一路的發展歷程。

*Charles 現已離開咫尺角落。

當時建隆任職的威士忌酒吧「麥芽」是什麼模樣？

建隆：店裡販賣的酒款不多，大多是單一麥芽威士忌，很少有獨立裝瓶的威士忌。酒吧類型則有點像所謂的 lounge bar，室內擺有幾張大沙發，可以抽煙，氛圍很輕鬆。

Charles：這類型的酒吧一開始在台北流行，到了 2000 年至 2003 年才在台南盛行起來。

建隆：那時我老闆常去台北的酒吧 Mod 喝酒，喝到後來，就回台南開了威士忌吧。

當 Charles 還是餐飲業務時，遇到哪些早期就在酒吧產業工作的人？

Charles：最先遇到的是阿翔，也有遇到在麥芽工作的建隆。那時阿翔一邊唸書，一邊在林森路上的酒吧咆嘯城市工作。咆嘯城市現在還有經營，只是變成餐酒館的形式。只

從餐飲業務、酒商到飯店管理職，Charles 後來為什麼會決定開店？

Charles：原因很簡單，就是想增加收入。成家立業、有了孩子後，經濟需求也提高了，所以很積極地想增加收入。當時剛好有人找我開店，不是咫尺角落，在咫尺角落之前我還開了一間店。店面位置在現在 Bar Home 巷口出去的對面街上，是一個三個店面相連的大店面。要經營這麼大規模的店需要很多資金，風險也高，我就和合夥人建議先開小店，試試水溫。所以在忠義路上開了結合飲料店和酒吧的街邊店，營業時間從早上一路到晚上，當時台南還沒有這種複合式的空間。

從二位的角度來看，會將台南酒吧的發展分為哪些時期？

建隆：如果從二十年前，我開始喝酒時說起，台南酒吧以 disco 舞廳和啤酒屋為主，店大多集中在中西區和健康路一帶，還有現在的台南錢櫃對面，以

前的 disco pub 東方就在錢櫃對面的和意路上。當時提供的調酒很簡單，和現在流行的精緻雞尾酒不同，但酒客一樣喝得很開心。

到了 2002 年，我退伍後在麥芽工作的時候，雖然還有 disco 舞廳，但生意沒以前好，talking bar 也漸漸沒落，酒吧類型開始以暢飲店為主，純賣酒的吧也陸續出現。

我在麥芽工作了七年，到了後期，像咆嘯城市那樣的音樂酒吧開始增加。店裡會有現場表演，但販賣的酒款仍以啤酒和簡單的雞尾酒為主。而精緻雞尾酒流行起來的原因，我想和阿翔開了 TCRC 有很大關係。

Charles：2000 年到 2003 年是 lounge bar 的全盛時期，調酒師也開始做經典調酒和少量的自創調酒，當時很流行 Vodka Lime、神風特攻隊、XYZ 等酸甜類型的調酒，但酒客喝最多的還是單一麥芽威士忌。在 lounge bar 興盛起來之前，其實喝威士忌的人不多，大家都選喝白蘭地。lounge bar 和威士忌的崛起可說是相輔相成，當時酒客真的是一窩蜂地喝麥卡倫威士忌。

建隆：以前有個說法是，老一輩的人之所以得糖尿病，是因為白蘭地喝太多，所以大家才改喝威士忌。這個說法很好笑，但就是說明了酒客口味的大改變。

Charles：甚至還有醫生跑出來說，白蘭地裡的焦糖會增加罹患糖尿病的風險。酒商後來有向大眾解釋，說白蘭地裡使用的是著色焦糖，會有甜味是因為原物料本身的風味，跟著色焦糖沒關係。

總之，大家就開始一窩蜂地喝威士忌、紅白酒和香檳。會在 lounge bar 消費的客人，本來消費力就高，我曾聽聞高雄知名 lounge bar 階梯和 C'est La Vie 的盛況，一個月的威士忌進貨金額可以到五十幾萬，就差不多是四、五千瓶的量。當然，這跟也當時經濟正在起飛有關。

Lounge bar 的興盛維持了兩、三年左右。到 2005 年，台北酒吧 Barcode 帶起英式新鮮水果調酒的風潮，調酒風格逐漸從美式轉為英式，現代調酒手

法和觀念開始普及，調酒師在雞尾酒創作上有更多可能性。

當時台南酒吧就以老屋為特色了，最有名的是KINKS。KINKS的創辦人原本就對雞尾酒感興趣，所以很早就在做經典和創意調酒。KINKS一開始開在民權路上，就在一棟很老舊的屋子裡，除了建築物本身的結構外就沒有其他東西了。但2006、2007年很流行這樣的空間，在老屋裡放幾件復古家具就開始營業，所以大家才會覺得台南開店成本很低。

我會知道這些店家還有故事，都是因為一本叫人力車的地方雜誌，在我當業務，到處拜訪店家時幫了大忙，但很早以前就停刊了，真的是時代的眼淚。

說回台南酒吧興盛起來的原因，我認為是大家會互相交流。無論是老闆還是調酒師，大家都會去各家酒吧串門子，做酒技術和觀念就會相互流通。在自己家的酒吧也常遇到客人問，有沒有類似某間酒吧的某款調酒。我相信這樣的狀況在各地酒吧都會出現，客人的需求帶動了雞尾酒的流傳。

智慧型手機也是精緻雞尾酒流行起來的原因。資訊大爆炸後，調酒不像以前，一定要進到吧檯才能學習。各地酒吧間的交流也變得頻繁，傳個訊息就能互相流通資訊。

在知識和技術快速流通的情況下，調酒師也開始往創新的方向前進，會去揣摩和改編吸收到的知識，進而發展出個人特色。

總結來說，從2000年開始，台南酒吧逐漸興盛起來，並在2008年智慧型手機普及時達到高峰，TCRC和Long Bar都是在那個時期展店。

2013年阿翔去參加第五屆World Class調酒比賽，自那之後，台南酒吧間的交流更頻繁了，也吸收很多來自國外的資源，調酒師開始嘗試新技法，像是做分子調酒，沒過多久，阿翔就買進台南第一台旋轉蒸餾儀。

在過去的年代，調酒資訊會先在北部流傳，經過中部、高雄才會到台南。現在因為社群媒體的蓬勃，無論是課程、客座活動或品酒會，大家都能在第一時間知道，間接促進了調酒師的快速成長。

台南第一波精緻雞尾酒吧以 TCRC 和 Long Bar 領頭，而第二波純酒吧的崛起大約在 Covid-19 疫情爆發前兩年。大家選擇在這個時機開店，二位有認為是什麼特別的原因嗎？

Charles：我想 TCRC 拿到亞洲五十大酒吧帶來很大影響。無論是客人還是酒吧從業人員，大家對台南調酒開始有了信心，觀光人潮也讓店家看到希望。當時我行經 TCRC 時，可以看到店前面有三、四十個人排隊等著拿號碼牌。

建隆：我的第二間店 Long Light Bar 就是在疫情前開的。但會再開店，是因為 Long Bar 的位子不夠坐，我也想擴展工作空間。

Charles：當時我也目睹了 Long Bar 客流量的增加，那是連熟客想要進去都很困難的程度。當時如果想新舊客人都照顧到，真的只能再開一間店了。

二位如何看待現代調酒趨勢的快速變化？

建隆：對我來說，調酒風味的呈現需要有依據，可能是對本土飲食文化的想法，或是對某種食物的記憶。作為調酒師，會很自然地想把這些元素放進酒裡，這也賦予了調酒意義。

除非有特別想要傳達的理念，我才會用現代調酒手法或是特別的食材。除此之外，我傾向調製經典調酒。有些台南酒吧的主理人和我有同樣想法，像是開設凱西雪茄館的 Ben 哥。

Charles：說到凱西雪茄館，Ben 哥懂的東西很多，從咖啡、雪茄、雞尾酒到威士忌、葡萄酒都有一定程度的涉略。當初我就是向 Ben 哥學調酒的基本架構，後來在水晶廊開始研究發酵技術，也是受到他的影響，而 Ben 哥訓練出來的員工也以專業和禮貌兼具著稱。

是什麼原因讓 Charles 開始研究發酵技術？

Charles：我和高雄酒吧灣兜的主理人小寶在高中時就認識了。我們讀不同學校，但都學調酒。當時他還在高雄六合路上的 Inn Bistro 工作，我去找他喝酒，正好看見吧檯有一缸 T 哥送給他的康普茶，我在那把玩，小寶看我很有興趣就送給我。

我一開始培養康普茶的方法完全是錯的。但沒辦法，當時台南還沒有人在研究菌，也沒有相關資料可以查。事情的轉捩點是，我遇到一位康普茶菌母的網路賣家，他對菌的培養很了解。我就跑去請教他，還因此認識了很多菌，像是水克非爾菌、奶克菲爾菌跟米麴，當時這些知識真的都非常新鮮。

從原物料、發酵溫度到菌母的培養，每個細節都會影響康普茶的風味。我在水晶廊時，曾嘗試以不同茶種、糖和萃取方式調整味道，也試過打入氣泡後進行厭氧發酵。後來才知道，正確做法是先發酵再進行厭氧反應，製作出來的康普茶就會帶有酒香。

一開始研究發酵技術，其實只是因為好玩。後來才在第一屆的 Campari 說明會上，看見凱哥拿康普茶製作酒飲，也才知道康普茶能很好地修飾苦味，很適合拿來用在雞尾酒上。

從以前到現在，台南酒吧的開設地點有區域性的變化嗎？或是在建築上有什麼特色？

建隆：現在酒吧主要集中在中西區，密集度很高。尤其是民權路和新美街那一帶，那裡的老房子很多，以前大多是開布行或米行。

Charles：民權路是台南闢的第一條路。明鄭時期在這裡建了北極殿，供奉護國神玄天上帝，所以有句俚語這樣說：「上帝廟埁墘，水仙宮簷前。」意思是，北極殿的臺階高度和水仙宮的屋簷一樣，這是台南地形的高低差所造成的。

台南有很多酒吧都是長型空間，這跟歷史也有關係。海安路一帶以前是運河，會有海盜來搶劫民家，所以居民為了逃難，就把路建得彎彎曲曲，家戶的前後也互相連通，就演變成現在的長屋結構。

觀光成長和大學的開設，有對台南酒吧產業帶來影響嗎？

Charles：我認為沒有太大影響，大家都只是在做自己想做的事。像我在水晶廊做的三十六計調酒 shot 盤，其實也不是為了觀光客設計的。

當時我在 The Shotting Fun 看到 Nono 出了個商品，叫騎虎難 shot。shot 杯高高地疊了三層，我就覺得很有趣，在開會上跟主管開玩笑說，說不定我們可以來做個三十六計調酒 shot 盤。沒想到隔天，他就追問我這個產品什麼時候可以出來，我還嚇了一大跳。

我當初在設計這個商品時，希望和健達出奇蛋一樣，客人從看見、打開到品嚐每一步都有驚喜，所以特別訂製了收藏三十六個 shot 杯的外盒。

三十六計 shot 在設計上著重體驗，我們會事先詢問客人抵達的時間，預先將商品準備好，客人一入座就能看見這組 shot 盤，工作人員介紹完後就能飲用，省去等待的時間。

觀光的確增加了來客量，酒吧也因此要去思考做酒、出酒的問題。如果做一杯酒要五分鐘，做十杯酒就要一小時，我們不能讓同時進來的客人感受到時間差距，這就考驗大家在短時間內面對大量來客的應變能力。

建隆：我認為觀光帶來的影響，最明顯的就是酒吧越開越多。

Charles：沒有不好，只是我們還在適應這種現象。

建隆：因為 Covid-19 疫情，大家沒辦法出國玩，國內觀光的興盛帶來這一波酒吧開店潮。但當國境開放，人潮開始減少時，就是大家在未來必須面對的危機了。

觀光產業的興盛還有帶來什麼衝擊嗎？

建隆：來的人一多，難免會出現比較不容易應對的客人。

Charles：一定會遇到更多講話不客氣的客人，但酒客的整體素質是有在成長的，對在酒吧裡消費應有的規矩和禮貌，有一定程度的了解。

台南人的個性比較直接，遇見契合的客人就不會吝嗇給予任何東西，反而會加倍款待。但對不守規矩的客人，我們也不會想接待。其實不只酒吧這樣啦，台南小吃店也有一樣的特性。

在二位看來，還有什麼因素形塑了現今台南酒吧的樣貌？

Charles：先說說台南調酒的價格，價格會越來越接近北部原因是，使用高階烈酒。像是雪樹、Grey Goose 和 Tanqueray No.10 等，客人也開始對過桶和陳年蘭姆酒產生興趣。

烈酒之中又屬琴酒最特別，雖然是白色烈酒，但風味的變化多元，複方材料或中性酒精都能塑造不同的風味。這就讓很多國家開始製作琴酒，市場上也因此出現各種有趣的酒款，將這些小批量的精緻琴酒運用在雞尾酒上，本來就會提高酒的價格。

在台南，酒齡很高的酒客都知道，不會喝到不夠濃，或是喝了三杯都還沒醉意的酒。台南調酒師是很有誠意的，在用酒、用料上都沒有手軟，我認為這點也影響了價格。

建隆：我想室內禁菸這件事也有帶來影響。當初法規在制訂和討論時花了很多時間，也一直沒有通過。差不多是 TCRC 後吧開了之後才正式實施。

Charles：我認為禁菸讓女性消費者增加了。現在的店家很看重女性消費者，社群媒體的出現是很大原因。相對於男性客人，女性客人比較會拍攝精美的照片放上社群，這就成為對店家的宣傳，而且效果是顯而易見的。

另外，早期市政府重整永華路帶來很多影響。那附近以前有很多 talking bar，夜店 Fusion 和 Muse 都在那裡。但因為整路，把舞廳和夜店往外面遷移，才間接造成了 2010 年的倒店潮。

建隆：我們現在所說的夜店，就是早期我們稱呼為 disco bar 的地方。

Charles：受到全球經濟環境的影響，規模小的酒吧開始成為主流，這也是 talking bar 消失在台南的原因。其實還有個原因是，talking bar 的經營狀況很不穩定，老闆常常換人，也會有店突然就倒閉的狀況出現，大多數的店家都禁不起大的變動。

Talking bar 的隕落和酒客消費習慣改變也有關係。大家開始傾向去酒店消費，而且 talking bar 的人事成本高，本來就不容易維持。

葳苙二疊酒吧所在的健康路一帶，以前很熱鬧，開了很多間 talking bar。talking bar 倒掉之後是飛鏢吧，2010 年一瞬間開了十幾家鏢吧，但沒過多久就倒了。台灣人好像就是有這種習性，愛跟流行，風頭過去之後就通通消失不見。

以前海安路上有間學生酒吧叫 Bark，和鏢吧的性質相似，也是在鏢吧流行時開的，很可惜只經營了三、五年左右。當時海安路晚上很熱鬧，有很多主打低價消費的小酒吧和茶店開在那裡，點一杯啤酒就能坐一整個晚上。

Nono 開的 The Shotting Fun 就在海安路上。以 shot 為主的酒吧一直都是產業內特別的存在，我曾問 Nono 怎麼不賣調酒，他說做調酒的人大有人在，讓那些人去做就好了，但他現在也是調酒界的佼佼者了（笑）。

我認為 Nono 也是讓台南酒吧有多元樣貌的原因，他有很多想法，這點可能跟他魔術師的背景有關係。Nono 開設的食上主義可以說是台南最早提供精緻雞尾酒的餐酒館，在那之前，像是 Malibu、葳苙二疊酒吧和 Cosby 等餐酒館，風格都比較接近美式餐廳。

酒吧產業的變化相當快速，面對這樣的情況，二位對台南酒吧有什麼樣的擔憂？

建隆：我很擔心現在的消費者會過於著重酒的造型，而不是風味，認為拍起來漂亮的酒就是一杯好

調酒。社群媒體是兩面刃，一方面為酒吧帶來很多宣傳，另一方面也讓調酒成為展示生活的工具。我所擔心的，就是消費者對酒的理解變得片面，而錯失了真正理解調酒的機會。

面對這樣的情況，我想盡可能告訴客人，要怎麼去了解一杯雞尾酒。我相信只要持續這麼做，一定會出現能夠理解的消費者。

潮流總是曇花一現，我認為身為調酒師，以及酒吧的經營者，最重要的就是如何在變化中站穩腳步，並堅定自己的立場。

Charles：我常和店內的夥伴分享，以前和現在的酒吧，差別最大的就是照顧客人的心。現在客人想喝多少，調酒師就給他們多少，但調酒師其實照顧客人的，是否要讓對方多喝一杯，桌上是不是有水漬，飲用水和紙巾是不是夠用等等，這些細節有時候比酒好不好喝還重要。

我認為和消費者互動少的店家會逐漸消失，消費體驗是非常重要的。客人在踏進店前就已經從網路上得到第一印象，而店家如何接待，以及整體氛圍的營造，都是消費者體驗的一環。

服務好但少了互動，消費體驗就打了折扣。相反的，如果客人和第一線人員有好的互動，對方的感受就一定不會差。我常常和夥伴說，酒端出去給客人的那一瞬間，基本分就已經打下去了，能否再往上加分，就看有沒有互動。所以我會希望未來的酒吧從業人員，能放更多心力在照顧客人和互動上。

二位認為，台南酒吧在未來會出現什麼樣的變化？

Charles：酒吧產業是一個循環，每個變化通常都和經濟有關，像是台南 talkiing bar 的消亡，就是受到中小企業崛起的影響。

現在我們感受最深的，就是 Covid-19 疫情。因為疫情，讓調酒幾乎成了賣不出去的商品，這讓酒吧經營者開始理解到，開一間純酒吧的風險很高。所以大家才開始提供餐點，選擇開餐酒館的人也越來越多。

餐飲產業就像一片野草，疫情像大火，火燒過之後留存下來的不多，體質也變得脆弱。現在正是大火剛燒過，酒吧產業正在復甦的時期，大量酒吧開設是可以預期的。百花齊放沒有不好，只是在來客量不變的情況下，酒吧間的競爭就會變得激烈，但有競爭就有成長，店與店之間才鑑別得出深度，未嘗不是一件好事。

對現在的年輕人來說，調酒師是個好的職業嗎？

建隆：我認為調酒師是個好職業，但仍取決於從業人員的心態。酒吧是調酒師展現自己的舞台，但在檯面下，需要不斷地精進自己，每一杯雞尾酒的背後也都需要長時間的準備。

在勞基法還不像現在關注勞方的權益以前，我們就已經開始注重員工福利了，有年假、一年兩次的員工旅遊和三節獎金。店的營運狀況好的時候，也會加發獎金。對我來說，營業額之所以會成長，大部分得歸功於現場的工作人員，所以給予相應的回報是應該的。

Charles：人是餐飲產業中重要的元素，失去好的人才對酒吧來說是很大的損失，重新培育員工也是件勞心勞力的事。

在酒吧產業，曾經待過哪些店家是重要的履歷，我們能從中了解一位調酒師對酒的喜好和價值觀。也因此，調酒師的培訓很重要，這會傳承一間店的核心價值、服務方式和調酒觀念。如果想長久經營一間店，就不能忽視對員工的培育，這跟店的成長是一體兩面。

酒吧產業的福利越來越好，但調酒師的流動卻變得頻繁，對於這個現象，二位有什麼看法？

建隆：現在的確很多人在一間酒吧待一、兩年後，就自己出去開了店。

Charles：好像很多人覺得開店是件容易的事，覺得酒水的利潤高又好做。但大家沒看到的是，背後投入的大量資源和心力，而且有些店的生意好，是

因為主理人本身的人脈，這不是找到股東、會調酒就能做到的。

我很擔心酒吧因此泡沫化，因為經營酒吧不容易，實際狀況和預想通常有很大差別，尤其是很多調酒以外的事要思考，像是人事、薪資的安排、店的行銷和品牌走向。如果創業者的心態不夠明確，就非常容易迷失方向，不知道自己在做什麼。

訪談已進行到尾聲，接下來是一些輕鬆的問題。二位在下班後，會選擇喝什麼酒呢？

建隆：通常是 Highball 或啤酒，或直接喝 shot。

Charles：我和建隆一樣，下班後就是想輕鬆喝個 Highball 或啤酒。shot 當然是進入狀況的最快選擇，所以當我遇到不知道想喝什麼的客人的時候，我都會說喝 shot，喝完就會有想法了。

如果有一個不用上班的夜晚，二位會怎麼安排你們的跑吧行程？

Charles：在不考慮預算的狀況下，我會從甜呷開始，再往新美街前進。因為我住在新美街附近，最後一站總要離家近一點嘛。我想 TCRC 或 Phowa 會是最後一站。沒有調酒師在台南跑吧能超過三間的啦，大家都太熱情了，沒兩三下就會喝醉。

建隆：DJ Bar 一定是我的最後一站。在去 DJ Bar 之前，我會去沒去過的店，可能去個一、兩間吧。

Charles：我現在跑吧都固定去熟悉的地方，像是甜呷或凱西，最後就是回新美街。以前我還是餐飲業務時，一個晚上跑十多間店都沒問題，但現在沒辦法喝這麼多又喝這麼快，更不用說身為調酒師，同行都會來找你喝 shot，要跑超過三間真的太難了，除非大家手下留情。

建隆：以前我還會去一間可以唱歌的酒吧，叫四號碼頭，是只賣啤酒和烈酒的酒吧，但店的位置就比較遠，在開山路上。

那宵夜呢？

Charles：宵夜有太多選項了，像是三明治、炭烤饅頭或是乾麵、滷味，但我現在比較少吃宵夜了。

建隆：凌晨兩點到四點營業的店家比較少。如果是在這個時段，我會吃悅津鹹粥，四點後的宵夜選擇比較多。

Charles：啊，還有牛肉湯。但要記得週一不殺牛，所以賣牛肉湯的店幾乎都沒開。而週一跨週二的凌晨三到四點，是肉商送肉的時間，所以那時候喝到的牛肉湯是最新鮮的。

建隆：最近我很常吃無名羊肉，店的位置在府前路二段附近。大概凌晨五、六點開始營業，可以當早餐吃。

Charles：如果喝完酒後去唱歌，出了 KTV，看到太陽就知道可以去吃了（笑）。

台南酒吧散策

中西區

N

大乱歩

Bären
Biergelden

JODOBE　　依舊室　　赤崁中藥行

西門　　　　　　咕咕吧　　oriGen
圓環

沃隼

尋琴記　　　　　　　　　　Eureka

Phowa

Goin　　　　　　　TCRC

Big & Long　　　　　　DJ Bar

隧道　　　永福邸

拾捌樓的小酒場　　還在想　　虎塔

Long Light　　　Long Bar

Brick

籠裏

民生西藥房

Bar Home

民生綠園圓環

Dark Circles

榕洋行

Gentlemen Only　　　　Algae

B&B

BlueMonk

鳶尾花與壹井吧

墨閣

威夢旅人

萬昌起義

咫尺角落

木目麦酒

台南
車站

41

Bären Biergelden

Address
台南市中西區赤嵌街 45 巷 1 號

Hours
20:00-02:00
週二休息

Minimum
週日至週四 1 杯飲品
週五、週六及國定假日 2 杯飲品

Notice
現金付款

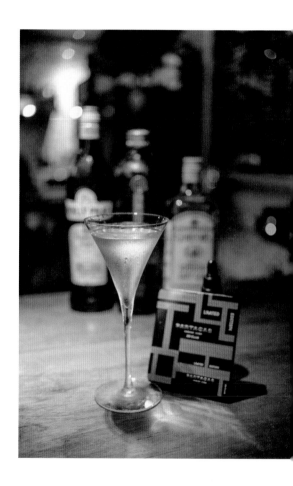

赤崁樓旁的溫柔熊吧

隱身在赤崁樓旁的小巷裡，Bären Biergelden 亮著一盞昏黃小燈，等待著客人旋開門把，走進來享受夜裡的微醺。

酒客之間，以「熊吧」稱呼 Bären Biergelden。「Bären Biergelden」是德文，「Bären」是棕熊的複數型，而在二戰以前的德國，如果向吧檯裡喊一聲「Bären」，酒保就會斟滿兩大杯他所挑選的啤酒放到你面前。時至今日，這種特別的點酒方式雖已不再通用，但在距離德國將近一萬公里的台南，主理人 Joe 惦記著這具有特殊意義的用語，並向走進 Bären Biergelden 的人述說這個故事。而「Biergelden」裡的 bier 是啤酒之意，gelden 則是指購買啤酒的硬幣。

熊吧是一間主打販售各國啤酒的酒吧，供應著來自比利時、英國和德國等各國的啤酒。啤酒以外，店內也提供經典調酒和威士忌。Joe 的自創調酒「Double Sky」和「Smokey Martini」是酒客間口耳相傳的美味酒款，酒精含量都相當高，但口感柔順，風味也十分平衡。

除了酒精飲品，店內也販售由 Joe 妻子 Mia 所製作的甜點和鹹食，亦有少量的咖啡飲品供無法飲酒的客人選擇。

熊吧販售的品項很多，但每款啤酒、咖啡豆以及調酒中使用的基酒，都來自 Joe 的精挑細選。與其說是酒吧，熊吧更像是一間選物店，販賣著 Joe 的萬中遠一。無論是悠然揚起的爵士樂，或是貼著舊酒標的高登琴酒，熊吧裡的一切都是 Joe 的心之所嚮。他說，要賣客人自己也喜歡的東西，這樣做生意心裡才踏實。

Bären Biergelden 是 Joe 創造的溫柔之地，他在此守候走進來的客人已經十一年。他最後和我分享，他只是在做自己喜歡的事，並只會，也只想向坐在面前的人分享美好，而他從前是如此，往後依舊。

赤崁中藥行

Address
台南市中西區赤嵌街 45 巷 3 號

Hours
週日至週四 20:00-02:00
週五、週六 20:00-03:00
週一休息

Minimum
$500，不含餐點

滿帶人情味的深夜中藥行

赤崁中藥行位在赤崁樓對面的小巷子裡。走進店內，天花板上垂吊著藥袋，牆上的櫃子擺滿了藥罐和藥盅，進入酒吧的機關就藏在中藥行般的空間中。

進入酒吧空間，吧檯和酒櫃沿著長型空間延伸。吧檯對面的牆上掛有幾幅畫作，繪有台南市花鳳凰花，以及結合花、雲朵和酒杯的作品，代表了主理人 Sheldon 對赤崁中藥行騰雲駕霧、蒸蒸日上的期許。

Sheldon 是台南人，在開設赤崁中藥行以前，他曾在台北的酒吧工作，也於服飾業和旅遊業打滾多年。一直到 2020 年，他回到台南付諸實行開店夢想。

Sheldon 原先即計畫展店於赤崁樓附近。赤崁樓除了是台南的知名地標，「赤」字也能呈現 Sheldon 想營造的酒吧氣氛。對他來說，酒吧不只是喝酒的地方，也是人與人之間交流的場所，因此想打造一間熱情又充滿人情味的酒吧。

而赤崁中藥行作為一間琴酒吧，蘊含 Sheldon 推廣琴酒的心願。之所以以「中藥行」為主題，因爲早期赤崁街上開設許多中藥行，而琴酒也是一種藥酒，Sheldon 便有結合兩者的想法。

當天我品嚐的自創調酒「觀落陰」，即以杏桃和白蘭地交織出中藥湯般的味道，八角的香氣在品飲時緩緩擴散，接續是帶著發酵茶香的酸甜滋味。

「胭脂」以茶飲凍檸紅為主題，融合了琴酒、薑、陳皮和金萱茶，清爽的口感中包裹著花香和柑橘清香，尾韻則是金萱茶的淡淡乳香，還有一絲蜂蜜的香甜。

「五行 shot」是店內的人氣調飲組合，共有五款以小茶杯盛裝的酒飲。第一款以濃郁的蘭姆酒為基酒，帶有焦糖、巧克力和熱帶水果的香甜。第二款結合了葡萄與荔枝，創造出清甜酸爽的滋味。第三款是以龍舌蘭為基底的調酒，加入了情人果和百里香，情人果帶來的輕微酸度讓龍舌蘭的香氣更加明亮。第四款的酒飲有一層綿密的奶霜，以珍珠糖佐以風味微酸的紅茶，味道清爽酸甜。第五款則結合了威士忌、爆米花和香蕉，酒裡有香蕉的濃甜和穀物香氣，口感也十分醇醇。

當晚我一面品飲雞尾酒，一面和 Sheldon 聊天，一路從他的創業故事聊到對雞尾酒的想法，從中可以感受到他對細節的重視，以及對夥伴的高要求和悉心栽培，正是這一點一點的堅持累積下來，讓赤崁中藥行成為一處帶給酒客歡笑的所在。

咕咕吧

Address
台南市中西區赤嵌街 17 號

Hours
週日至週四 20:00-02:00
週五、週六 20:00-03:00
週一休息

咕咕吧裡的瘋狂酒事

鄰近赤崁樓的某個街角，有著淺藍外觀的咕咕吧靜靜亮著燈，在深夜裡流瀉出溫暖光芒。

主理人宇軒喜歡時鐘，曾經在鐘錶店擔任維修師，而咕咕吧即以布穀鐘裡布穀鳥發出的咕咕聲為名，店內也擺設著宇軒自歐洲蒐集來的時鐘。「咕咕」這個店名誕生於主理人宇軒和小馬二人都喝多了的夜晚，咕咕的英文「Cuckoo」有瘋癲之意，他們說，作為他們的店名再適合不過。

而小馬是台南人，他進入酒吧工作的契機十分單純：喜歡喝酒。他在任職的酒吧磨練數年後，有了自己開店的想法，並找上宇軒一同經營。二人原先預計在台中展店，然而在一個飲酒之夜，他們看見一則只有一句話的頂讓貼文，上面寫著，店的位置在赤崁樓對面的轉角，於是二人就在 Bar TCRC 的吧檯前，決定在那裡開店。

對小馬和宇軒來說，酒吧之所以有趣，在於人與人之間的互動，因此他們在咕咕吧裡辦各種有趣的活動，像是舉辦戰鬥陀螺大賽，或是租借一座足球場，和酒客、調酒師們踢一場醉漢足球，店內也經常有歌手或樂團的演出。

當天我落座吧檯前的座位，品飲了三款自創調酒。「茶廠千金」以帶著淡淡奶香的金萱茶為風味主題，其高山金萱來自他們的友人在南投鹿谷開設的茶園，佐以蜂蜜和蘋果，創造出甜美又清爽的滋味。

「夏日旺情水」是小馬和宇軒在 Covid-19 疫情時創作的居家酒款，買回家後加入冰塊就能飲用。品飲時，酒液滑順入喉，濃郁又清爽的椰子香氣在嘴裡擴散，接續的是鳳梨、黑櫻桃和柑橘的果物香甜，酒裡使用的每種材料，都讓作為基酒的蘭姆酒風味更加明亮。

「春茶蘇打」很適合當作第一杯或最後一杯飲用的酒款。以清爽的 The Botanist Gin 為基底，加入四季春和君度橙酒，延伸琴酒本身的草本和柑橘清香。酒液入口後，氣泡微微地刺激舌尖，茶香和柑橘香氣擴散口中，尾韻則是卡騰接骨木香甜酒帶來的甜美滋味。

坐在宇軒和小馬面前喝酒是件有趣的事，他們如對口相聲般的互動讓咕咕吧總是充滿笑聲，
輕鬆的氛圍也拉近了人與人之間的距離，你能很自然地和身旁酒客開啟話題，甚至成為朋友。
在這裡，你能卸下所有包袱，自在地身處其中，而咕咕吧會帶給你一整晚的歡笑。

依舊室

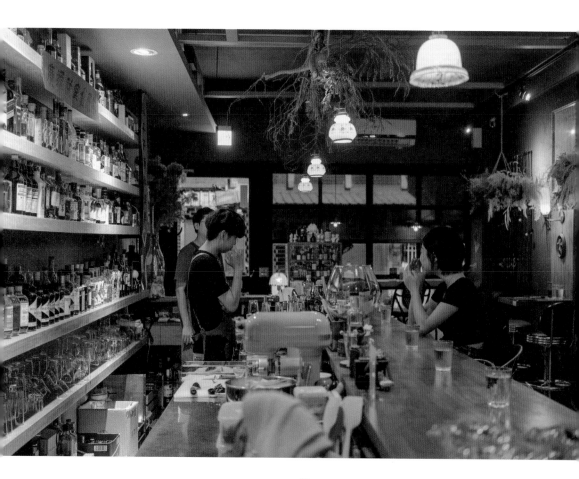

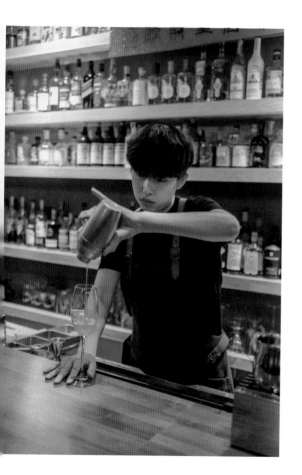

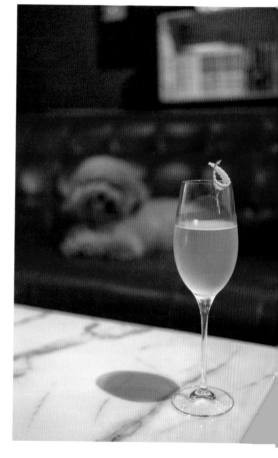

Address
台南市中西區新美街 185 號

Hours
週一至週五 18:00-24:00
週六、週日 16:00-24:00

Minimum
1 杯飲品

Notice
現金付款
僅接待 4 位（含）以下客人
內有店狗

依舊室裡的靜謐時光

依舊室座落在新美街上，展店於 2018 年，是主理人皮蛋打造的寧靜飲酒之地。

皮蛋在二十三歲時進入酒吧工作，時至今日，調酒資歷已十年有餘。在他漫長的調酒師生涯裡，累積了許多喜愛他的熟客，而依舊室即是皮蛋為他的熟客們所創造的空間，因此將店名取為「依舊室」，代表著「依舊是我、依舊是在這裡」。

皮蛋入行五年後，在酒商邀約下參加了 World Class 調酒比賽，是台南首度參賽的調酒師。皮蛋一比就比了五年，儘管未有奪冠，但從敬重的調酒師前輩上野秀嗣先生口中獲得肯定，對他來說就是莫大的鼓勵。多年的比賽經歷也讓他結識各地調酒師，看到每個城市都有人在努力提升調酒文化，他也深刻體會到，如果要想要在調酒上不斷進步，唯有把調酒當作生活，才能做出真正感動自己，也感動客人的雞尾酒。

皮蛋喜歡以時令水果入酒，會固定到果菜市場挑選適合做為調酒的水果。我造訪依舊室時是八月，還是梨子的產季，皮蛋就為我調製了一杯香甜的水梨調酒。結合了水梨與榛果，並加入茶的元素，尾韻帶有一絲清爽茶香。若想要再次品嚐這杯酒，就只能等到下個水梨產季了。

水果調酒以外，皮蛋調製的經典調酒也十分美味。每到依舊室，我總是會點 French 75，而皮蛋推薦我喝喝看另一杯經典調酒「Air Mail」。將 French 75 的基酒換為蘭姆酒，並以蜂蜜取代糖漿，相較於 French 75 的清爽，Air Mail 的味道更加甜美，蘭姆酒的焦糖香氣和蜂蜜的甜味在嘴裡輕柔擴散。

皮蛋喜歡琴酒，因此依舊室裡收藏有許多琴酒。如果想不到要喝哪款調酒，就先來杯清爽的 Gin Tonic 吧！請皮蛋推薦一支合適的琴酒，佐以風味相搭的通寧水和裝飾物，作為第一杯飲用的酒款再適合不過。

皮蛋在調製雞尾酒以前，會先詢問客人的酸甜偏好，並在調製完成後，走到客人面前介紹酒款，而客人飲畢時也會加以關心客人的品飲狀況。過程十分繁複，但也充分體現了皮蛋對客人、對所做的每一杯酒的敬重態度。

來到依舊室，不得不嚐的還有甜點，店內供應的甜點由甜點師夥伴 Sunny 製作。「焦糖火山鹹奶油蜂巢脆糖蛋糕」是店裡的人氣招牌。濕軟綿密的蛋糕體上，鋪有一層帶有濃郁乳香的現打鮮奶油，再放上以蜂蜜製成的酥脆焦糖碎片。一口甜點一口雞尾酒，是深夜裡最甜蜜的幸福。

我想，皮蛋在依舊室堅守的是不變的浪漫，他也因此擁有一群相知相惜的客人和夥伴。在這提供美味調酒的安靜所在，皮蛋日復一日地站在吧檯後，等待喜愛並理解他的你我走進。

＊ French 75 的材料中含有香檳，而香檳開瓶後就不能久放，因此多數酒吧難以供應含有香檳的調酒品項。而皮蛋調製的 French 75 以氣泡酒代替香檳，並在風味上進行調整，所調製出來的 French 75 美味依舊。皮蛋說，調酒是活的，只要了解材料在酒裡的存在意義，就能找到替代方案，進而做出一樣美味的味道。

Eureka

Address
台南市中西區觀亭街 43 號

Hours
20:00-03:00
週二休息

Minimum
週日至週四 1 杯飲品
週五、週六及連續假日 $500
以上均不含餐點

Notice
現金付款

書櫃後的秘密酒室

鄰近赤崁樓的觀亭街上，有面嵌進書櫃的牆特別引人注目，這面書櫃就是 Eureka 的入口。「Eureka」是阿基米德發現浮力時，所大聲喊出的希臘文，意思是「我發現了」。

進入書櫃後的酒吧空間，長長的吧檯映入眼簾，幾組雙人座位沿著牆面排開，後方則設有多人桌位。空間迴盪著輕柔的爵士樂，氛圍沉穩舒適。

主理人 Alan 是台南人，他在大學時就對酒吧工作產生興趣，於是在畢業後，他到了台北酒吧工作，並在闖蕩數年後回到台南，決定在三十歲之前開一間屬於自己的酒吧。

Eureka 沒有酒單，提供的酒款以自創調酒為主。「挑一朵雲」是店內的人氣酒款，揉合了水蜜桃與梅子，創造出酸甜有致的風味。酒的液面上漂浮著一層紅酒，而杯口上放有一朵古早味手捲棉花糖，整杯酒在視覺上十分可愛，味道也香甜清爽。

如果喜歡口感濃郁的茶調酒，則可以嚐嚐「茶之香」。以伯爵紅茶為風味主題，葡萄柚讓茶的柑橘清香更加明亮。品飲時，綿密的泡沫率先入喉，接續是茶和水果的香甜，並以葡萄柚和茶葉的微苦作為尾韻。

如果喜歡帶有花果香氣的酒款，「夫人的下午茶」會是好選擇。融合了桑椹、洛神花和接骨木花的風味，再佐以氣泡酒的輕盈口感，搭配能調和甜味的抹茶泡芙和日式仙貝，整杯酒就如一道深夜裡的下午茶點。

Eureka 的空間舒適，Alan 調製的酒也以酸甜風味、輕鬆易飲的調性為主，如果想找一個舒服的秘密基地，靜靜地啜飲雞尾酒，那就推開書櫃，走進 Eureka 吧！

oriGen

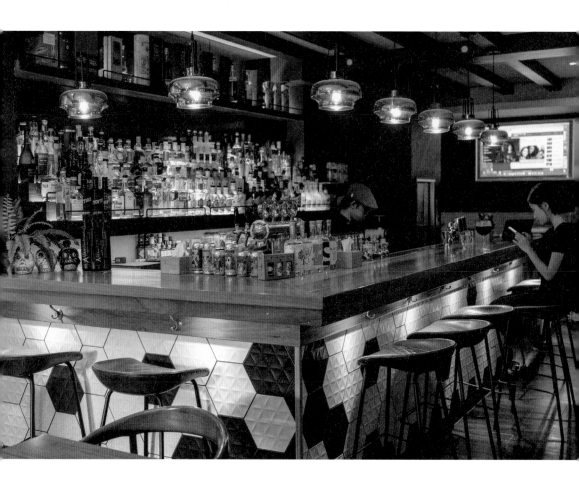

Address
台南市中西區忠義路二段 248 號

Hours
17:00-00:30

Minimum
$350

如西班牙陽光般的溫暖之處

oriGen 座落在忠義路三段上，一只大大的啤酒桶置於門前，從窗戶往店內看進去，一座擺滿 tapas 的玻璃食物櫃映入眼簾。

oriGen 由主廚海曼和妻子 Terri 共同經營。海曼是西班牙人，他和 Terri 在西班牙相識，並跟隨 Terri 來到她的家鄉台南，兩人在 2020 年一起開設了 oriGen。

海曼的料理風格承襲自他的父親與外婆，揉合了法式料理和西班牙家常菜。店內供應的 tapas 是西班牙人在餐與餐之間享用的小點，小小的分量很適合用來搭酒，而海曼強調說，是「搭酒」，而不是「配酒」。

海曼對啤酒和葡萄酒皆有涉略，為了開店也特地進修烈酒知識。店內酒牆上的西班牙琴酒都是海曼的精挑細選，他想賣給客人自己也喜歡的東西。烈酒以外，海曼對雞尾酒也有其堅持，在 oriGen 品飲到的調酒沒有華麗的裝飾物，然而充滿了對基酒的細膩講究，以及對風味的平衡要求。

海曼的高標準由店內的主調酒師 Joey 實現。基酒本身的美味在香料、水果和各式香甜酒的運用下變得更加鮮明，無論是單獨品飲或搭配 tapas 一同享用都非常適合。

結合陳年蘭姆酒和香料的「海曼的可樂軟糖」十分美味。酸甜的風味之中帶有辛辣香氣，搭配「蟹肉棒佐煙燻鮭魚」最對味，酒的辛香讓海鮮的滋味愈發甜美，麵包的口感也香甜酥脆。

以蘋果和巴薩米克醋調味的「白蘭地酒香鴨肝」，可以和帶有柑橘香氣的酒款「西班牙司令」一起品嚐。蘋果和柑橘的水果香甜在口中融合，微微的醋酸感讓酒的風味更加明亮，鵝肝的口感綿密，散發著蘭姆酒香，配上有著濃郁滋味的西班牙司令最是搭調。

店內提供的所有餐點都是當天現作。海曼會在店開始營業之前到安南市場採買，每天供應的 tapas 會根據海曼買到的食材而有所變化。我特別喜歡那擺在托盤上，金黃又蓬鬆的西班牙蛋餅。和台灣人熟知的早餐蛋餅不同，西班牙蛋餅有著厚實餅皮，裡面塞滿了熱騰騰的馬鈴薯餡。一口咬下，馬鈴薯餡迸發嘴裡，伴隨著蛋餅濕潤又綿軟的口感，是西班牙人在飲酒前會享用的墊胃小點。

拜訪 oriGen 的那天，我和 Terri、海曼在吧檯前聊了許久。他們和我分享二人的相遇故事，以及在西班牙的生活見聞，能以溫暖的對話佐一道道美味酒食，就像沐浴在西班牙的明媚陽光底下，十分幸福。

大乱歩

Address
台南市中西區忠孝街 116 巷 5 號

Hours
週一至週五 19:00-01:00

Minimum
1 杯飲品

Notice
現金付款

我的秘密基地

作為我撰寫的最後一間酒吧，私心想寫一處只要日常裡沒事，就會想走進去的地方。

大乱步位在忠孝街的小巷子裡，必須走過彎彎曲曲的小路和岔路口，才會抵達這小徑裡的秘密基地。

小小的空間裡貼滿海報，擺放著很多書和 DVD，還有錯落其中的各式擺件。空間底部有一台亮著燈的透明冰箱，無論是啤酒或軟性飲料，可以直接打開門，拿出自己想喝的飲品。如果想用玻璃杯裝著喝，冰箱右邊有一台亮著燈的杯櫃，一樣自取即可。

然後揀一處喜歡的位子坐下，如果肚子餓了就更好，因為大乱步的餐點十分美味。「FUCKING TASTY BURGER」一如其名，辣腸起司三明治則辣得恰到好處，肉醬熱狗堡亦為人津津樂道。如果想吃澱粉就點塔可飯，想來點搭酒小物就選莎莎醬玉米片。

我最喜歡大乱步的什麼呢？就是電影。吧檯上方的小電視不間斷地播放電影，從電視下方塞得滿滿的 DVD 櫃中所挑選出的一部電影。

你不會知道今天播哪部電影，但那無所謂。我所享受的，只是在那小小的空間裡，享受美味的啤酒與吃食，然後與一部未曾看過或看過無數遍的電影共享時光。

將自己沉浸在某一個地方是必須的，而我選擇的是大乱步，我能放心地將自己沉進這裡。對我來說，酒吧就應該是這樣一個空間，一個你能放心讓自己沉進去的空間。我在這裡和你分享我的，我希望你也能找到你的。

JODOBE

Address
台南市中西區慈聖街 43 號 1 樓

Hours
19:00-02:00
週二休息

Minimum
$500，不含餐點

Notice
現金付款

慈聖街轉角裡的溫柔酒鄉

鄰近永樂市場與普濟殿，Jodobe 佇立在慈聖街的轉角。從街外行經，可以看見室內燈光在窗上映出月球的形狀。走進店內，磨石子地板亮得發光，幾組木製桌椅錯落其中，站在吧檯裡能將整個空間一覽無遺。

主理人 Amy 是台南人。他大學時在台北唸書，正好遇見咖啡廳在台北大量展店的時期，因此 Amy 就學的四年間都在咖啡廳工作。畢業後，Amy 任職於西餐廳，受到父親影響而有品酒習慣的他，於餐廳工作時進一步考取侍酒師執照。

Amy 在台北生活近十年後回到台南，開了一間無菜單料理餐廳，實踐他對餐酒搭配的熱愛。而後他站進 Bar Infu 的吧檯，向前輩 Benjamin 學習調酒。

而 Amy 開設 Jodobe 的原因，是 Jodobe 現址樓上的咖啡廳老闆向 Amy 提議在樓下開設酒吧，Amy 考慮了三天就決定開店，因為他一看到店面，腦海就浮現出酒吧的樣貌，讓他覺得是難能可貴的緣分。

Jodobe 在早場時播放節奏輕快的音樂，到了深夜，則是沉穩和高亢的曲風交替。播放的音樂由 Amy 親自挑選，他說音樂跟喝酒一樣，要有高低起伏才能渲染情緒。

Jodobe 的自創調酒以紅白酒和氣泡酒為主題。Amy 想以雞尾酒為媒介，拉近年輕酒客與葡萄酒間的距離。因為葡萄酒的單價較高，對年輕消費者來說不容易接近，因此台南的葡萄酒吧也不多。而對 Amy 來說，既然無法擁有一整座葡萄園，那就透過調酒拓展葡萄酒的各種可能性。

Amy 以「天地人」為概念設計酒單。天為天氣，地是地區、地質和土壤，而人是釀酒師，這三項因素是影響葡萄酒風味的關鍵。而這份酒單的概念，也延伸至 Jodobe 的空間設計，酒單中的酒款「月光」呼應室內的月亮吊燈，「木」和「礦」則是整間店的裝潢質地，而「生命力」則代表身處 Jodobe 的所有人。

「生命力」是我品嚐的第一款酒。品飲時，淡雅的玫瑰香氣輕掃鼻尖，圓潤的酒體包裹著小米酒的米香，和香水檸檬葉的香氣一同在嘴裡展放。

「礦」是最接近葡萄酒的一杯調酒。以出產自白酒酒廠的白蘭地為基底，加入經過澄清的芭樂汁，連結白蘭地裡的芭樂香氣，並在半邊杯口抹上鹽巴，讓鹹味放大酒的鮮甜。Amy 建議先從沒有抹鹽巴的半邊開始品嚐，更能感受到鹽巴勾勒的明亮香甜。而這杯酒若要搭餐，和海鮮類的餐點最是搭調。

除了以「天地人」為概念的酒款，Jodobe 亦提供數款茶調酒。當天我品嚐了「茉莉花茶」。在花的清香之中藏有一絲微苦，並有龍眼乾的煙燻香氣，茶的清甜和龍眼蜜的甜蜜相互交織，淡淡的苦味則停留舌尖。

Jodobe 的自創調酒擁有乾淨的口感，以及細緻俐落的風味，而酒裡使用的材料都不複雜。Amy 說，只要有內涵，任何簡單的呈現都能讓酒發光。

Amy 以 Jack Daniel's 調製的「Whiskey Sour」也十分美味。當 Jack Daniel's 威士忌遇上酸時會產生楊桃般的香甜滋味，讓酒同時散發著溫暖麥香和楊桃的清甜，難怪 Amy 說用 Jack Daniel's 調製的 Whiskey Sour 最是好喝。

Jodobe 亦有提供餐點，品項十分特別，是辦桌料理中的筍乾封肉和金棗雞捲，出自店內夥伴琪琪的總舖師父親之手。飲酒後若想喝點熱湯，琪琪燉煮的雞湯是店裡的人氣品項，一碗下肚，胃都暖了起來。

我對首先詢問是否用過餐的調酒師總是抱有好感，而 Amy 就是這樣一位調酒師。他對客人的細心觀察，讓坐在他面前飲酒是件舒服的事。如果想度過一段輕柔的飲酒時光，那就彎進慈聖街轉角，走進 Jodobe 吧！Amy 會站在吧檯後，以一杯杯美味的雞尾酒和細膩服務款待你。

＊關於店名 Jodobe，我想大家會好奇它的念法和意思。Amy 希望店是輕鬆緩慢的氛圍，因此取日文中的「稍等一下（ちょっと）」，音近「Jo-to」，而「Dobe（多比）」則是琪琪的綽號，將兩者合起來，就是「Jodobe」了。

尋琴記

Address
台南市中西區國華街三段 123-225 號
永樂市場二樓

Hours
18:00-24:00

Minimum
1 杯飲品

Notice
現金付款
僅接待 4 位（含）以下客人

永樂市場裡的夏夜晚風

永樂市場位在西門圓環附近，有別於白天的熙攘，入夜後十分安靜，只有零星幾間店家亮著燈，等待深夜客人的來訪。

沿著樓梯上至二樓，商店與住家交織並排在長廊兩側。沿途燈光昏暗，彷彿置身香港電影裡的老舊大樓，而讓主理人阿堯一見鍾情的，就是這擁有七十年歷史，隱晦又靜謐的所在。

一盞小小的黃燈照亮木門，推開拉門之際，細微的交談聲、調酒器具的碰撞聲傾瀉而出，彷彿步入一幅動起來的畫作之中。店內鋪設著花磚，圓拱形的酒櫃嵌進壁面，吧檯前僅有九張椅子，空間小巧又復古，讓人感覺特別溫馨。

顧名思義，尋琴記是間琴酒吧。除了提供琴酒純飲和經典調酒，店內也有各式以琴酒為基底的自創調酒。其中「塩酸甜」是店內的人氣酒款，揉合了山楂、烏梅和洛神花，創造出酸甜如蜜餞般的滋味。

尋琴記沒有酒單，然而你可以和阿堯討論喜歡的風味，他會利用手邊有的材料調製一杯屬於你的雞尾酒。如果沒有特別想法，那就先來杯 Gin Tonic 吧！從架上選一支喜歡的琴酒，佐以風味相搭的通寧水，簡單的美味最雋永。

阿堯身著花襯衫，站在吧檯裡哼著歌、調著酒。他的調酒資歷十年有餘，在開設尋琴記之前，他曾經營一間複合式餐飲店，當時每天都接觸大量客人，管理數十位員工。而忙碌之際，他腦海裡浮現一個畫面：站在小小吧檯裡，安靜地調著酒，耳邊迴響著自己喜歡的經典老歌。

當時的景象就是現在尋琴記的模樣。在這裡，阿堯能專注地面對每一位客人，而調酒也不再只是工作，而是一種生活方式。

阿堯說，經過時間和所遇之人的磨練，原本躁動又急於求成的他，了解到有些人走進酒吧，尋求的是酒以外的東西。而他所要做的，就是保持耐心，靜靜等候眼前的人釋出訊息，再盡力滿足他們踏進尋琴記的原因。

這是我最享受的時刻：幾個簡單的和弦緩慢交替，伍佰沉穩的嗓音流瀉而出，詞裡唱著夏夜裡的思念、寂寞與等待。時間的流動好似隨著夏夜晚風慢了下來，輕柔拂過坐在檯前的人。那是無須言語的瞬間，只需將自己沉進溫柔旋律裡，然後拿起酒杯，慢慢啜飲。

Phowa

Address
台南市中西區新美街 121 號

Hours
週一至週六 19:00-01:00

Minimum
$500，含 1 杯飲品

Notice
現金付款

魔法世界般的飲酒空間

有時會聽到說，Phowa 是 Bar TCRC 的分店，但其實並非如此，從酒飲、裝潢到整體的消費體驗，Phowa 有其鮮明的特色。

從民族路二段走進新美街，或從西門圓環繞進去，會看到一面繪著鮮艷壁畫的牆，那在沿街都是老屋的巷子裡特別引人注目。

推開壁畫中央的門步入室內，霓虹色燈光渲染著空間，腳底下的透明走廊讓人忍不住多看幾眼。Phowa 有提供餐點，因此店內以桌位為主，吧檯前座位的用餐區亦十分寬敞，飲酒以外，這裡也非常適合用餐和聚會。

當天我落座檯前座位，對面牆上的酒櫃隨興地綴著花草，空間氛圍帶有廢墟般的頹靡感，迴盪室內的音樂也充滿迷幻色彩。

有別於空間的神秘，主理人妙妙是位熱情開朗的調酒師。她是台南人，大學時在屏東就讀餐飲相關科系，畢業後，她覺得自己的個性外向，很適合在酒吧工作，於是就穿著 Jordan 鞋走進 TCRC。她說，翔哥當初會錄取她，說不定就是因為那雙 Jordan 鞋，讓他覺得這個女生跟別人不太一樣。

妙妙在 TCRC 工作一年後進吧檯調酒，直到今天，她累積了八年的調酒資歷。她說，以前讀餐飲系時，覺得調酒只是照本宣科，進 TCRC 後才真正開始認識調酒。而作為一名調酒師，除了要會調酒，更要會與客人溝通和「銷售」，要向客人說明酒的設計理念，讓對方理解自己所品嚐的酒。

妙妙帶著在 TCRC 積攢的能量，開始了她在 Phowa 的旅程。「Phowa」在藏文的意思中，代表能量和意識的轉換與變遷，意即 Phowa 延續了 TCRC 的雞尾酒能量，並以現代調酒技法和中式創意料理，帶給消費者新的飲酒體驗。

身分從員工變為主理人，妙妙笑著說，以前只要做好兩件事：服務客人跟不要讓老闆生氣。但現在就得想很多事，眼光也要放得長遠，不像以前只要專注在吧檯上就好，培訓夥伴和創造好的工作氛圍都是要面對的挑戰。

當天妙妙為我調製了二款調酒。「淨山」以白酒為風味主題，品飲時，酒液穿過圍繞在杯裡的竹葉，伴隨著苦茶油的香氣入喉。滑順口感包裹著花果調的清甜和木質香氣，味道十分清爽，很適合作為第一杯飲用的酒款，亦有開胃的效果。

而「南島冰菓室」是一杯外觀可愛又美味的調酒。妙妙將蘇打冰棒製成覆蓋在酒液上的風味泡沫，當酒液穿過泡沫入口，鐵觀音茶的焙香和葡萄果香在嘴裡綻放，佐以蘇打泡沫帶來的刺激口感，整杯酒的味道清爽、酸甜又富有層次。

我造訪 Phowa 的那天，店內如常滿座。吧檯裡的妙妙一面調著酒，一面展開大大的笑容招呼客人，坐在她面前，你會不自覺被她爽朗的笑容吸引。而妙妙所調製的酒，和她給人的感覺一樣充滿了活力，她就像吧檯裡的小魔女，在酒裡施了魔法，讓品飲之人忍不住嘴角上揚。

TCRC

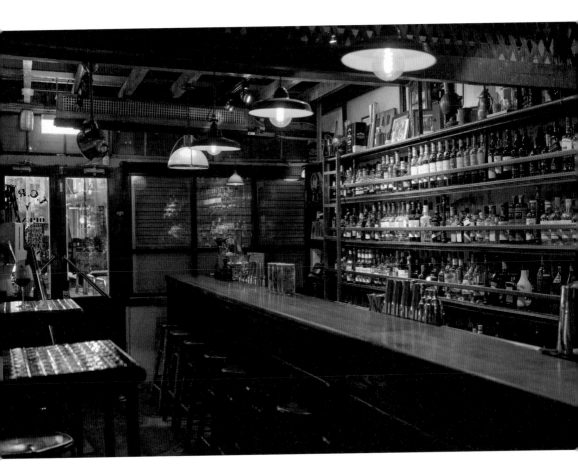

Address
台南市中西區新美街 117 號

Hours
週一至週六 20:00-02:00

Minimum
$350
坐 4-6 人桌，一桌 $2000
以上均不含餐點

Notice
現金付款
僅接待 6 位（含）以下客人

十年時光的浪漫流轉

說到台南酒吧，那就不能不提到 TCRC。

Bar TCRC 是主理人阿翔在 2009 年開設的酒吧，座落在大天后宮前，至今已有十五年歷史。在這十五年間，TCRC 開創了台南酒吧的黃金年代，曾兩度入選亞洲最佳五十大酒吧，也是眾多優秀調酒師的孕育搖籃。由 TCRC 畢業的調酒師所主理的酒吧在台灣遍地開花，TCRC 也不斷有新血加入。這股雞尾酒能量的流轉，自 2009 年起從未間斷。

現在 TCRC 由 Bala 領頭的團隊接手管理，Bala 任職於 TCRC 已近十個年頭。他是雲林人，從高中時開始接觸花式調酒。來到台南念大學後，於調酒社結識身為指導老師的阿翔。而會進到 TCRC 工作，是因為 Moonrock 的主理人阿廖。他和阿廖在高中時因花式調酒而結識，再度於台南相遇時，阿廖正任職於 TCRC，便順口問 Bala 要不要一起工作。

Bala 是 TCRC 中期的成員，和當時的夥伴有「TCRC 五虎將」的稱號。在他眼中的 TCRC，就是一群有魅力、有想法的人的集合體，當這樣一群人聚在一起，就會有各種好玩的事發生，而身為主理人的阿翔也鼓勵大家做各種嘗試。

TCRC 改變了 Bala 許多。他說自己以前只會丟瓶子，對酒的風味一竅不通，但進了 TCRC 後，他開始想做出美味的調酒，時至今日，對雞尾酒的創作熱情仍是他不斷進步的原因。

從員工轉變為主理人，Bala 說，以前只要把酒做好，閒暇之餘還能構思新的調酒，但現在就有很多事要思考，要管理店的營運，也要照顧好每一位夥伴。

走進 TCRC，空間被溫暖的木頭色所包圍，長長的吧檯和酒櫃沿著空間延伸，酒櫃上陳列的酒款琳瑯滿目，光是威士忌藏量就有一千二百支。穿過彎曲的短廊來到後方的吧檯空間，同樣有一面壯觀的酒牆，還有一座用以拿取高處酒瓶的木梯。

TCRC 的調酒保留了 2000 年代流行的英式新鮮水果風格。因此來到 TCRC，我非常推薦喝上一杯「Sangria」。在綴滿蘋果切片、柑橘果瓣和草莓碎粒的酒液下，是如冰沙般綿密的口感，品飲時，紅酒和水果香氣在嘴裡綻放，輕鬆易飲的調性讓 Sangria 適合在任何時刻享用，既開胃也適合搭餐。

Bala 說，TCRC 的 Sangria 是一杯沒有用特殊手法，非常純粹的調酒，也是他在 TCRC 所學的第一杯酒。

如果喜歡水果風味更加濃郁的酒款，可以嚐嚐「Jungle」。以高山烏龍伏特加為基底，加入 Suze 龍膽草酒和紫蘇，延伸酒裡的烏龍茶香。提起酒杯時，紫蘇的香氣率先飄出，接續是鳳梨纖維帶來的綿密泡沫，酒液穿過泡沫入口，水果和紫蘇的清爽滋味相互融合，而小黃瓜和草本調性的香氣帶來悠長尾韻。

如果喜歡經典調酒，一定要嚐嚐 Bala 的「Boulevardier」和「Martini」，這是熱愛經典調酒的 Bala 的拿手酒款。

儘管經過十五年的歲月更迭，TCRC 有很多始終如一的地方。像是仍像朋友家般的氛圍，酒客還是容易和坐在旁邊的客人、調酒師成為朋友，而店內雖然開始供餐，但先在店外點阿龐燒烤，再進 TCRC 點酒仍是不變的真理。走進 TCRC 的客人也像是從未變老，總是一群年輕面孔，而那群陪伴 TCRC 多年的熟悉之人仍坐在他們的老位子上。

我想這是 TCRC 獨有的浪漫，在時光流逝裡，存放著每一位酒客的情感與記憶，而這份連結將不會褪色，反倒會隨著時間，在心中變得愈加鮮明。

＊ Bala 和我分享，之所以規定在營業時間前開始排隊劃位，因為一開門就有人要進來，也曾有客人因為座位吵架，而開始排隊後，也出現了找人代排的情況。如此生意好的程度真是令我瞠目結舌。

DJ Bar

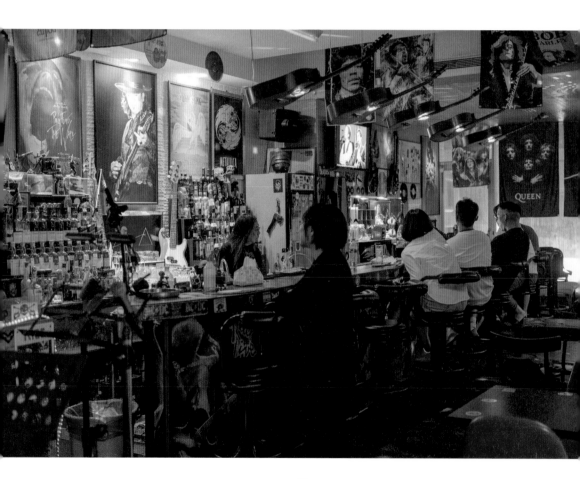

Address
台南市中西區民族路二段 297 號 2 樓

Hours
週日至週四 21:00-02:00
週五、週六 21:00-04:00

Minimum
$150

深夜、啤酒與無數首經典好歌

每次行經民族路二段，我總是會被 DJ Bar 的圓形招牌燈吸引，也經常從調酒師口中聽見他們下班後會去 DJ Bar 喝酒，而我也總是想著，有一天要走進 DJ Bar 看看。直到我和友人漫步在民族路上的某天深夜，我們走進了招牌燈還亮著的 DJ Bar。

DJ Bar 非常顯眼，入口處前方的柱子就像一座展示櫃，裡頭擺放著黑膠唱盤和卡帶。而後方樓梯的牆面上繪滿西洋搖滾樂手的肖像，順著台階寫有一句話，同時也是齊柏林飛船的歌曲：Stairway to Heaven。

走進 DJ Bar，紫粉色的霓虹燈光瀰漫在空間中，一套爵士鼓和擺滿牆面的黑膠唱片映入眼簾。迪斯可球旋轉並散射著燈光，西洋搖滾樂曲激昂地流淌耳邊，店內所有裝潢都是由主理人兔哥親手打造，而吧檯桌上方的吉他吊燈，是兔哥用以前所用過的吉他改造而成，貼有小熊貼紙的吉他是他的第一把吉他。那張小熊貼紙是當時的女友貼上去的，因此兔哥一眼就能認出那是第一把吉他。

兔哥是台南人，他的父親是飛行官，所以從小就和美國軍眷的小孩玩在一起，也因此開始聽西洋音樂。他說，當時的音樂無論是談論政治、社會或愛情，都是能碰觸到人的靈魂的作品。而巨星音樂屋是兔哥 DJ 生涯的起源地，音樂屋的老闆教還是高中生的他操作 DJ 盤，也讓他在店裡放歌，這份師徒情誼直到現在都還維繫著。

兔哥在高中時就已想好他的人生目標：成為一名好 DJ，做音樂、寫歌，然後再開一間酒吧。而這些目標，兔哥都達成了。他在回到台南開設 DJ Bar 以前，在台北音樂圈闖蕩了二十年。而最早的 DJ Bar，其實在兔哥退伍後、前往台北前就在台南開設，地址他還記得，是勝利路22 號。

二十年後，DJ Bar 再度於台南開張，期間搬遷了四次，兜轉一圈才來到民族路二段。我問兔哥，一直搬遷不擔心客人流失嗎？他說自己只是在做喜歡的事，而喜歡的人自然會來，所有發生的事也都是美好的，無論好壞，是過程造就了結果，造就了現在，所以他不會埋怨，也不覺得自己需要羨慕。

兔哥說，曾有個老外和他分享：開酒吧是個 story，開了二十年酒吧是 another story。在名為 DJ Bar 的 another story 裡，一切都是非常值得的。當曾經是高中生的客人帶著孩子回來 DJ Bar 找他，或是當他坐在咖啡廳裡，突然有一個熟悉的聲音喊他「兔子阿伯！」。

一路上收穫的點點滴滴，都讓兔哥感受到 DJ Bar 是聚集起大家並一起成長的地方，這是兔哥堅持一直開著店的原因，因此，無論時間如何流逝，DJ Bar 都會在深夜之中敞開門，等待著你我走入。

＊一個月裡，DJ Bar 會在其中兩個週五舉辦現場音樂表演。而樂手們不收錢，以歌換酒，兔哥所能做的，就是在表演結束後帶他們去吃美味的宵夜。

＊兔哥有多浪漫？他和一位來店三次的女孩以音樂互相傳遞心情。而他送女孩的第一首歌，是 David Gates 的 Goodbye Girl。

永福邸

Address
台南市中西區永福路二段 197 巷 3 號

Hours
週三至週日 20:00-02:00

Minimum
$500，不含餐點

Notice
現金付款

摩登宅邸裡的復古雞尾酒

永福邸座落在永福路二段的隱密巷子裡，宅邸前方有塊鋪設著花磚的空地，幾位酒客在此踱步聊天。走進宅邸，空間被墨綠和酒紅二色包圍，燈光昏暗曖昧，樣式復古的沙發和燈具擺設其中，低調的氛圍裡有一絲華麗氣息。

永福邸的自創調酒以民國初年的人事物進行發想。百樂門是民初上海最熱鬧的夜總會，而「百樂門裡的故事」即以舞女噴灑的香水為主題，揉合了玫瑰、茉莉花和水蜜桃，創造出清爽甜美的滋味，而淡淡的玫瑰香氣作為尾韻，優雅地停留舌尖。

「夫妻老婆店的煙紙」亦是一款香氣四溢的雞尾酒。酒一上桌，炙燒蘋果木的煙霧繚繞酒杯，酸甜滋味裡藏著一絲茶香和煙燻香氣，酒的口感醇醇，淡淡乳香隨著酒液入喉綻放口中。夫妻老婆店是傳統雜貨店的別稱，主要販售煙、各式糖果和零嘴，因此以古早味金甘糖作為裝飾物，可以先喝酒再吃糖，糖果的甜味會讓酒的酸度和煙燻香氣更加明亮。

自創調酒以外，當天我也品嚐了一款改編經典調酒「Casino」。以帶有香片茶香的琴酒為基底，並以 Italic 香甜酒取代柑橘苦精，再以佛手柑和洋甘菊的香氣連結琴酒的風味。這杯酒的酒體圓潤，清新茶香和黑櫻桃的香甜相互交織，花果類的香氣也十分飽滿。

倘若行經永福路，別忘記隱密巷子裡有一棟熱情好客的宅邸，裡頭的調酒師正調製一杯杯充滿香氣的復古雞尾酒，等待著你我走入。

Long Bar

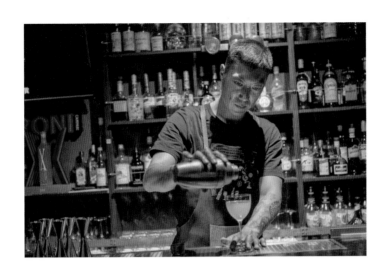

Address
台南市中西區永福路二段 185 號

Hours
20:30-02:30

Minimum
週日至週四 $300
週五、週六及連續假日 $500

老牌酒保的浪漫哲學

永福路二段上除了有歷史悠久的武廟和全美戲院，還有一間老牌酒吧 Long Bar。如果要介紹 Long Bar，我想先聊聊 Long Bar 的主理人建隆。

建隆已投身酒吧產業逾二十年。他的調酒之路啟程於威士忌酒吧「麥芽」，那是台南第一間威士忌吧，之後他到了墨西哥和加拿大闖蕩，兜轉一圈才回到台南開設 Long Bar。

Long Bar 一如其名，是個空間狹長的酒吧。從街外往店內看進去，溫暖的橙色燈光從漆黑的室內流洩出來，木頭吧檯和酒櫃一路延伸至空間底部。

當天建隆為我調製了經典調酒「Daiquiri」，這是店內用來訓練調酒師的酒款。酒的液面漂浮著碎冰，蘭姆酒的焦糖香氣在品飲時擴散口中，和萊姆汁的酸及糖的甜相互融合。因其材料簡單，Daiquiri 要調得美味並不容易，一杯好喝的 Daiquiri 需要調酒師長久累積下來的調製經驗。

在 Daiquiri 清爽甜美的風味底下，建隆下足了兩盎司的蘭姆酒。他說以前酒下得更多，但配合現代人的飲酒習慣，稍微降低了基酒用量。

我品嚐的第二杯酒是「教父咖啡」，改編自建隆非常喜歡的經典調酒「教父」。他額外加入現萃咖啡，為威士忌和杏仁酒的醇醇增添一絲微苦，口感清爽而不膩口。說起教父，建隆也非常喜歡電影「教父」，Long Bar 和他的第二間店 Long Light Bar 都掛有教父電影的手繪看板，其出自替全美戲院繪製電影看板五十年的顏振發老師之手。

最後一杯，我喝了最喜歡的「Highball」，建隆使用他珍藏的二十年黑牌威士忌進行調製。他說，酒的確是酒吧賺錢的工具，但更是要與人分享的事物。他的這份款待心意，一如那杯 Highball 的美味，讓我久久不能忘懷。

時至今日，Long Bar 已展店超過十年。建隆說，任何行業都一樣，就是要把最基礎、最關乎本質的事做好，一間店才得以長存。而作為資歷深厚的調酒師，建隆致力於提攜後進，為後輩樹立榜樣，他時常檢視自己所為，並提醒自己要隨時保持彈性。

我問建隆，是否有給予新生代調酒師的建議？他說，站在吧檯裡的調酒師必須學會注意聲音，才能一面調酒，一面留意周遭發生的事。而一位調酒師是否用心，是否擁有正確的態度是他最重視的地方，作為主理人，他試圖理解每位夥伴不同的面向，努力創造和諧的工作環境。

建隆說，他之所以能站在吧檯裡日復一日調著酒，是因為和眼前客人擁有交流。有時候只要一句話，彼此就能互相理解，而對方品酒後的神情也會告訴他一切。建隆藉由酒吧這個場域，結交了許多志同道合的好朋友，讓調著同一杯酒、做著同一件事的每一天，都有了不一樣的色彩。

虎塔

Address
台南市中西區民權路二段 228 號

Hours
週日至週四 20:00-02:00
週五、週六 20:00-03:00

Minimum
週日至週四 $300
週五、週六及連續假日 $500
以上均不含餐點

Notice
現金付款可免收 10% 服務費
可攜帶外食

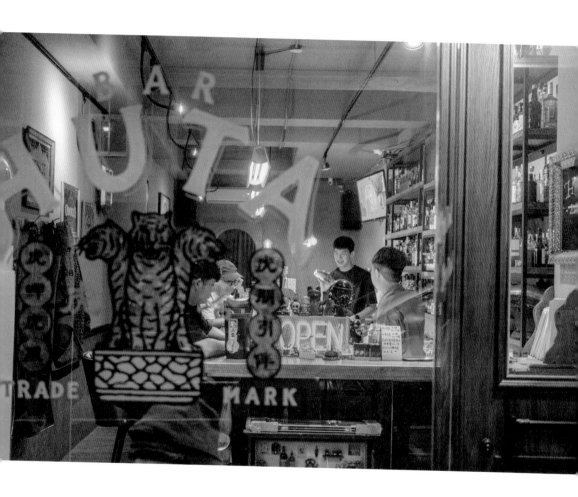

虎朋引伴，來虎塔乎乾！

民權路二段上的酒吧林立，溫暖的燈光自街邊一間店裡流瀉而出，透過窗戶看進去，坐在吧檯前的人們正開懷笑著，吧檯裡的調酒師同樣也笑得燦爛。

主理人孟言是嘉義人，他的調酒之路始於 Fridays 美式餐廳。大學畢業後，他任職於專業的雞尾酒吧，一面累積自己的調酒資歷，一面精進技術，同時，心中也有了開設酒吧的想法。

走進虎塔，空間溫暖又明亮，像夜晚的咖啡廳。室內空間的前半段設有吧檯，後半段則有數組多人桌位，提供給需要私密空間的客人。

虎塔的自創調酒多以水果入酒，也有多款以茶為主題的調酒。

若想品飲酒精濃度較高的酒飲，可以嚐嚐「靴聞開睡覺覺」。其改編自經典調酒長島冰茶，以百香果調和甜味並降低酒感，讓酒的口感如果汁一般順口。而「神仙漱口水」則是一款隱藏版調酒，以艾碧斯為基底，揉合了沁涼的草本香氣和水果的香甜，滋味清爽順口，但在淺綠色的酒液之下，擁有相當高的酒精含量，一杯飲畢，著實讓人飄飄欲仙。

對孟言來說，虎塔是他為自己和朋友們創造飲酒之地，他也希望和走進來的客人建立起連結，成為朋友，大家能一起在此「虎塔（乎乾）」。他憶起自己剛開店時，正滿二十五歲，他很感謝當時的自己有足夠的勇氣開設虎塔，一路上遇見的客人和夥伴也給予很多支持，時至今日，他才能站在虎塔的吧檯裡繼續調著酒，帶給大家歡笑。

＊多數酒吧的電視不會開聲音，但在虎塔，可以一面欣賞有聲音的電影，一面品飲雞尾酒。孟言說，其實喝酒配電影很好啊，有種放鬆在家的感覺。而對喜歡獨自飲酒的人來說，我想電影也是很棒的存在。

Big & Long

Address
台南市中西區民權路二段 240 號

Hours
21:30-04:00
週一休息

Minimum
週日至週四 $300
週五、週六及連續假日 $500

Notice
現金付款

熱情又爽朗的紳士調酒師

Big & Long 座落在酒吧林立的民權路二段上，店前有座鋪著石板路的碎石庭院，植栽的藤蔓沿著樓梯蔓延下來，Big & Long 就佇立在庭院的盡頭。

走進店內，主理人阿偉身著襯衫與背心、頭戴紳士帽，筆挺地站在吧檯裡招呼我。阿偉是高雄人，他的調酒資歷已有十五年。當初會踏入酒吧產業，是因為他喜歡喝酒也想以此為業，於是在考取侍酒師執照後，任職於飯店的紅酒部門。

阿偉之所以成為調酒師，則是一場美麗的意外。在工作的紅酒部門解散後，他被調職到調酒部門，並在日本籍主管底下學習調酒，而後主管離開飯店，將其吧檯主管的職位交予阿偉。

阿偉除了有侍酒師執照，也有咖啡與調酒的調飲證照。他說自己有段時間白天沖咖啡、晚上調酒，過著與「做飲料」分不開的生活。

當天我入座後，阿偉即柔聲詢問我是否用過餐，並送上迎賓酒。「花海」是店內的人氣酒款，以香甜的 MG 草莓琴酒為基底，揉合進梅酒和玫瑰，創造出酸甜清爽的滋味，很適合作為第一杯飲用的酒款。

「找不到綁點」則以龍舌蘭、岩鹽和昆布入酒，並加入烘焙用的珠光粉，讓酒液變得波光粼粼，一支烏龜形狀的黃金糖置於其中，看起來就像在水裡悠游。阿偉建議先吃糖再喝酒，酒的酸度會變得更加明亮。

「我在芒辣」以美國辣芒果為風味主軸。酒一入口，微微的麻辣感刺激舌尖，威士忌和水果的香甜在嘴裡綻放，搭配店內不定時供應的煙燻龍眼木牛肉堡一同享用，著實過癮。

阿偉的自創調酒結合他在咖啡和葡萄酒領域的所學，將基酒拆解為各種風味後，再挑選對應其風味的食材入酒，這讓他調製的酒嚐起來特別和諧。而阿偉也傾向以酒製酒，較少使用不含酒精的材料，因此酒精含量通常較高。

當天我一面飲酒，一面和阿偉聊天，而身旁的酒客也一同加入，大家倚著吧檯聽阿偉講解威士忌和琴酒，也聽他分享人生故事。當我走出 Big & Long 時，夜已至深，每個人都帶著耳酣酒熱，和我約好下次再見。

隧道

Address
台南市中西區民權路二段 291 號

Hours
週日至週四 20:00-03:00
週五、週六 20:00-04:00

Minimum
週日至週四 $300
週五、週六及連續假日 $500

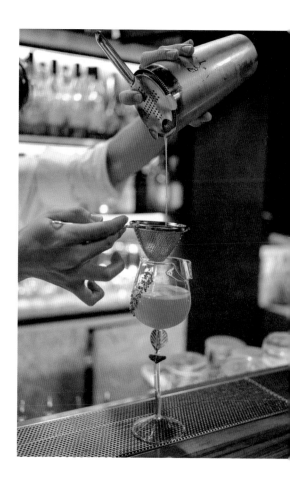

深夜隧道裡的熱鬧歡愉

酒吧林立的民權路二段上,有間櫥窗內擺放著騎士盔甲和復古家具的店,那裡就是 Tunnel,隧道酒吧。

通過藏在磚牆中的機關開啟柵門,長型吧檯和座位沿著室內空間延伸,客人三五成群地圍著圓桌,或是倚著吧檯聊天,氣氛十分熱絡。

主理人 Will 說,他和好友 James、Austin 在某個飲酒之夜決定一起開設酒吧。這並非三人的酒後胡言,在那之後,他們利用下班時間尋找店面,找到這個如酒窖、隧道般的長型空間,而三人都鍾情於此,於是決定在這開店,並以隧道命名。

隧道所提供的調酒,風格以酸甜易飲為主。當天我品飲的酒款「綻放」以浸漬過鳶尾花和茉莉花的琴酒為基酒,並加入自製的香水百合糖漿,整杯酒嚐起來滿帶花香,味道酸甜有致。

酒飲以外,店內也提供餐點,從排餐、義大利麵、燉飯等主食到配酒小點一應俱全。有炸物,也有清爽的冷蝦杯和干貝等冷盤,爐烤脆皮雞腿以及使用西班牙白蘭地調味的炸雞也都相當推薦。

除了酒飲和餐點,當晚我在隧道也享用了不少 shot。Will 說,shot 是人與人之間開啟對話、建立連結的最快途徑,也是隧道展現熱情和人情味的方式。在這裡,你能和朋友一同享受歡愉的氣氛,也很容易和身旁酒客成為朋友,酒足飯飽之際,說不定還多了幾個新朋友呢!

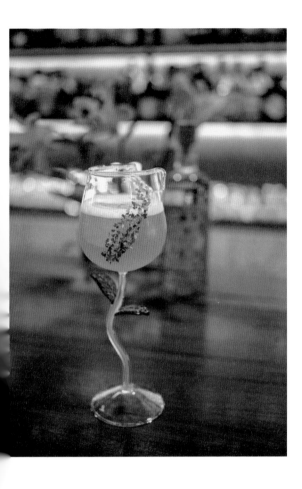

還在想

Address
台南市中西區新美街 75 號

Hours
週日至週四 20:00-02:00
週五、週六 20:00-03:00

Minimum
週日至週四 1 杯飲品
週五、週六及連續假日 2 杯飲品
以上均不含餐點

Notice
現金付款

如果還在想，就來還在想吧！

長長的新美街被劃分為三段，街上各式酒吧林立，還在想座落在靠近民生路的那一段。

主理人 Eva 是台南人，她在高雄唸書時，一面在餐酒館工作，並向擅長調製經典調酒的師父學習調酒。Eva 回到台南後，繼續在酒吧產業工作，直到 2014 年，她決定自己開一間酒吧。當時新美街上還沒有這麼多酒吧，而 Eva 會選擇在這開店是個巧合：她在隔壁飲料店買飲料時，正好看見這個店面正在出租。

從街外行經還在想，落地窗下的造型火爐十分搶眼，擺滿酒杯的繽紛招牌也很特別。走進明亮的酒吧空間，潔白的大理石吧檯映入眼簾，幾盞透明吊燈懸在頭上，燈光在金屬和透明桌椅上反射光芒。吧檯空間後方設有幾組桌位，深紅色沙發和大片鏡面營造出華麗的氛圍。

當天我品嚐了還在想的三款調酒。「桃太郎」以麥卡倫威士忌為基底，Eva 將威士忌進行澄清，讓酒的口感變得乾淨，再以白可可延展威士忌裡的可可香氣，水蜜桃和藍莓則帶來清爽的酸甜滋味。品飲時，酒液穿過綿密的泡沫入喉，果香在嘴裡迸發，再往風味的深處探索，威士忌和可可的香氣擴散口中，留下溫暖的尾韻。

受到眾多酒客喜愛的「苦海女神龍」，就是經典調酒 Negroni。Eva 會依據客人的喜好選用琴酒和香艾酒，若沒有特別偏好，最經典的苦海女神龍會以 Gordon's Gin 和 Martini Rosso Vermouth 進行調製。

我品嚐的最後一杯調酒「The Thinking Red」為 Eva 設計的酒款，當天由店內調酒師 Arther 進行調製。他以經過澄清而酒液變得透明的 Mount Gay 蘭姆酒為基底，再以蔓越梅果泥將酒液染為紅色，綠夏翠絲藥草酒則帶來濃郁的草本香氣，而烏龍茶葉作為橋樑，吸收了各式材料的風味，也賦予酒液淡淡的茶香。

Arther 作為新生代調酒師，自有其一套調酒哲學。他說，工欲善其事，必先利其器，他會針對想呈現的風味選擇調製手法，也會積極嘗試各種現代調酒技法。

調酒以外，還在想亦有提供餐點。廚房座落在空間的最底部，溫暖的鵝黃燈光自小小的出餐口流瀉而出，當「叮」一聲清脆鈴響，美味應聲而出。

我品嚐了「還在想咖哩」和「花枝丸」。咖哩中使用的香料，是身為香港人的廚師 Jimmy 特地從家鄉選購巴基斯坦人調配的印度香料，讓他調配出來的咖哩醬有濃郁的胡椒和辛辣香氣，將其淋在紮實又酥脆的墨西哥餅皮上，再搭配以清甜的洋蔥和雞肉絲，沒什麼比在深夜裡吃到美味咖哩更幸福的事了。

如果想吃點簡單的搭酒小點，花枝丸會是最佳選擇。Jimmy 在紮實的魚漿裡塞滿花枝塊，並以薑、糖、麻油和醬油調製而成的醬汁進行煸炒，最後撒上切成細絲的紅辣椒。如果坐在身旁的客人點上一盤，那香氣真的令人難以抗拒。

那天我坐在吧檯前的座位上，和對面的 Eva、Arther 聊了許久，一路從 Eva 的開店經歷聊到酒吧趣聞。一不留神，時間就已近午夜，然而我們仍感到意猶未盡，好似夜晚才正要開始。

Long Light

Address
台南市中西區新美街 71 號 1 樓

Hours
20:00-02:00

Notice
現金付款

長長吧檯裡的人情味

Long Light 位在靠近民生路一側的新美街上，是 Long Bar 主理人建隆開設的第二間酒吧。展店於 2017 年，以「攏來」為諧音命名，延續了 Long Bar 的人情味，致力於提供舒適的飲酒氛圍。

主理人阿仁和建隆是高中同學，他們一人唸電子電機，一人唸餐飲管理。從劍南路二段上的威士忌酒吧到 Long Bar、Long Light，阿仁以好友和酒客的身份，陪伴建隆十多年的調酒旅程。而 Long Light 展店時，阿仁進一步成為店的主理人，和建隆共同經營 Long Light。

昏暗的長廊底部矗立著一道木門。推開門，老舊的旋鈕發出聲響，Long Light 具有特色的長型空間盡收眼底。整齊的格狀酒櫃沿著牆面延伸，黑色亮面吧檯正反射著光。《教父》電影的手繪看板掛在入口處旁，坐在吧檯前的座位上，總忍不住多看馬龍白蘭度的臉龐幾眼。

當天我就落座檯前座位，和阿仁、調酒師阿司及小 B 聊起台南酒吧的歷史。他們說，30 年前的台南酒吧大多是 pub，和夜店的性質不太一樣，以聊天、飲酒等靜態活動為主。而當時位在中西區建業路的雞屎山學院是他們常去的 pub。

到了 2000 年代初期，氛圍接近夜店、播放著跳舞音樂的 disco club 開始出現。而時間再往後，酒吧風格逐漸從美式轉為日式，主要提供精緻的酒飲和服務。在雞尾酒吧成為主流以前，台南也歷經一段暢飲店和音樂酒吧流行的年代。

當天我品嚐的酒款由小 B 進行調製，她俐落地削著冰塊，調酒的動作也十分流暢。她自十年前起在 pub 工作，並於 Long Bar 和 Long Light 累積了六年的調酒資歷。她說這十年來，台南的酒吧越來越多，類型都相當不同，而新的調酒技法也不斷出現，因此能在雞尾酒創作上做更多有趣的嘗試。

Long Light 沒有酒單，提供的酒飲多以輕鬆易飲為風格，口味接近大眾的喜好，其中又以茶類調酒最有人氣。

作為首杯飲用的酒款，「茉莉」會是好選擇。品飲時，氣泡微微刺激著口腔，蘭姆酒的焦糖香氣首先迸發嘴裡，接續的是清爽的茉莉茶香和花香。若不喜歡氣泡，則可以嚐嚐「烏龍」，在酸甜適中的風味裡，嚐得到一絲桂花烏龍的香甜和微苦，整杯酒的口感清新又易飲。

如果偏好酒精濃度較高的酒款，那就喝「小飛俠」吧！大大的啤酒杯裡裝有各式水果，酸甜濃郁的酒液裡含有高酒精用量，口感醇醇卻容易飲用，是 Long Light 一直以來的人氣酒款。

無論是平日或假日，沒有時限的 Long Light 總是高朋滿座。吧檯前、沙發上，以輕鬆的氛圍佐雞尾酒。酒過三巡後，若仍感意猶未盡，就讓 Long Light 成為深夜裡的最後一站。

籠裏

Address
台南市中西區民生路一段 157 巷 11 號 1 樓

Hours
週日至週五 20:00-02:00
週六 18:00-02:00

Minimum
週日至週四：$350
週五、六及連續假日：
18:00-19:50 $350
20:00-02:00 $700
以上均不含餐點

Notice
僅接待 6 位（含）以下客人

台南老宅裡的日式情調

繞出民生綠園圓環，民生路筆直地穿過市區，往其中一條安靜的巷子拐進去，就會來到籠裏。

兩堵低矮的水泥牆中間嵌著木門，略低於視線的位置上，木門有個方形的洞，溫暖的橘黃燈光從中流洩出來。穿過木門，石板路左側有幾株植栽，另一邊則擺放著戶外桌椅，寫有「籠裏」二字的玻璃門位在路的盡頭。推開門，室內的燈光昏暗，空間中迴盪著輕柔音樂和人們淺淺的交談聲，氛圍溫暖而讓人感覺緊密。

籠裏的空間營造源自主理人智勝對老屋和日式昭和喫茶店的憧憬，因此保留有許多老房子的中西區，就是籠裏最佳的所在。智勝說，當初會選擇開設在這棟老屋裡，是因為房屋結構裡沒有直角，能讓身處其中的人感覺特別柔和、舒適。

籠裏是智勝創造的溫柔之地，他想給予想沈澱心情的人一段安靜時光。佐以一杯雞尾酒，就能將思緒歸零，在夜裡重新拾起迎接明天的力氣。

籠裏的酒單定期更換，而每季酒單的主題都源自智勝對生活的細膩品味。在風味設計上，智勝仔細尋找能呈現自己想像的食材，可能是茶、咖啡、或各式花草果物。品嚐時，你能感受到創作者對四季更迭的感觸、對某首老歌的喜愛，或是回憶裡景色的溫柔再現。

自創調酒外，智勝對經典調酒也有其堅持。他所調製的「Sidecar」擁有滑順的口感且十分易飲。品飲時，酒液溫潤入喉，橙酒的香甜在嘴裡漸次擴散，創造出細緻、連綿的風味，而較甜的口味是智勝對 Sidecar 經典風味的呈現。

自 2019 年的微涼秋夜至今，籠裏以溫柔的姿態陪伴每一位嚮往寧靜的客人。踏入籠裏，享受一杯以生活入酒的雞尾酒，時光彷彿那只掛在酒櫃旁，指針恆久停在 2 時 30 分的鐘，所有的流逝都靜謐無聲。

民生西藥房

Address
台南市中西區民生路一段 52 號

Hours
20:00-03:00
週三休息

Minimum
週日至週四 $350
週五、週六及連續假日 $500

Notice
現金付款

深夜裡的西藥房

民生西藥房位在民生路一段上，這條路上早期開設有許多藥局，因此以「西藥房」為酒吧命名。從街外往店內看進去，吧檯佔去大半空間，後方則設有幾組桌椅。

店長郭郭是高雄人。她在台南長大，因為喜歡吧檯工作和調製飲品，所以進入酒吧工作。曾任職於數間酒吧的她，目前以店長身份主理民生西藥房。

郭郭的個性開朗，對雞尾酒也充滿熱情。她常探訪各地酒吧，並將所見所聞實踐在雞尾酒創作上。

民生西藥房的酒單不定期更換。我拜訪民生西藥房的那天，郭郭首度設計的酒單正好上線。她考量到店裡的年輕客群，多以水果和茶入酒，創造出輕鬆易飲的滋味。

「台日醫師親」以日本清酒為基底，加入李鹹梅湯以及澄清過的番茄汁。品飲時，龍舌蘭和李鹹梅湯的淡淡鹹味擴散嘴裡，搭配以化應子，整杯酒的味道酸甜有致，滿帶蜜餞的甜美。

「微醺可可腦內啡」是一杯融合了蘭姆酒、芝麻醬和咖啡的調酒。將酒杯就口時，芝麻和咖啡帶有酸度的香氣撲鼻而至，起士奶蓋則讓芝麻香氣更加鮮明。酒液的口感滑順，味道十分濃郁。

當天我坐在民生西藥房的檯前座位，店裡的氣氛十分熱鬧。酒客手裡各自拿著酒飲，像身處家中般放鬆、自在。我想郭郭對雞尾酒的熱情，以及面對客人時的親切笑容，正是民生西藥房吸引人的地方。

Bar Home

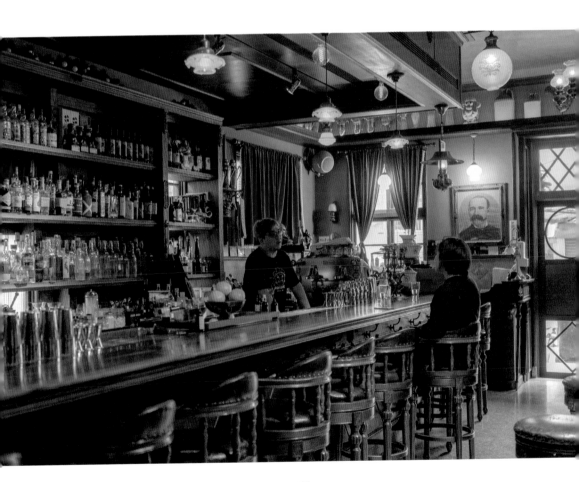

Address
台南市中西區中山路 23 巷 1 號

Hours
週日至週五 19:00-01:00
週六 18:00-01:00

Minimum
$700

如家一般的飲酒之地

靠近民生綠園的安靜巷子裡，Bar Home 座落在一棟華美別緻的白色建築中。

穿過寬敞的空地進到室內，淺綠色的牆面包裹空間，木製桌椅、吧檯以及各式古典燈具錯落其中，這棟日據時代的老宅裡有著英式酒吧的優雅氛圍。

主理人阿翔是高雄人，他在台南唸大學時，一面在當時很有名的東方 DISCO PUB 工作。之後他任職於爵士音樂酒吧咆嘯城市，並在完成兵役後，和音樂人阿傑一同開設 Bar TCRC。

在 TCRC 展店近十年後，阿翔創造了一個新天地，Bar Home。他希望酒吧是更加貼近生活的所在，因此將營業時間提早至傍晚六點，並提供各式餐點。以「酒餐館」為概念，將日常飲酒文化帶進台南。阿翔說，他看見有越來越多家長會推著嬰兒車進來吃飯、喝酒，而吃完飯後就早早回家休息。

說到阿翔的招牌調酒，其中有一杯是「Talisker Sour」。Talisker 10 年威士忌擁有獨特的海洋鹹味及煙燻香甜，他以烏醋和醬油延伸其鹹甜調性，讓烏梅般的蜜餞滋味和煙燻香氣相互融合，在品飲時綻放口中。

阿翔的「Martini」也是酒客間口耳相傳的必喝酒款。品飲時，檸檬皮的清香和檜木香氣輕掃鼻尖，乾淨的口感包裹著濃郁卻柔和的味道。當腦袋塞滿各種思緒時，就該喝上一杯如此純粹的 Martini。

我想有許多人被阿翔的「長島冰茶」擄獲了心。在圓潤飽滿的酒體裡，濃郁的果香和酒香蘊藏其中，酒精含量高卻十分易飲。如果酒量不錯，可以試試以這杯長島冰茶搭餐，既美味又解膩。

我拜訪 Bar Home 的那天，店內如常地坐滿了人，而阿翔站在吧檯後，和進門的每位客人打招呼。而後阿翔一面做酒，一面觀察周遭客人和夥伴的狀況，就像經驗豐富的舵手般，讓整間店流暢運行。

阿翔期許 Bar Home 是個像家一樣的地方，因此起名為「Home」。他和夥伴一同經營著這個家，讓身處其中的客人如在家一般，輕鬆、自在地享用美味酒食。

＊每逢週一，Bar Home 僅接待阿翔熟識的親友。這是他留給自己的夜晚，為自己充電之餘，也讓 Bar Home 回到剛開店時的純粹樣貌。

威夢旅人

Address
台南市中西區民族路二段 28 號

Hours
18:00-02:00
週四休息

Minimum
$200，不含餐點

詮釋威士忌的一百種方式

從火車站徒步走至民族路二段，如尋寶般往巷子裡走去，就會來到威夢旅人。走進店內，掛著威士忌木牌的深藍牆壁映入眼簾，吧檯設置在入口處左方，酒櫃上陳列的威士忌琳瑯滿目。

主理人小山是嘉義人，他深受威士忌的淵遠歷史吸引，因此有了推廣威士忌的夢想。2017 年，他來到台南開設威夢旅人，並定期在此舉辦威士忌品酒會。

威夢旅人的威士忌藏量豐富，初嚐者可以找到適合入門的酒款，饕客也能喝上罕見珍稀。除了威士忌，威夢旅人也提供各式調酒，尤其在威士忌的經典酒款上下了功夫，小山根據每杯酒的風味特色設定了相應的威士忌基酒。

小山和我分享，他個人的飲酒歷程從威士忌開始，再到經典調酒，最後是創意調酒。而威夢旅人的自創調酒，充分展現了小山在風味掌握上循序漸進的訓練。當天我品嚐了「清晨微光」，小山在伏特加中浸漬中淺焙的咖啡豆，佐以黑刺李琴酒和接骨木花的香甜，蘋果醋則帶來恰到好處的酸度，與咖啡的酸香互相連結，整杯酒的口感輕盈，包裹著清爽酸甜的滋味。

我特別喜歡在威夢喝上一杯 Highball。當店內調酒師 Darren 詢問我想喝哪支威士忌時，腦中閃過幾款常喝的品項，但仍決定品嚐 Darren 推薦的威士忌。我看著他從酒櫃中拿出威士忌，小心翼翼地旋開瓶蓋，將酒液倒入量杯後再緩緩注入杯中。在薄而凍得起霧的高球杯中，透明清澈的冰塊和酒液相互融合，Darren 輕柔地攪拌兩者。倒入蘇打水後，氣泡隨著酒液緩緩上升，整個過程如同欣賞一支溫柔輕巧的舞。

而威夢旅人所提供的餐點也圍繞著威士忌。無論是主餐或搭酒小點，都適合搭配威士忌一起享用，也有直接以威士忌入菜的餐點。小山說，人不一定要喝酒，但一定要吃飯，以餐點為媒介更能向大眾推廣威士忌。

餐點之中，非常推薦「沃隼啤兒牛肉麵」。麵體選用富有嚼勁的讚岐烏龍麵，湯頭則以沃隼精釀的黑啤酒為原料，加入各式蔬菜和中藥材熬煮出鮮甜的湯頭，能嚐到啤酒花的甘甜和微苦，而黑啤酒的可可香氣也充分滲進肉裡，是一碗從香氣、口感到味道都令人驚艷的牛肉麵。

威夢旅人提供的各式調酒與餐點,由小山和同樣喜愛威士忌的夥伴一同創造。Darren 自學生時期接觸花式調酒,因為喜歡威士忌,特地從台中來到威夢旅人工作。而和小山同為嘉義人的廚師小黑,原先則是日式板前料理的師傅,大家都各懷所長,在威夢旅人實踐對威士忌的熱愛和想像。

對小山來說,威士忌是跨越時間和空間的存在。威士忌經過長久的歷史發展,演變成今日我們所看見的樣貌。而各地相異的土壤、氣候和釀造手法,都形塑出威士忌鮮明的性格,有的入桶陳年,將時光濃縮進酒液裡,有的則調和以不同地區和不同年代的原酒,以形形色色的樣貌出現在你我面前。

無論是誰,或身處何地,只要坐在吧檯前,接過推至眼前的威士忌,酒液會在入口後將它所承載的意義,忠實且平等地傳達給所有品飲之人。當威士忌成為一種語言,它不僅是意義的載體,有時,它是意義本身,而我們所需做的,就是靜下心來品嚐,仔細聆聽它所述說的一切。

萬昌起義

Address
台南市中西區民族路二段 57 巷 5 號

Hours
週日至週四 20:00-02:00
週五、週六 20:00-03:00

Minimum
週日至週四 $250
週五、週六 $350

萬昌街裡，十年一劍

萬昌街鄰近火車站，行人紛至沓來。在昏黃的街燈下彎進巷子裡，音量像是忽然轉小一般，從熙攘變為靜謐，萬昌起義就座落在安靜的巷弄裡。

萬昌起義所在的木造建築佇立於庭園中，寬廣的空地圍繞著觀葉植物。建築的樑上掛著紅燈籠，鮮豔的紅色大門嵌於其中，氛圍古色古香。

萬昌起義不只在外觀上頗有古風，在調酒的呈現上亦是。店內酒款分有「以茶入酒」和「古早味」的主題，還有歷年來廣受客人喜愛的酒款系列「祖傳珍饌」。

「吟風弄月」即出自「以茶入酒」，以烏龍茶琴酒為基底，揉合了茶和琴酒的清爽香氣，以及榛果與鳳梨的香甜滋味。「楊穿三葉」則結合楊桃的酸和蜂蜜的甜，酒的口感十分濃郁，是「古早味」系列的代表之作。

當天我還品嚐了店長 Hubert 設計的咖啡調酒「Barista」。擁有咖啡師背景的他，將經典調酒 Boulevardier 做了簡單卻美味的改編。他選用 1776 裸麥威士忌和 Mancino Vermouth 進行調製，並加入自製的深焙咖啡豆利口酒。品飲時，威士忌的鹹甜和咖啡利口酒的苦甜滋味相互融合，淡淡的酸香蔓延口中，整杯酒的層次豐富，帶有醇釀口感。

萬昌起義經營至今已超過十年。創店時，主理人 Stanley 甫才退伍，因此開設萬昌起義是他出社會後做的第一份工作，也沒想過一做就是十年。十年之間，Stanley 不斷為萬昌起義注入新的事物，將自己喜歡的東西分享給走每一位進來的客人，對他來說，沒有比這更棒的事了。

Stanley 分享說，調酒產業不斷變化，而每天遇見的客人也都不同，所以店就像是永遠都處於未完成的狀態，也永遠都有進步空間。他期許自己保持著開放的態度，擁有隨時應變的能力，他想讓店持續進步，再陪伴客人下個十年。

咫尺角落

Address
台南市中西區武德街 22 號

Hours
日間時段：10:00-18:00
夜間時段：18:00-01:00

Minimum
日間時段：任一品項
夜間時段：
週日至週四 $350
週五、週六及連續假日 $500

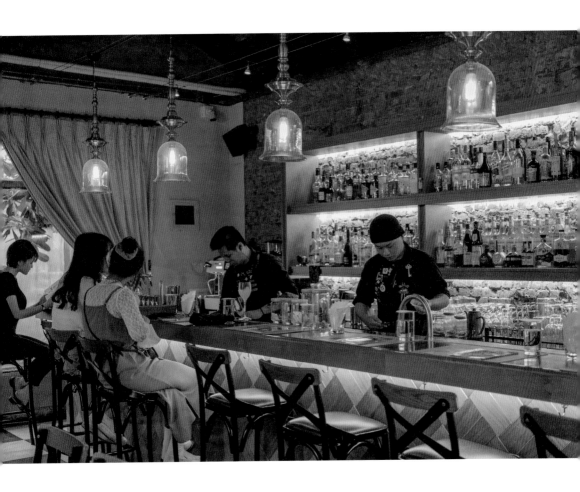

城市角落裡的啜飲之地

咫尺角落位於武德街上，柵欄後的庭院佈滿碎石，其中有一條石板路，而路的盡頭佇立著咫尺角落所在的雅致建築。有別於店外的清雅氛圍，室內風格摩登又復古，腳下是黑白格地板，而精緻的吊燈懸於頂上，酒櫃後的紅磚牆則為空間賦予溫暖氣息。

咫尺角落的營業時間自上午開始，提供早午餐以及咖啡、甜點等品項，亦有低酒精飲品可供選擇，對觀光客來說，如果想在 check in 時間到來以前小酌一杯，這裡就是最佳去處。

當天我落座檯前座位，耳邊迴響著輕快的爵士樂，以及節奏奔放的 Motown 歌曲，我一面品飲清爽的水蜜桃迎賓酒，一面享受周遭歡愉的氣氛。

我品嚐了同名酒款「咫尺角落」。以蘭姆酒為基底，茴香利口酒帶來豐富的香料香氣，佐以烏龍茶的沉穩焙香，以及咖啡的微苦，風味的變化豐富，尾韻有一絲淡淡的桃子香甜。

我特別喜歡在白天時間拜訪咫尺角落，天氣好時，和煦的陽光自落地窗灑進室內，整室盈滿粼粼粉光，讓人感覺暖烘烘的，佐以眼前的餐食，你能在這裡度過輕柔無比的時光。

榕洋行

Address
台南市中西區開山路 29 巷 24 號

Hours
1F
週日至週四 18:00-22:00
週五、週六 18:00-02:00
2F
週日至週四 19:00-02:00
週五、週六 20:00-03:00

Minimum
週日至週四 $380
週五、週六及連續假日 $700

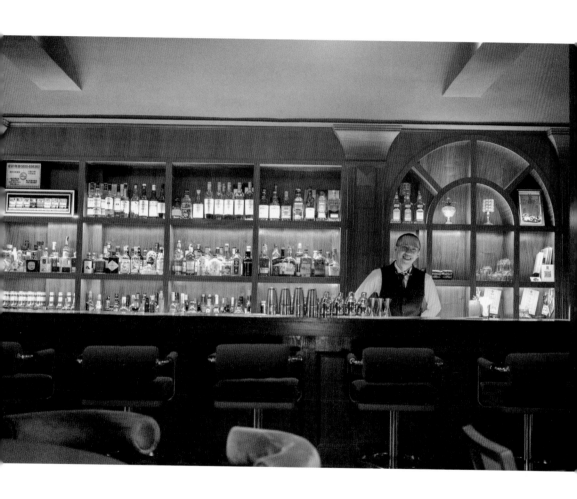

百年老榕旁的爵士俱樂部

榕洋行座落在開山路的巷子裡，緊鄰著清水寺，寺前幾株高大茂盛的老榕樹隨風搖曳，夜晚行經此地時，總有種避世隱園般的清幽氛圍。

榕洋行共有四層樓。一樓的餐飲空間自上午十一點開始營業，提供早午餐、咖啡和低酒精飲品，到了晚間則轉變為餐酒館。地下一樓和三樓分別是附有 DJ 台的派對場地和展演場所，而酒吧空間位於二樓。

穿過寬闊的接待廳上至二樓，輕柔的爵士樂傾瀉而出。摩登復古的空間中裝飾著精緻擺件，沉穩的氛圍中帶有一絲華麗氣息。

當天我落坐檯前座位，店長 Eva 優雅地在吧檯後招呼我。Eva 是台北人，除了調酒師的身分，同時也是大學餐旅科系的業師。她以成為正式講師為目標，來到南台灣攻讀餐旅研究所，並任職於榕洋行。

Eva 曾是一名空服員，想將機上的專業服務帶進酒吧而成為一名調酒師。對喜歡喝酒也熱愛與人交流的她來說，吧檯像一座舞台，而調酒就是表演，她能在這裡展現自己的創意，並以雞尾酒為媒介和酒客對話。

Eva 的自創調酒時常以經典調酒為發想。「In A Sentimental Mood」即改編自經典調酒 Spanish Fizz，以浸漬過雪松的琴酒為基底，加入帶有鹹感的水梨發酵液和芭樂通寧水。品飲時，廣藿香的香氣率先飄出，酒液伴隨著氣泡，和微微的辛辣口感一同入喉，木質調和花果調的香氣隨即在口中綻放，搭配上白葡萄和沾有蜂蜜的藍紋起司一同享用，酒的風味會更加明亮。

而「寶萊塢」改編自經典 tiki 調酒 Mai Tai。印度香料瑪薩拉的辛辣香氣，和柑橘、芒果的香甜相互融合，兩種味道看似衝突，卻巧妙地在嘴裡交織，而茉莉花的清爽香氣則作為整杯酒的尾韻。

「Sweet City」以被稱作「全糖城市」的台南為靈感。使用蒸餾手法將牛肉乾的風味萃取進威士忌裡，再加入波蜜果菜汁和白芝麻白酒，味道奇妙地帶有咖啡、堅果、巧克力般的香氣，而淡淡的乳香最後停留舌尖。

Eva 目前已離開榕洋行，專心於高雄完成學業。而作為酒客的我們所能做的，就是耐心等待她重回吧檯，再為坐在面前的你我調製一杯杯美味的雞尾酒。

Algae

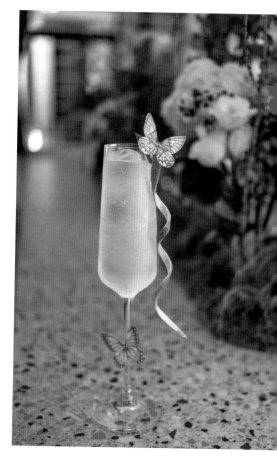

Address
台南市中西區開山路 35 巷 1 弄 12 號

Hours
於網路上公告店休日期

Minimum
週一至週四 1 杯飲品
週五至日及連續假日 2 杯飲品

Notice
現金付款
僅接待 6 位（含）以下客人

台灣、經典、雞尾酒

走過蜿蜒小徑，沿途的民宅裡傳出屬於日常的聲響，Algae 就佇立在小巷深處。

潔白的外牆上嵌著墨藍門框，走進 Algae 明亮的室內空間，輕快的樂曲流淌其中。淺白色的磨石子吧檯放著各式花草，吧檯後的酒牆則擺有整齊劃一、外觀如藥罐般的酒瓶，一旁牆上的蒸餾器也引人注目。

主理人小遠身著白袍、戴著眼鏡，站在吧檯裡親切地招呼我。他是高雄人，四年前來到台南開設 Algae 以前，在台中酒吧工作了五年。至於選擇落腳台南，則因為台南以小吃聞名，而小遠想以「喝」的方式，呈現他對台灣本土文化的喜愛。

小遠的自創調酒以台灣元素為主題，並以經典調酒為架構進行設計。對他來說，經典調酒就如原則一般，能幫助品飲之人理解雞尾酒，而選用的材料則用以述說想傳達的事。日本 Bar Beso 的佐藤先生曾和他分享，十人十色，作為一名調酒師，就是盡全力透過雞尾酒表達自己的想法。

小遠說，調酒和爵士樂一樣，是種 fusion，是匯集了各種元素，經內化和思考後產生的成品，也因此調酒有無限多種樣貌。同時，雞尾酒的存在意義是雙向的，當他將想法轉化為酒，遞送至客人面前的那一瞬間，其所產生的意義就不只在小遠身上，而是在小遠與客人之間。

當天我品嚐了三款自創調酒，分別出自「茶」、「香料」和「經典混合」系列。「茶的調香師」以 Gin Tonic 為架構，當酒杯就口時，柑橘和茉莉花香輕掃鼻尖，清爽的氣泡口感包裹著拉拉山水蜜桃的香甜，與香片烏龍的微苦茶香在嘴裡融合並流轉。

「海沫的思潮」出自「香料」系列。酒的液面覆蓋一層以艾雷島威士忌製成的風味泡沫，以其煙燻香氣揉合海藻的草本氣味、昆布的鹹鮮以及海馬帶來的海洋羶味，而酒的口感滑順濃稠，整杯酒帶給我從未體會過的味覺體驗。

而我的反應正中小遠下懷，他正是想帶領飲者品嚐平時所不曾注意，甚至避而遠之的海洋氣味。如果你也喜歡嘗試各種味道，不妨喝喝看這杯海沫的思潮。

顧名思義，「Negroni Colada」結合了 Negroni 和 Piña Colada 兩杯經典調酒。小遠以前者為調酒架構，以後者為風味主軸進行設計。品飲時，柑橘和葡萄的清甜香氣首先迸發嘴裡，接續的是斑蘭葉的芋香和椰奶奶香，Campari 的苦甜滋味則是風味間的橋樑，銜接果物的香甜和根莖類食材的濃郁香氣。

小遠創作的雞尾酒圍繞著「圓」的概念。他注重材料間的風味結合，而酒除了要有平衡、圓潤的口感，也必須具有層次，讓飲者能感受到味道在口中流轉。

「茶」、「香料」和「經典混合」的酒單以一組放有紙卷的試管呈現，並附上用以檢視內容的放大鏡。而系列中的每款酒均有「處方箋」，上面寫有酒的材料和背後故事，各處細節都圍繞著 Algae 的藥局意象。

而小遠之所以以藥局為意象，除了藥和酒在歷史上有因果關係，製藥所需的嚴謹和邏輯性也是他創作雞尾酒的風格，小遠亦期許他所調製的酒具有療效，能讓品飲之人感受到某種治癒。

觀看小遠調製和講解雞尾酒，能充分感受到他對酒的熱愛。我問他，是什麼讓他在十年之間不斷鑽研調酒？而源源不絕的創作靈感又從哪來？他說，生活就是答案，當他對生活的體會越細膩、越深，生活也會給他同等的回饋，而對酒的熱情則來自他追求極致的性格，只要有目標，他就能一直追逐而不感到疲累，熱情也不會消滅。

我造訪 Algae 的那天是平日晚上，店才剛開始營業就來了許多客人。有年紀較長的酒客夫婦，也有剛從大學裡下課的學生，他們和小遠的對話都圍繞在雞尾酒上。什麼樣的酒吧會吸引什麼樣的客人，我想這是真的。小遠對雞尾酒的熱愛，讓他吸引到同樣喜愛雞尾酒的客人，也讓 Algae 成為熱愛調酒之人的秘密基地。

木目麦酒

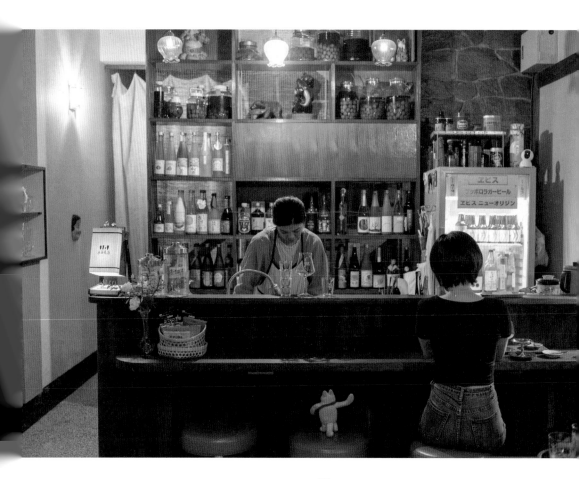

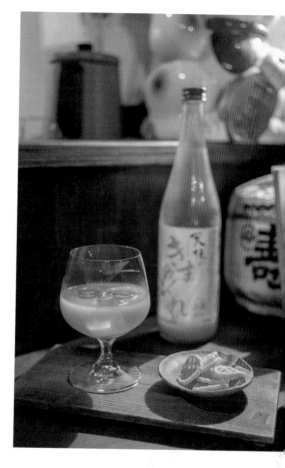

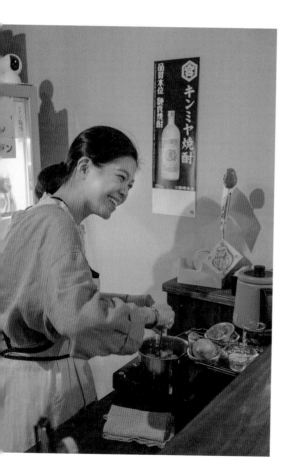

Address
台南市中西區開山路 151 巷 8 號

Hours
20:00-24:00
週四至週六增開 10:00-15:00

Minimum
$200

Notice
現金付款

日式氛圍的溫柔體現

彎進開山路的小巷子裡，木目麦酒正透著溫暖亮光佇立在街邊。

走進店內，一股清甜的香氣撲鼻而來，與暖白燈光和爵士樂一同瀰漫在空間之中。室內沒有華麗的裝潢，但空間小巧而溫馨，讓人感覺非常放鬆。

主理人彥君的個性十分開朗，笑起來時眼睛彎彎的，看起來特別親切。身為高雄人的她，喜歡上台南的慢步調，因此選擇到台南工作，她任職於精釀啤酒商，想要自己開店的想法也一直存在她心中。

她沒想到開店的機會這麼快來臨。她在南區體育場附近看到一間喜歡的店面，於是決定放手一搏，將開店夢想付諸實行。

彥君在南區經營木目麦酒三年後，將店遷於現址。彥君原先欲主打精釀啤酒，因此以啤酒的日文「麦酒」為店名，但梅酒卻意外成為店裡的招牌。而彥君與梅酒的相遇，是她在京都打工換宿時，參加了天滿天神梅酒祭。當時她就覺得梅酒輕鬆易飲的調性，很適合搭配啤酒一起販售。

木目麦酒一季共供應十款梅酒和果實酒，而酒單每三個月更新一次，每季都有酸、甜、酒精濃度高與低的品項，也有依據時令挑選的酒款。如果不知道要品飲哪一款酒，可以選擇由彥君搭配的組合酒飲，而店內也提供數款精選的精釀啤酒。

酒飲以外，木目麦酒亦有供應鹹食、甜點和其他軟性飲料。彥君考慮到負責送大家回家的「司機」角色，也想為他們提供美味的茶、咖啡和風味蘇打飲，而餐點則設想到營業時間從晚上八點開始，客人通常已經用過餐，因此提供簡單的鹹食和甜品作為搭酒小點。

彥君嚮往日式喫茶店的氛圍，她說喫茶店是客人日常生活的一部分，有許多店開了幾十年，一路看著客人成長，而她也希望木目麦酒成為如此溫暖的地方，能與客人相互理解，並長久陪伴在他們左右。

如果你喜歡爵士樂、梅酒、啤酒或令人放鬆的氛圍，我想你一定會喜歡木目麦酒，而彥君的
真摯與細膩，更是木目麦酒之所以令人流連忘返的原因。

沃隼

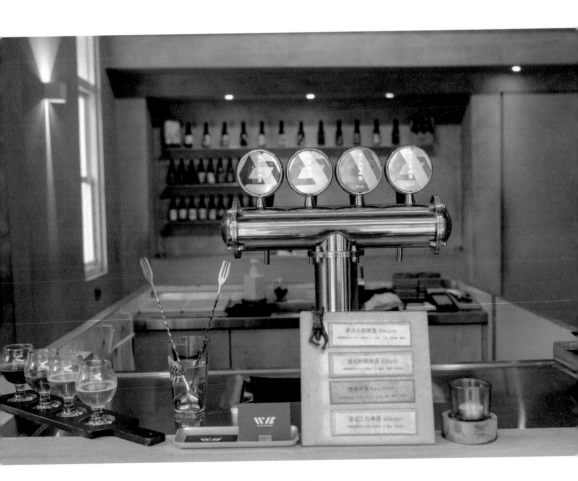

Address
台南市中西區神農街 108 號

Hours
週日至週四 16:00-00:00
週五、週六 16:00-01:00

Minimum
1 杯飲品

Notice
現金付款

神農街裡的精釀啤酒吧

雞尾酒以外，如果想品嚐精釀啤酒，位在神農街角的沃隼釀造 WE Drink Beer Company 會是個好去處。

沃隼的外觀非常顯眼，方形的灰白水泥建築嵌著一面落地玻璃，如展示櫃般，讓人行經時總想多看幾眼。初次來到沃隼的人或許會找不到入口，如果剛好無人從裡面走出，那就大膽地推開落地玻璃，你會隨著它的旋轉進到室內。

一座小小的方形吧檯座落中央，簡約空間的底部陳列著各式瓶裝啤酒，輕快的音樂迴盪室內。牆上正投影著畫風復古的迪士尼卡通，而客人圍坐空間一圈，人手一杯啤酒輕鬆自在地聊天，氣氛十分熱絡。

主理人 Wayne 是台南人，他在大學畢業後到底特律留學，並在紐約工作。Wayne 在美國的十年之間，逐漸習慣了美國人的飲酒日常。他開始對啤酒產生興趣，進而修習與啤酒相關的專業課程，也跑遍了美洲 150 座啤酒酒廠，更嘗試自己買器材釀造啤酒。當他對啤酒的了解越來越深，心中也浮現將所學帶回台灣的想法。

對 Wayne 來說，啤酒和紅白酒、威士忌一樣，是擁有各種樣貌的酒飲，既可以拿來搭餐，也能作為宴會中出現的飲品。帶著這樣的想法，Wayne 在 2019 年成立沃隼釀造，以品牌為概念，以合作為方式推廣精釀啤酒，並在同年十月開設實體店面，提供消費者直接品飲的場所。現在店內所展示的各款啤酒，就是歷年來與各家酒吧、政府和民間單位共同推出的酒飲。

作爲第一杯飲用的品項，我十分推薦「閨蜜水蜜桃」。輕盈的氣泡伴隨水蜜桃的香甜在嘴裡擴散，那微酸微甜的滋味，讓人忍不住一口接著一口品飲。

如果喜歡堅果、麵包和葡萄乾般的紮實香氣，可以嚐嚐「德式三月」。而「芒果冰橙」是炎炎夏日裡的最佳選擇，如果昔般的絲滑口感包裹著芒果的濃郁酸甜，當冰得透徹的酒液下肚，整個人都清爽了起來。

酒精飲品以外，沃隼也提供無酒精的奶油啤酒。品飲時，酒液穿過一層厚厚的鹹奶蓋，帶著焦糖和太妃糖的香氣滑入口中，口感濃郁又滋味香甜，是一款儘管沒有酒精，也想喝上一杯的飲品。

如果想嘗試多種啤酒，店內亦供應共含四款啤酒的品飲組合，也有當場現汲的啤酒。帶有蜂蜜、瓜果和柔和麥香的「德式科隆」以及「馬告白啤酒」都相當美味，馬告白啤酒的口感清爽，其些微酸度和辛辣香氣，讓整杯酒的風味十分明亮。

一口菜脯餅配上一口啤酒，你可以坐在沃隼裡輕鬆地看著卡通，或與身旁的朋友閒聊。如果偶爾想換個口味，喝喝啤酒，不妨走進古色古香的神農街，以一杯杯清爽啤酒佐悠閒的午後時光或閒適夜晚。

Goin

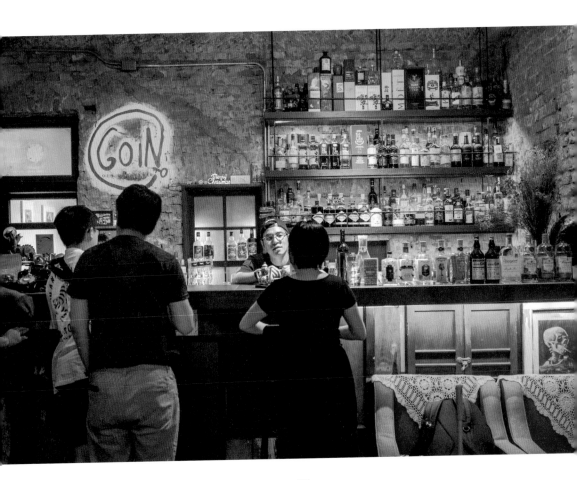

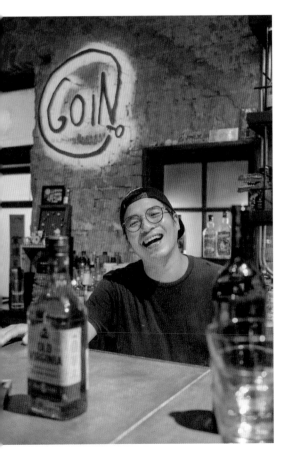

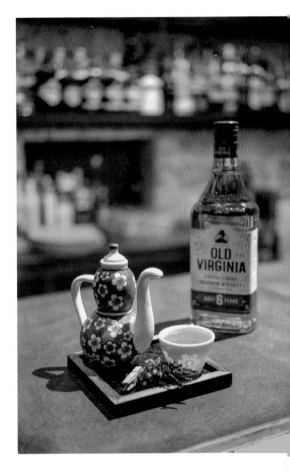

Address
台南市中西區和平街 70 號

Hours
週三至週日 20:00-23:00

Minimum
1 杯飲品

酒吧裡最難以忘懷的歡笑聲

鄰近水仙宮市場與神農街，一棟漂亮的玻璃屋座落在海安街的巷弄裡。推開厚實的檜木大門，空地上鋪著草皮，幾張花色繁複的地毯和抱枕放置其中，客人或坐或躺，正放鬆地喝酒聊天。

擁有爽朗笑聲的主理人小曾是屏東人，他在台南讀大學，並在畢業後於台北闖蕩了十年，同時結識了妻子 Ying，而後，二人決定一起在台南經營民宿。

Goin 是一個結合民宿和酒吧的複合式空間。小曾說，民宿之所以設計吧檯，原本只是想提供客人簡單的飲品，會變成正式營業的酒吧其實是誤打誤撞。而在酒吧開業以前，小曾雖然喜歡喝酒，但不會調酒，因此擁有酒證照的 Ying 就成了他的啟蒙導師。

小曾喜歡古早味，因此常以蜜餞入酒。酒裡使用的蜜餞是他到安平蜜餞行一間間試吃後，所挑選出的最適合放入酒裡的蜜餞。以黑刺李琴酒為基底的「Miss Tainan」即結合了香艾酒和甜梅，酸甜風味之中帶著一絲微苦，柑橘的細緻清香則輕柔擴散。

如果喜歡經典調酒，可以嚐嚐改編自經典調酒 Old Fashioned 的「Goin」。小曾在裸麥威士忌中加入煙燻過的陳年檜木，連結威士忌本身的木桶香和焦糖香氣，並在酒杯旁撒上經過炙燒的檜木粉屑。品飲時，可以自行決定要將多少酒液倒入杯中，想喝多少倒多少，酒的味道也不會因冰塊融化而稀釋。

「日荔風和」則以 Old Virginia 波本威士忌為基底。小曾在威士忌裡浸漬了烏龍茶葉，為酒液賦予煙燻茶香，和波本威士忌的木質香氣相互融合。品飲時，可以嚐到玫瑰和荔枝的酸甜滋味，還有一絲烏龍茶的焙香與微苦。

如果想來點高酒精濃度的飲品，加入日本清酒的「長島日本郎」會是絕佳選擇。如果喜歡帶有花果香氣的清爽調酒，則可以嚐嚐「柚見茉莉」。如果和小曾一樣，對蜜餞滋味情有獨鍾，我想你不能錯過「老曾的甘草芭樂」。

來到 Goin，不得不提及的還有「Goin 三寶」，是以 shot 杯盛裝的桂花香草紅茶伏特加、凍得結霜的茉莉桂花茶伏特加，以及每日特調。這是 Goin 吧檯前僅有兩個座位，卻總是站滿了人的原因，吧檯裡的小曾只要沒事，就會和你喝上一杯 Goin 三寶。

Goin 的營業時間從晚上八點到十一點，適合作為跑吧行程的第一站。而要留意的，就是小曾和店內夥伴的熱情會讓你走不出去。當時間隨著一杯杯調酒下肚而流逝，耳酣酒熱之際，你會發現自己仍身處 Goin，和小曾說著一遍又一遍的下次再見。

拾捌樓的小酒場

Address
台南市中西區國華街三段 93 號

Hours
週日至週四 18:00-00:00
週五 18:00-01:00
週六 15:00-01:00

國華街轉角的亮光之處

溫暖的橘黃燈光自國華街和忠明街的轉角擴散開來，這裡沒有門也沒有窗，僅有一排檯前座椅和不絕於耳的歡笑聲。

拾捌樓的小酒場是一間精釀啤酒吧。從店外行經，可以看見七座啤酒機井然有序地排列牆底，銀色機身亮晃晃地反射著光線，以及座前客人的身影。店裡供應的啤酒出產自主理人 Jonah 位於台南仁德的酒廠，而店內提供的酒款不定期更換，啤酒機上會掛著現正供應的啤酒的牌子，其他未供應的酒牌則排在一旁牆上。有時想品飲的酒款正好不在「執勤中」，再次造訪也不見得能遇上，但留點遺憾，耐心等待品飲到的那天也是種浪漫。

小酒場沒有供應食物，但能攜帶外食入內享用。在以小吃聞名的台南，能以清涼啤酒佐各種美味小吃，實是好飲好食者的一大享受。

夜晚的風徐徐吹來，我帶著耳酣酒熱步出小酒場，當下的心情也如啤酒氣泡一般，輕柔而緩慢地升起又落下。

＊離開時，別忘了將外食垃圾帶走。

Brick

Address
台南市中西區正興街 90-1 號

Hours
21:00-06:00

Notice
現金付款

國華街商圈的輕鬆酒吧

Brick Bar 座落在熱鬧的國華街商圈，營業時間至凌晨六點。如果酒過三巡後仍意猶未盡，Brick 很適合作為飲酒之夜的最後一站。

主理人柚子是台北人，她在 2014 年開設了 Brick。當時 Brick 白天是早午餐店，晚上是酒吧，店的生意很好，同一時期有十幾個員工。之後遇上海安街修路封街，客人少了很多，柚子才結束早午餐店，專心經營酒吧。

Brick 提供的調酒以自創調酒為主，風格十分輕鬆，符合年輕客群的喜好。「紅酒特調」是店裡的人氣酒款，以紅酒和白蘭地為基底，加入橙酒、蜂蜜和水果，創造出醇醲的口感和甜美滋味。

如果想來點高酒精濃度的飲品，可以嚐嚐「長島啤酒特仕版」。改編自經典調酒長島冰茶，並以蔓越莓增添果香，以百威啤酒取代可樂，味道酸甜又易飲，還能滿足想攝取酒精的心情。

酒飲以外，Brick 也供應餐點。「醬烤豬肋排」是店裡的招牌，以小火慢烤的肋排充分地吸收了醬汁，味道既入味又分量十足。而喜歡吃辣的人則可以嚐嚐「起司肉醬玉米片」，以現熬的香辣肉醬配上酥脆的玉米片，作為開胃的配酒小點十分合適。

2024 年，Brick 開業就滿十年了。對柚子來說，Brick 就像家一般的存在，她說自己進店不是為了工作，而是來看看夥伴，或和朋友聚在這裡聊天喝酒。無論是店裡的員工或客人，大家就一同在 Brick 裡享受悠閒的夜晚時光直至黎明。

Dark Circles

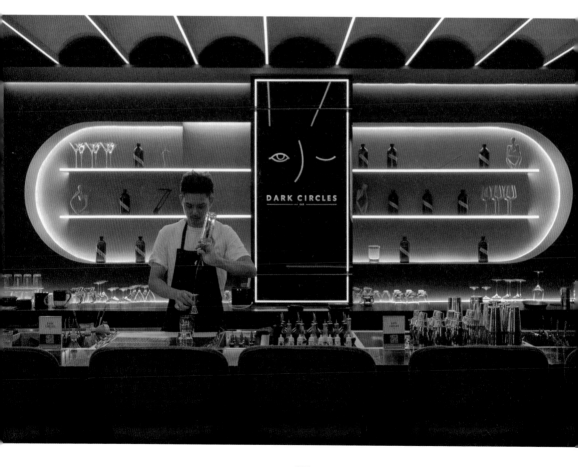

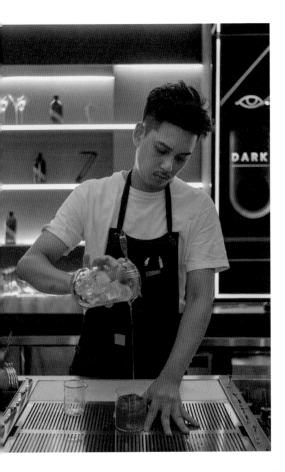

Address
台南市中西區友愛街 152 號 2 樓

Hours
20:00-02:00
週二休息

Minimum
$500

友愛街二樓的摩登飲室

夜晚的友愛街少了白天的紛鬧，沿街並排的店家裡，有座寬敞樓梯嵌於其中。散發著黃光的燈箱抓住視線，一隻睜眼與一隻閉眼的 logo 印在其上，Dark Circles 亮著燈，靜靜座落在友愛街的二樓。

走上樓梯，沉穩的深藍色牆面包裹空間，幾道圓弧裝飾線在牆上劃開，以柔和的玫瑰色佐深藍，低調的氛圍中有一絲華麗和活潑的氣息。

主理人阿斌是台南人，自高中開始接觸花式調酒，而後任職於早期的台南酒吧咆嘯城市及夜店 Muse。當時無菜單的即興調酒和水果調酒正流行台南，而阿斌在酒吧 Hope 找到他的心之所嚮：經典調酒。

那一杯擄獲他的雞尾酒，是由店內調酒師 William 調製的 Daiquiri，僅用三種材料就創造出令人驚豔的美味。想知道怎麼做出美味經典的阿斌，當下就詢問 William 店裡是否還有職缺。

經過 Hope 的磨練，阿斌帶著所學前往台北及台中，在數間酒吧累積調酒資歷，也構築起屬於自己的調酒哲學。兜轉一圈，他回到台南，將埋藏心中已久的開店夢想付諸實行。

阿斌喜歡嘗試新東西，也積極學習新知，他的自創調酒常以意想不到的食材入酒。

「璉霧」非常適合作為第一杯飲用的酒款。阿斌將蓮霧慢磨後，以離心機去除果肉和雜質，萃取出口感純淨的果汁。品飲時，酒液輕盈地入喉，蓮霧的清甜隨即擴散嘴裡，伴隨著綠豆蔻帶來的沁涼香氣，風味的變化豐富且十分易飲。

「Mr. Pizza」發想自瑪格麗特披薩的風味。將羅勒和起司更換為馬告與椰子，揉合以龍舌蘭的辛辣、番茄的鮮味以及啤酒花的微苦，酸甜苦鹹鮮的滋味在口中一同流轉，讓這杯酒既是飲品，也像一道餐點。

「花生果醬三明治」的創作靈感來自阿斌友人和他分享的美國早餐風味。酒液入口後，葡萄和花生的味道在嘴裡綻放，堅果、水果和可可的香氣讓人聯想到葡萄巧克力球的滋味。搭配以蜷尾家的軟法麵包，麵包的鹹香和酒的香甜巧妙結合，創造出平衡又和諧的風味。

當天我落座吧檯前的座位，面前的阿斌手握著刀，仔細地削著冰塊。從他傾注在酒裡的創意，以及調酒時的專注神情，你能感受到他對雞尾酒的熱愛。如果在深夜時行經友愛街，不妨步上樓梯，走進 Dark Circles，阿斌的雞尾酒將給你一場與美味的浪漫邂逅。

＊ Dark Circles 不僅是店名，「黑眼圈」也是阿斌極有特色的個人標誌。

Gentlemen Only

Address
台南市中西區友愛街 115 巷 5 號之 1 號

Hours
週二至週六 14:00-02:00
週日 19:00-00:00

Minimum
週日至週四 $350
週五、週六及連續假日 $500

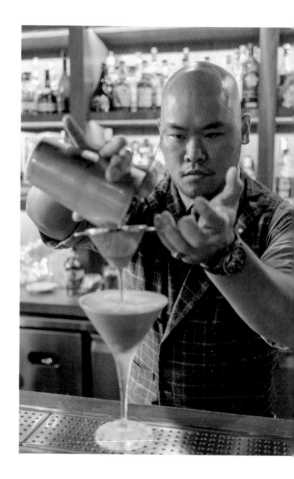

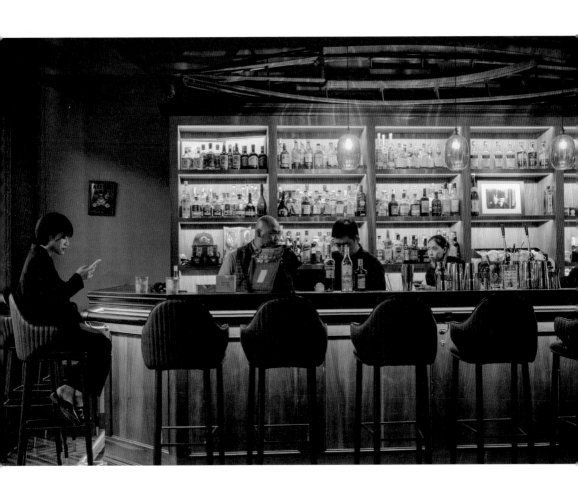

台南囡仔的紳士情懷

Gentlemen Only 緊鄰友愛街旅館，對面是友愛市場。從街外往店內看進去，昏暗的室內裡亮著幾盞燈光。

2016 年，主理人 Ben 從歐洲回到台灣，在家鄉台南開設 Gentlemen Only。台南的蘭姆酒吧和 tiki bar 不多，Gemtlemen Only 即是一間主打蘭姆酒和 tiki 調酒的酒吧。而 Ben 受到歐洲飲酒文化的影響，對他來說，飲酒已是日常生活的一部分，因此 Gentlemen Only 從下午開始營業，讓酒客在夜晚以外的時間也能享用雞尾酒。

初見 Ben，他身著筆挺的襯衫和背心，臉上的表情認真而略顯嚴肅。他在調酒上有屬於自己的堅持，酒裡使用的果汁都是客人點酒後現榨，而以砂糖取代糖漿，連碎冰都是從一塊大冰磚慢慢敲碎製成。

說起 Ben 和雞尾酒的相遇，是他在倫敦唸大學時，一面在酒吧工作。畢業後他到了義大利，任職於友人開設的酒吧。「Gentlemen Only」是他和義大利的工作夥伴一起取的店名，「只有紳士能夠進來」是他們對酒客的共同期許。

除了以蘭姆酒為基底的調酒，Ben 特別擅長調製濃郁而酒感強烈的經典酒款，像是 Kingston Negroni、Manhattan 和 God Father。而我特別喜歡在 Gentlemen Only 喝上一杯「Espresso Martini」。在綿密平整的泡沫上，放有三顆分別代表健康、財富和幸福的咖啡豆。品飲時，酒液滑順入喉，咖啡香氣在嘴裡漸次擴散，整室也充滿了咖啡香。

在 Gentlemen Only，你可以看見一個有趣的景象：Ben 正流利地和外國人對話，下個轉身，就用一口道地的台語和熟客閒話家常。而 Gentlemen Only 也有股魔力，你能和身旁酒客輕鬆地開啟話題，或加入任何一段進行中的對話。當晚我和 Ben 從義大利的旅遊景點，一路聊到他當兵時的搞笑趣聞，途中幾位酒客加入我們，大家一同在吧檯前開懷大笑。

當我步出 Gentlemen Only 時，夜色已深，從街外往店內看過去，室內仍一片漆黑。然而若仔細觀察與聆聽，你會發現點點亮光和笑聲正不斷從裡面透出。

B&B

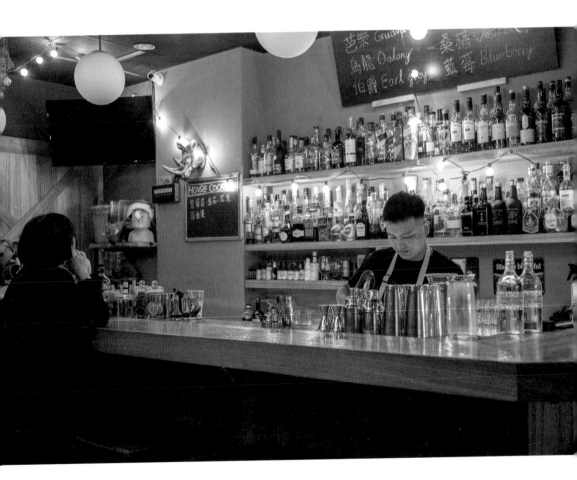

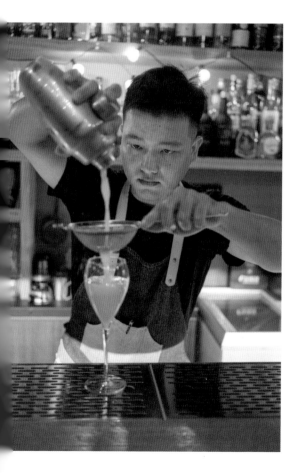

Address
台南市中西區西門路一段 703 巷 6 號之 1 號

Hours
21:00-02:00
週二休息

Minimum
1 杯飲品

城市裡的英式小酒館

Bar B&B 座落在寧靜的小巷子裡，外頭百貨和飯店林立。拉開紅色大門，西洋流行歌曲輕快地響起，和溫暖燈光一同瀰漫在空間中。身著襯衫、頭髮梳得整齊的調酒師 Sebastian 與 Raven，帶著笑容站在吧檯裡招呼我。

Sebastian 與酒的相遇始於大學時期，當時他一面唸書，一面在餐酒館工作。畢業後，他選擇留在酒類產業工作，於考取 WSET 葡萄酒認證後任職於酒商公司。而後他想站在第一線服務客人，便轉往法式餐廳擔任侍酒師。說來有趣，Sebastian 對調酒產生興趣的契機，是一次證照考試中，那道「如何調製 Gin Tonic」的考題。

Raven 則踏入調酒產業不久。喜歡喝酒的他，對品嚐到的酒飲感到好奇，每每會在品飲後查找資料，看看自己喝了什麼。隨著對酒的好奇越來越深，他決定走進吧檯，從酒客變為調酒師。他說，站在吧檯裡喝酒，比坐在外面喝還開心。

據 Sebastian 和 Raven 的形容，B&B 的主理人 Mittem 是位想像力豐富的調酒師。看他調酒就像看一場即興演出，而 Mittem 也擅長創造新奇的調酒風味。他曾以日本冷湯為概念，調製一杯含有烏醋和山葵的生魚片調酒。

B&B 沒有酒單，只有酒櫃旁的黑板上寫有數種水果和茶。除了固定的水果品項，也提供時令水果。當天我品嚐了「玄米」，在浸漬過玄米的基酒裡，加入萊姆汁和糖漿，以酒、酸、甜三合一的經典調酒架構進行調製，玄米的柔和香氣在酸甜滋味中綻放。

「小黃瓜」以蘭姆酒為基底，揉合了玫瑰和接骨木花的香氣，新鮮小黃瓜則讓風味變得明亮，整杯酒的口感圓潤，味道輕鬆而易飲。

「桑椹」以桑椹和蜜餞為風味主軸。品飲時，淡淡的煙燻香氣在嘴裡擴散，接續的是莓果和柑橘調的香甜，紅酒和白蘭地的果香則藏在風味的最深處。如果喜歡蜜餞和煙燻調的成熟滋味，不妨嚐嚐這杯桑椹調酒。

酒客們人手一杯雞尾酒，彼此開心地交談著，Sebastian 和 Raven 則沉穩地站在吧檯裡調著酒，服務客人。如電影場景一般，身處 B&B 的每個人好似都有自己的角色，而吧檯前的你我所要做的，就是帶著愉悅心情，用心品嚐眼前的雞尾酒。

*Sebastian 現已離開 B&B。

BlueMonk

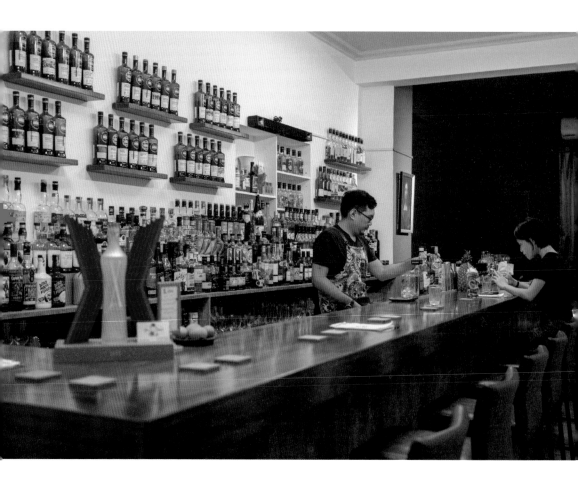

Address
台南市中西區大德街 103 號

Hours
20:00-03:00

Minimum
週日至週四 $300
週五、週六及連續假日 $500

Notice
現金付款

爵士樂、蘭姆酒與 tiki 調酒

站在 BlueMonk 所在的巷子口，一只印著狐狸犬的藍白招牌燈靜靜亮著。穿過擺放盆栽的空地，如客廳般寬敞明亮的空間映入眼簾，沙發、書櫃和小巧的擺件陳設其中，酒吧的入口位在空間的最後方。

主理人 Jimmy 和 Sunny 為夫妻，BlueMonk 由二人共同經營。Jimmy 在開設 BlueMonk 以前，於新營經營一間僅有六個座位的小酒吧 A Clean, Well-lighted Place。Jimmy 和 Sunny 結為連理後，兩人有了一起經營酒吧的想法，於是來到中西區開設 BlueMonk。

A Clean, Well-lighted place 是海明威的短篇小說，而 Blue Monk 是一首爵士樂曲。Jimmy 喜歡爵士樂和蘭姆酒，他說兩者都充滿自由的氣息，因此將店名取為 BlueMonk，並主打以蘭姆酒為基底的 tiki 調酒，店內亦收藏超過 140 款蘭姆酒，經單桶陳年以及適合純飲的品項也逾 50 款，可以品嚐到各種少見的蘭姆酒。

在 BlueMonk，你能嚐到許多冷門的 tiki 調酒，因為 Jimmy 喜歡發掘美味卻不為人知的酒譜。當天品嚐的「Shrunken Skull」就是一杯我未曾嚐過的 tiki 調酒，酒譜中指定使用的 Demerara Rum，是一款出產自南美洲北部蓋亞那的蘭姆酒，將其混合以同等分量的深色蘭姆酒，再加入萊姆汁和紅石榴糖漿，圓潤的口感裡包裹著清爽果香，蘭姆酒的焦糖香氣和蔗糖帶來的甜美滋味在口中綻放。

Jimmy 說，當他遇到想喝長島冰茶的客人時，他會推薦對方喝喝看「Zombie」。這兩款調酒的酒精含量接近，但 Zombie 的滋味更加豐富。

Zombie 的酒譜有多種版本，Jimmy 調製的 Zombie 以新鮮百香果和金鑽鳳梨入酒，整杯酒的口感絲滑醇醲，各式果物的香甜在嘴裡交織，酒精含量高卻十分易飲。

作為最後一杯飲用的酒款，Jimmy 推薦我品嘗解酒型調酒「Eureka Punch」，一款由舊金山酒吧 TONGA ZOOM 於 2013 年創作的雞尾酒。品飲時，黃夏翠絲的草本香氣首先擴散嘴裡，萊姆汁作為風味間的橋樑，連結蜂蜜的甜和薑汁汽水的辛辣口感，深色蘭姆酒的濃郁香氣則藏在風味的最深處。

觀看 Jimmy 調酒，你能發現他將酒液倒入酒杯前，會先拿起杯子在燈光下仔細檢查，確認沒有一絲髒污後才將酒液倒入。我想正是這份對雞尾酒的細節堅持和熱愛，一點一滴構築起 BlueMonk 自由又優雅的靈魂樣貌，這是坐在 Jimmy 面前飲酒，你所能體會之事。

＊店內另有收藏多款威士忌協會酒，喜愛威士忌的酒客可以在 BlueMonk 到品飲各式珍稀。

＊ Jimmy 和 Sunny 的感情之好，讓我不禁問 Jimmy，是不是有什麼維繫感情的秘訣？他回答得十分簡單：珍惜相處的每個當下。

鳶尾花與壹井吧

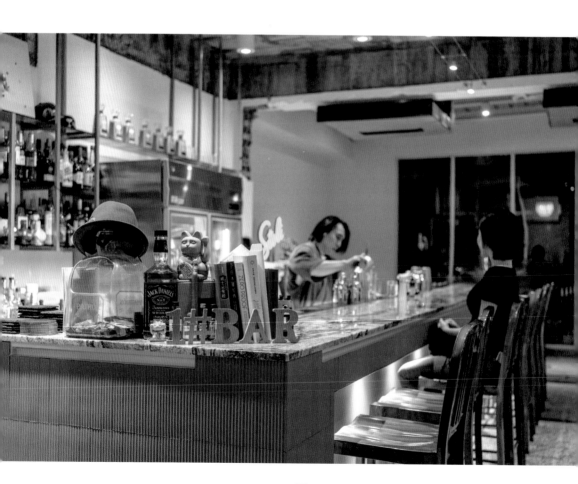

Address
台南市中西區永福路一段 64 號

Hours
週一至週三 12:00-00:00
週四、週六、週日 12:00-01:00
週五 12:00-04:30

Minimum
週日至週四 $300
週五、週六 $600

Notice
現金付款

最明亮的酒吧、最甜蜜的滋味

鳶尾花與壹井吧鄰近新光三越新天地，百貨公司熄燈後，壹井吧才正要熱鬧起來。

走進店內，寬敞的開放式廚房座落空間右方，酒吧入口處則位在空間最後方。與多數酒吧的昏暗氛圍不同，壹井吧是一間明亮的酒吧。

壹井吧原先展店在友愛街上，於 2021 年遷至現址，並增設餐食部門「鳶尾花」。主理人 AJ 是台北人，他在台南唸大學時，一面在 La Sight Disco Pub 工作。而後他回到台北，任職於法式餐廳 Robuchon，再前往澳洲的日式餐廳磨練餐飲實務經驗。

想開一間能和朋友一起喝酒的酒吧，是 AJ 在大學時就有的夢想，於是他在 2018 年回到台南，開設了壹井吧。

壹井吧酒單上的調酒以輕鬆易飲為基調，前幾款是長飲型的氣泡類調酒，很適合作為第一杯飲用的酒款。我特別喜歡含有莓果元素的粉色系調酒，而 Sloe Gin Fizz、Clover Club 和 Cosmopolitan 都是酒單上的酒款，讓我在選擇飲品時猶豫許久。

說到壹井吧的招牌調酒，就是「Ramos Gin Fizz」。這杯「調酒師的夢魘」經過 AJ 改良後不再如此費工，客人也能在酒飲上桌前品嚐到一小杯尚未加入氣泡水的 Ramos Gin Fizz。調製完成的 Ramos Gin Fizz 有著挺立的泡沫，上面撒著酥脆的餅乾碎粒，當酒液穿過綿密的泡沫入喉，濃郁的奶香以及檸檬塔般的酸甜滋味在嘴裡迸發。

除了 Ramos Gin Fizz，如果特別喜歡甜點般的調酒類型，不妨嚐嚐「Grasshopper」。絲滑的口感裡包裹著薄荷巧克力的滋味，一定能滿足你的嗜甜心願。

若偏好風味濃郁的經典酒款，那就嚐嚐 AJ 的「Manhattan」或「Martini」吧！Manhattan 是 AJ 初學調酒時每天練習的酒款，經過上萬杯的調製練習，AJ 的 Manhattan 有著柔順又平衡的風味。而 AJ 想讓不常飲酒的人也能輕鬆品嚐 Martini，因此他所調製的 Martini 擁有輕盈口感，十分易飲，他說，不然以後沒人喝 Martini 怎麼辦？

在壹井吧品嚐到的每款調酒都是現場調製，沒有預先調好的酒飲，AJ 也為每款以琴酒為基底的經典調酒設定了相應的琴酒品項，調製 Gimlet 時使用 Beefeater，Gin Tonic 則選用 Gordon's。

AJ 之所以開始鑽研經典調酒，是想調製出自己嚐過的美味。當他做不出理想的味道時，會到各家酒吧喝那一杯調酒，看看其他調酒師如何調製。他說這個做法相當花錢，但也讓他見識到同一杯酒的各種詮釋方式。

當天我落座吧檯前的座位，一面品嚐眼前的雞尾酒，一面聽幽默又健談的 AJ 分享各式趣聞。深夜裡，如果你正尋覓一處明亮的飲酒之地，那就走進壹井吧吧！你能以香甜美味的雞尾酒佐一整晚的歡笑。

墨閣

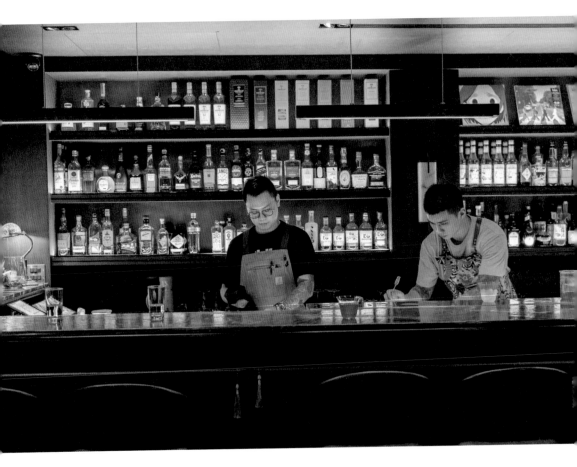

Address
台南市中西區五妃街 309 巷 2 號

Hours
21:00-03:00

Minimum
週日至週四 $350
週五、週六及連續假日 $500

Notice
現金付款

花香四溢的墨色樓閣

鄰近台南南區的五妃街上，有棟白色的雅致建築特別引人注目。淺白色的圍牆圍繞著屋子，一扇顯眼的黃色大門嵌於其中。走上門後的碎石坡道，轉過彎，酒吧入口處位在樓梯的盡頭。

室內空間一如其名「墨閣」，有著昏暗而沉穩的氛圍，一張氣派的大理石吧檯座落中央，腳底下的磨石子地板十分光亮。

主理人開開是高雄人，他在台南唸書時，一面在夜店 Muse Tainan 工作。喜歡上雞尾酒的他，在畢業後前往台中，於餐酒館和精緻雞尾酒吧累積資歷。而後他回到台南，在月下獨酌擔任主調酒師直到 2022 年結束營業，與此同時，新店墨閣也即將完工，他和夥伴已經準備好在新的吧檯裡繼續服務客人。

墨閣的自創調酒以輕鬆易飲為基調，多使用澄清、奶洗和油洗等手法創造乾淨的口感和風味。開開說，以前他會以基酒為基礎創作調酒，現在則是以想呈現的風味為主題，再去挑選適合的材料及調製手法，風味的可塑性正是他喜歡上調酒的原因。

「初訪」很適合作為第一杯飲用的酒款。薄薄的長型杯中放入剔透長冰，一朵小花綴於杯口。提起酒杯時，木槿花和莓果的香氣緩緩擴散，酒液隨著清爽的氣泡入喉，百香果和白葡萄的清甜滋味在嘴裡綻放。

如果偏好苦甜交織的風味，那就嚐嚐「漣漪」吧！以蓮霧為風味主題，使用帶有煙燻鹹味的龍舌蘭勾勒蓮霧的清甜，佐以櫻花和接骨木花的香氣，輕盈的口感包裹著帶苦甜的清新滋味。

「庇護所」則以梅子和番茄水入酒，再揉合進柚子和野薑花，清爽的花香和柑橘清香在蜜餞般的風味裡擴散，是杯味道變化豐富的雞尾酒。

「拉尼亞凱亞」結合了波本威士忌和玉米鬚，並以太妃糖凸顯穀物帶來的香甜滋味。酒的口感滑順，龍舌蘭的淡淡鹹味讓太妃糖的味道更加明亮。酒名「拉尼亞凱亞」取自近幾年新發現的星團，是開開有感於人類渺小所創作出的酒款。

墨閣的自創調酒常加入花的元素，並以食用花為裝飾物，風格簡單又優雅。「金木樨」即以桂花和青茶為主軸，再加入黃瓜和西洋梨，讓整杯酒充滿花、瓜、果的清新香氣。而「曙光」則是店裡的人氣酒款，融合了玫瑰、紫蘇和青蘋果，味道甜美又清爽。

當天我落座吧檯前的座位，和開開聊起他對未來的期許。他希望有天能站上調酒比賽的舞台，結交值得學習的對象，並在調酒這條路上穩紮穩打地前進。我想他的這份堅定，正是讓手裡的雞尾酒嚐起來更加美味的原因。

泉發

Address
台南市東區東門路一段 65 號

Hours
週四至週日 20:00-01:00

Minimum
1 杯飲品

Notice
現金付款

東門陸橋旁的溫暖泉發

夜晚的東門陸橋杳無人煙，有盞小燈靜靜照亮寫著「泉發」二字的綠色門牌。走上樓梯，沿途裝飾著各式擺件，穿過樓梯盡頭的低矮門框，一處開闊如客廳般的空間映入眼簾。淺綠色的柱子頂天立地，桌子、藤椅和皮沙發鬆散地陳設在空間中，氛圍十分溫暖。

穿著花襯衫的主理人 Vincent 來自比利時，他在 18 歲時第一次來到台灣，而他再訪台灣時，遇見了身為台南人的妻子欣欣。2020 年，兩人決定定居台灣，並一起開設酒吧。

泉發所提供的自創調酒，其背後故事大多源自 Vincent 的生活點滴。「梨仔」改編自 Vincent 母親喜歡的 Gin Tonic，加入讓人聯想起聖誕節的肉桂，以及在比利時常見的水果水梨，水梨的清香和琴酒的草本調性相互呼應，肉桂的辛辣香氣則作為整杯酒的明亮之處。

「西風般」的創作靈感來自 Vincent 曾嚐過的 Amaretto 生日蛋糕，選用風味甜潤的波本威士忌，佐以 Amaretto 杏仁酒和鳳梨汁，創造出如蛋糕般濃郁的甜美滋味。那塊生日蛋糕由一位名為 Charly 的蛋糕師傅所做，因此這杯酒的英文名為「Charly's Cake」。

如果喜歡草本香氣和清爽果香，不妨嚐嚐「Chuan Fa Green」。以琴酒為基底，融合以各式藥草製成的 Green Chartreus 和哈密瓜，酒裡所使用的材料都是綠色的，呼應泉發空間裡的綠色牆壁和柱子。

聊起 Vincent 在台南開設酒吧的原因，他說，酒吧帶給他很多快樂時光，他想將這份喜悅也帶給別人，因此有了開酒吧的想法。而台南除了是欣欣的家鄉，也讓他想起比利時的首都布魯賽爾，在這兩地生活的人活潑又熱情，人與人之間的距離也很近，讓他感到特別熟悉。

在 Vincent 進駐以前，泉發所在的這幢屋子已經閒置了二十年。雖然老舊，但 Vincent 一踏進這裡，就被屋子的淺綠膚色所吸引。他說，老房子有自己的故事，所以想盡可能地保留它原本的樣子，連店名也承襲自以前開設在此的建材行「泉發」。

Vincent 說，泉發就像他的家一樣，而對踏進泉發的客人來說，我想泉發也像家一般的存在。Vincent 的用心款待、溫馨的空間以及一杯杯滿帶故事的雞尾酒，都讓泉發成為酒客心中的溫暖回憶，每次再訪，都如回家般讓人感到心頭暖暖。

* 因更換酒單，「梨仔」與「西風般」現無供應。

Alter

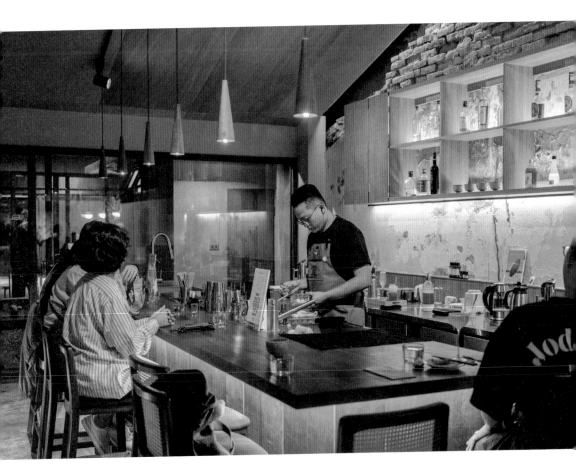

Address
台南市東區東門路一段 22 號

Hours
19:00-02:00
週一休息

Minimum
週日至週四 1 杯飲品
週五、週六及連續假日 $700

東門陸橋下的亮光之處

東門陸橋下，Bar Alter 的招牌燈箱靜靜亮著，以交疊弧線構成的 logo 勾勒出快樂跳舞之人的樣貌，也傳達出「alter」代表的層層變化之意。

進入酒吧空間之前，會先經過一座雅致的庭園。幾株造型清雅的植栽錯落在碎石地中，中間有條木板道路，嵌著大片落地窗的 Alter 就在路的盡頭。

Alter 所在的長屋建築擁有百年歷史，早期台南知名的 pub 橋下就開設於此。Alter 利用長型建築的特質，營造出具通透感的空間，斑駁的紅磚牆和深淺交錯的木紋則帶來溫暖氣息。

主理人柏賢和 Ken 是台北人，他們在餐飲產業第一線服務客人已久，對飲食文化也有相同的熱愛。對他們來說，飲酒是種生活態度，也是擴展味覺體驗的方式，他們想將自己的創意透過雞尾酒傳遞給飲者，因此來到台南一同開設 Bar Alter。

說起柏賢踏入酒吧產業的契機，是一天下班後，他在台北安和路上看見有著寬敞吧檯的酒吧，吧檯上放著各式新鮮水果，調酒師則在裡面熱情地招呼客人。他站在窗外一面看著，一面心想，不知道在酒吧工作是什麼樣子？

於是他走進那間酒吧，Trio 三重奏，並學習成為一名調酒師。他會利用休假時間到各家酒吧觀摩調酒師調酒，也從各式料理中拓展自己的味覺經驗，累積創作雞尾酒的能量。而後他任職於無向，一間同樣位於安和路的酒吧，一轉眼，他的調酒資歷已近十年。

我問柏賢店名「Alter」的由來，他說，酒吧是個透過接觸他人帶來改變的所在，因此以有變化之意的「Alter」命名，同時也希望這裡是一處正面能量流轉的地方。

身為主理人，柏賢說生活像上緊了發條，少有鬆懈的時刻，但偶爾將發條鬆開是必要的，對生活的細膩感受，是服務客人和創作雞尾酒的重要根基。

Alter 的酒單由柏賢和 Ken 二人共同設計，酒款以編號命名，並在介紹上只列出三種主要材料。之所以精簡，是為了保留飲者對風味的想像空間，而店內的各處設計也都同樣簡潔，酒櫃上僅陳列少量威士忌和出產自台灣的酒款，體現了柏賢認為減法比加法重要的概念。

01 揉合了百香果和白酒，酒液帶有清爽的酸度和氣泡口感，很適合作為第一杯飲用的酒款。
02 則以豆仔乾為風味主題，以麥茶取代冰塊作為酒的融水，整杯酒擁有柔和的風味和口感。

04 至 06 是甜點系調酒，我特別喜歡 05。以經典調酒 Grasshopper 為調酒架構，將鮮奶油更換為香草冰淇淋，以抹茶取代綠薄荷香甜酒，再加入愛爾蘭威士忌和小豆。品飲時，柔和的豆香首先擴散嘴裡，細緻綿密的冰沙口感包裹著抹茶和紅豆的香甜，濃郁的威士忌和奶香則帶來悠長尾韻，

07 和 08 則是以蔬菜為風味主題的酒飲。07 發想自墨西哥料理青椒鑲肉佐臻果甜椒醬，柏賢以台灣青椒和紅心芭樂製成澄清液，再融合以榛果，椒類和堅果類的風味十分相搭。酒經過澄清後，擁有乾淨柔順的口感，與液面上的帕瑪森起司和紅椒粉一同入喉，明亮的鮮味隨即在嘴裡擴散，令人十分驚艷。

除了自創調酒，我也品嚐了以雅馬邑白蘭地調製而成的「Armagnac Sour」。柏賢特別喜歡出產自法國丘陵地帶的雅馬邑白蘭地，其擁有獨特又性格的葡萄風味，以其調製而成的 Sour 帶有濃郁的葡萄甜味，以及柑橘和煙燻香氣，酒體飽滿而層次豐富，是款耐喝且讓人想一喝再喝的調酒。

如果喜歡 Piña Colada 般的濃甜滋味，不妨嚐嚐柏賢的「Painkiller」。這是他最喜歡的 tiki 調酒，以四款蘭姆酒調和而成的 Alter Rum 為基底，並以白味噌、焦糖鳳梨和椰子堆疊出濃郁的口感。

柏賢和 Ken 在 Alter 實踐對他們雞尾酒的各式想像，酒飲以外，舒適的空間和溫暖氛圍都讓身處其中的人感到十分放鬆。若在夜晚行經東門陸橋附近，不妨走進 Alter，讓美味的雞尾酒陪伴你度過一整晚的溫柔時光。

在島之後

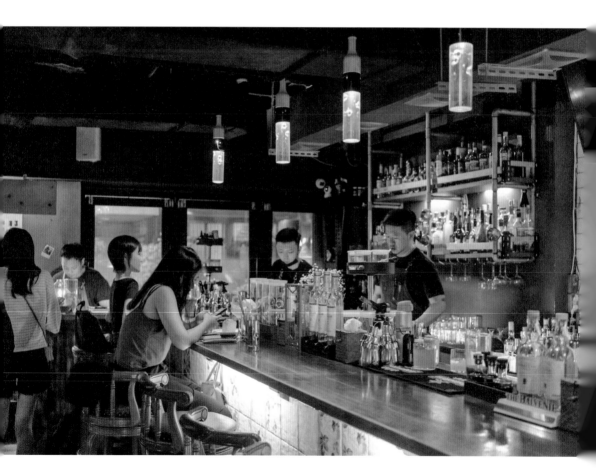

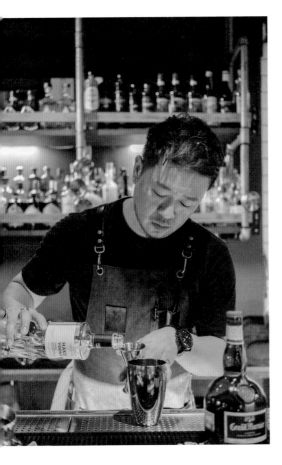

Address
台南市東區東寧路 201 巷 121 號

Hours
18:00-02:00

Minimum
$350

Notice
20:00-21:00 換場時段不收客

島嶼裡的棲息之地

在島之後座落在東區某個鬧中取靜的街角，主理人大喬在此提供美味的雞尾酒給在地人，以及聞香而來的各地酒客。

大喬是台南人，就讀大學時，一面在爵士音樂酒吧咆嘯城市工作。他形容當時的飲酒氛圍奔放中帶點混亂，拼酒風氣盛行，有種地下、非主流的社交場所的性質。而台南的酒吧風格在阿翔開設 TCRC 後有了轉變，調酒開始貼近生活以及在地文化，調酒師也成為能為人所道的職業。

大喬畢業後繼續留在酒吧產業，也萌生了自己開店的想法。他一面工作一面尋找店面，但一直沒有找到理想的空間，這讓他心想，或許是上天在說他還有所欠缺，時候未到。因此大喬離開台南，也離開餐飲產業，先後到中部和北部從事建材和室內設計工作。兜轉一圈，他回到台南，再度踏入已然有了轉變的酒吧產業。

他在 2016 年於中西區成立「在島之後」的前身「島」。當時他一面經營酒吧，一面從事建材工作，一直到 2019 年開設在島之後，便全職投入酒吧工作。

大喬致力於打造舒適的餐飲空間，在島之後以玻璃牆將空間分為吧檯和用餐區，每張桌位的間距寬敞，使用吸音建材讓客人間的交談不互相影響，店內另設有位在地下室的獨立包廂，無論店內人數多寡，每位客人都能有完整且安靜的用餐空間。

當天我坐在吧檯前的座位上，沉穩的黑色牆面包圍四周，空間迴盪著輕柔的爵士樂和 Bossa Nova。大喬說，每逢周日和周一，店內會改播搖滾或 hip-hop，工作人員也會換穿白 T 恤，店的氣氛會變得活潑熱鬧。

大喬想貼近每位客人的飲酒需求，因此店內每杯調酒都是客製化。外場人員會紀錄下客人對酸甜、基酒的偏好，以及過敏的食材，完整了解客人的想法後，大喬才進行調製。

當天我品嚐一款以鮮味為主題的雞尾酒。以帶有草本香氣並浸漬過昆布的琴酒為基底，加入綠夏翠絲藥草酒，揉合了昆布的鹹味和草本調性的香氣，一絲鮮甜滋味在品飲時綻放口中。

如果喜歡帶有花香的酒款，可以嚐嚐以白麝香和橙花為主題的酒款。酒裡含有澄清過的鳳梨汁，以及帶有清爽果香的麗葉酒，基底是浸漬過台灣金萱茶的琴酒。整杯酒的味道酸甜有致，滿帶花果香氣，尾韻則是金萱茶帶來的淡淡乳香。

大喬為了兼顧客製化和出酒速度，準備了涵蓋各種風味的調酒酒譜，數量雖多，但每杯酒的呈現都非常完整。他說自己受到 fine dining 的影響，很注重完整度，因此在食材和杯具挑選上都下了功夫，對氣味營造尤其重視。

大喬說，喜歡什麼樣的氛圍，就要想辦法創造出來。對他來說，調酒就是一種設計，多元而沒有侷限，因此在在島之後，你能看見浸漬和澄清手法，也能看見煙燻槍和液態氮的運用。他補充說，經典調酒仍是調酒中重要的一環，如果能加之以現代調酒技法，就會有更多新的火花出現。

時至今日，大喬的調酒資歷已近二十年，他感慨地說，身為現在的調酒師是幸運的，除了有更多調製雞尾酒的手法，要獲得資訊也相對容易，調酒師之間的交流亦變得頻繁。

我特別喜歡坐在吧檯前的座位上，除了能欣賞調酒師的身姿，當遇見一位樂於交流的調酒師，你能聽到許多故事。當天大喬和我分享他身為管理者的哲學，從中能感受到他對店和夥伴的用心。

大喬說，起初將店命名為「島」，是因為店門口有雞蛋花，而雞蛋花又稱島嶼花。另一方面，他認為每個人心中都有一座島，大家是自己的島主，而在島之後就是大喬心中的那座島，他希望走進這座島的人，都能放鬆地做自己，好好享受眼前的雞尾酒。

Whisper

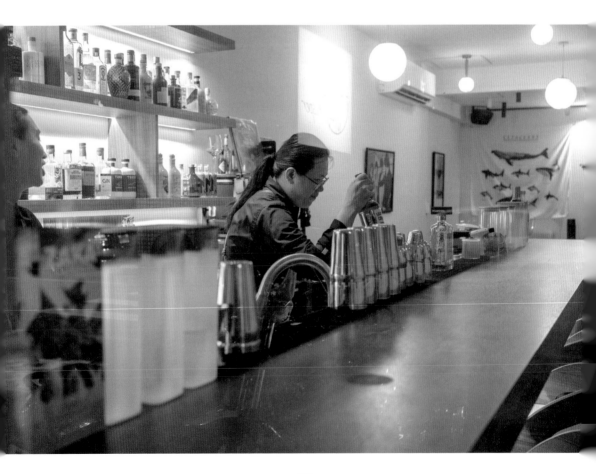

Address
台南市東區東寧路 162 號

Hours
20:00-02:00
週三休息

Minimum
週日至週四 $300
週五、週六及連續假日 $500

在輕聲細雨裡，享受書、音樂與雞尾酒

夜晚的東寧路上，Bar Whisper 在一片漆黑中兀自明亮。

一如其名，Whisper 是一間安靜的酒吧，擁有明亮寬敞的空間，酒客可以一面讀書辦公，一面品嚐雞尾酒。有人說這裡像夜晚的咖啡廳，而我感覺更像提供美味酒飲的共享空間。每個人做著各自的事，但一杯酒、一首歌、一本書或一部電影，任何存在 Whisper 的媒介都能成為你和身旁酒客或調酒師的連結。

主理人驊驊之所以展店東區，一方面想提供飲酒場所予在地人，一方面則希望客人是經過了解後，特地走進位在東區的 Whisper。對驊驊來說，客人能不能享受這裡，比客人多不多還重要。

坐在吧檯前，可以看見黑膠唱片正在指針下旋轉著，店內各處放有驊驊收藏的黑膠，類型從民謠、搖滾到 city pop 都有。如果看見自己喜歡的唱片，不妨詢問驊驊是否可以播放，能以喜歡的音樂佐雞尾酒，是一件再浪漫不過的事。

除了黑膠唱片，Whisper 裡也放有許多小說，驊驊亦歡迎酒客從中取書來看。而 Whisper 的自創調酒也以書為主題，驊驊將自己對某本書的某句話，或某個場景的感觸，轉化為調酒的風味。

驊驊以自創調酒述說自己，以經典調酒作為了解客人的媒介。他說，當遇見一位有自己喜歡的經典調酒的客人，對方能藉由這杯酒，判斷眼前的調酒師是否與自己有相同品味，而調酒師也能從中了解對方的喜好，以及這杯酒與客人之間的故事。

當天驊驊調製我最喜歡的經典調酒「20th Century」。選用帶有可可香氣的琴酒，佐以榛果和香草的香甜滋味，清爽的口感中嚐得到一絲辛辣香氣，和溫暖的可可芬芳及淡淡乳香一同綻放口中。

驊驊調製的「Whiskey Sour」很適合作為品飲威士忌調酒的入門酒款。以 Old Forester 波本威士忌為基酒，創造出甜美而滿帶柑橘清香的風味，酒的口感清爽又十分易飲。

「Alabama Slammer」是一款驊驊非常喜歡的調酒，在「阿拉巴馬監獄」粗獷的名字底下，蘊含著香甜的滋味。以帶有莓果香氣的黑刺李琴酒為基底，融合杏仁香甜酒，以及擁有水果和杏仁甜味的南方安逸香甜酒，整杯酒的口感滑順醇醇，有著溫柔的甜潤風味。

南方安逸香甜酒不是酒吧的必備酒款，因此能調製 Alabama Slammer 的酒吧並不多。驊驊在六‧十四俱樂部初嚐這杯酒時就喜歡上了，因此決定放上酒單，讓更多人品嚐到它的美味。

我問驊驊，他如何學習調酒，他說是自學。如果想認識一杯沒喝過的經典調酒，他會到六‧十四俱樂部找 K 哥討論，再反覆練習調製，摸索出自己喜歡的味道和調製比例。

身處 Whisper，你的心情會不自覺地和緩下來。如果這般寧靜安穩的氛圍是你尋求的，那就走進 Whisper 吧！一首好歌、一本好書或是一場輕鬆愉快的交談，都是你所能在 Whisper 獲得的，當然，美味的酒飲亦是。

*Whisper 現已歇業。

奏匯

Address
台南市東區裕農路 117 號

Hours
20:00-27:00

Minimum
$300

來奏匯，奏匯來抾！

離開酒吧密集的中西區，奏匯展店於台南東區。店名「奏匯」取自台語「作伙」，而英文店名「ToGather」同有「聚集」之意。店的營業時間至凌晨三點，較多數酒吧晚一個小時，時常是夜間工作者下班後的小酌之地。

主理人 Lucius 曾任職於台北數間酒吧，2021 年，他決定和幾位喜愛飲酒的友人一起在台南開設酒吧。之所以展店東區，因為這裡居住人口多，酒吧數量卻少，身為東區人的他們，很希望有一處三五好友下班後能聚集喝酒的地方。

奏匯提供自創調酒共十二款，以及各式經典調酒。如果都喝過一輪，也願意等待，調酒師很樂意調製屬於你的雞尾酒。

「Ruby」以茶為主題，揉合了泰式紅茶、台南古早味紅茶以及英式伯爵茶，並以接骨木花和麝香葡萄的甜味連結茶香。品飲時，茶香和花果的酸甜滋味相互交織，風味輕鬆而易飲。

「平行時空下的愛情」改編自經典調酒 Negroni。Lucius 在香艾酒中加入茉莉花和蝶豆花，增添花香的同時，也將酒染為紫色。液面覆蓋著一層芭樂綠茶慕斯，當酒液穿過綿密的慕斯入喉，苦甜滋味伴隨花香、茶香一同擴散口中。

如果喜歡奶酒類型的調酒，可以嚐嚐濃郁又甜美的「ㄋㄟㄋㄟ」。如果想多攝取一點酒精，又希望酒感清爽，「奏匯冰茶」會是好選擇，揉合以冬瓜茶和水果，創造出柔順且容易飲用的口感。

拜訪奏匯的那天，我剛好遇見奏匯的另外三位創辦人，Tom、小宋和安迪。他們說，聚在奏匯喝酒聊天是他們的日常，所以遇到他們並不稀奇。我想對眾多酒客來說，奏匯也是他們下班後、回家前的最後一站。這裡有種魔力，能讓人放鬆地身處其中，飲酒之餘，也會和身旁酒客、調酒師自然地開啟話題，甚至彼此成為朋友。

觥籌交錯之際，能有人與你一起享受微醺時光，實是生活中的一大樂事。走出奏匯時，或許會感到些許寂寞，但同時你也明白，只要再踏進這裡，奏匯將會帶給你歡笑，無論晴雨。

六・十四俱樂部

Address
台南市東區東門路二段 365 巷 13 號

Hours
週二至週日 20:00-02:00

Minimum
$300

屬於六‧十四的硬派浪漫

VIXIV 六‧十四俱樂部位在東區，從街外往店內看進去，碎石牆面包裹著落地門窗，舒適沙發和鋪設花磚的吧檯座落在樓中樓的空間裡。走進店內，高聳的木製酒櫃和吧檯映入眼簾，主理人小 K 說，自他對酒吧有印象以來，木頭吧檯和木頭酒櫃的印象就存在他心裡，而展店東區則是偶然，當時他騎著機車找店面，這個樓中樓空間讓他一見鍾情。

店名「六‧十四」取自於小 K 與哥哥的生日。同在六月十四日出生的兄弟倆，從小便想著要一起開店，店的 logo 是哥哥以羅馬數字創作而成，圖像在視覺上剛好對稱。

小 K 是桃園中壢人，在台南生活已經超過十年，調酒資歷則近二十年。熱愛調酒的他研讀了許多原文調酒書籍，並有一本外觀已經斑駁的筆記本，裡面密密麻麻地寫滿筆記。而小 K 分享說，有時盡信書不如無書，知識以外，技術也很重要，必須要有實際行動，知識才有用武之地。

2015 年是小 K 開設六‧十四的前一年，也是他踏入酒吧產業的第十三年。有天，他接到父親的電話，父親的話語中透露出對小 K 的擔憂和期盼。他請父親等待一年的時間，他相信自己能在調酒領域闖出一片天。同年，小 K 於一場世界級調酒比賽中獲得佳績，也開始計劃開設六‧十四，小 K 說，資歷不等於能力，也不代表成功，只有持續的努力才是。

六‧十四提供的酒款以經典調酒為主，小 K 想將練習了很多次，自己有把握的調酒呈現給客人。而經典調酒是認識雞尾酒的基礎，不只是酒吧從業人員，小 K 也希望酒客能對經典調酒有更多了解，對他來說，酒客是透過調酒師認識一杯酒，而不是透過酒去了解調酒師。

當天我品嚐了小 K 調製的「Hanky Panky」。選用風味更為細緻的 Fernet Hunter，取代原酒譜使用的 Fernet Branca，並以柑橘苦精將草本調性的香氣提於舌尖，再將橙皮替換為葡萄柚皮，讓酒的風味更有層次。

出自小 K 之手的經典調酒都值得一嚐。若對苦甜滋味情有獨鍾，不妨試試以威士忌為基底的「Boulevardier」。若偏好帶有草本香氣的酸甜調酒，「Last Word」會是好選擇。

小 K 會重複研讀一本調酒書，如同他會反覆調製同一杯雞尾酒。我問小 K，是什麼讓他保持對雞尾酒的熱情？他說，他一直都在尋找調酒吸引他的地方，他會利用酒以外的事物，像是法餐或甜點，並從中探尋與雞尾酒的連結，進而發掘新的刺激。如此一來，熱愛就不會消失，反倒會不斷循環。

為使調酒職涯能長久延續，小 K 在心靈層面找到了方法，而在生理層面上，他也保持著下班後運動的習慣。他說，說了這麼多，健康才是一切的根基，如果想日復一日站在吧檯裡調酒，把自己顧好是最重要的。

凱西雪茄館

Address
台南市東區中華東路三段 380 巷 54 號

Hours
19:00-02:00
週日休息

Minimum
$300
自備雪茄者：$1000 或 1 支雪茄

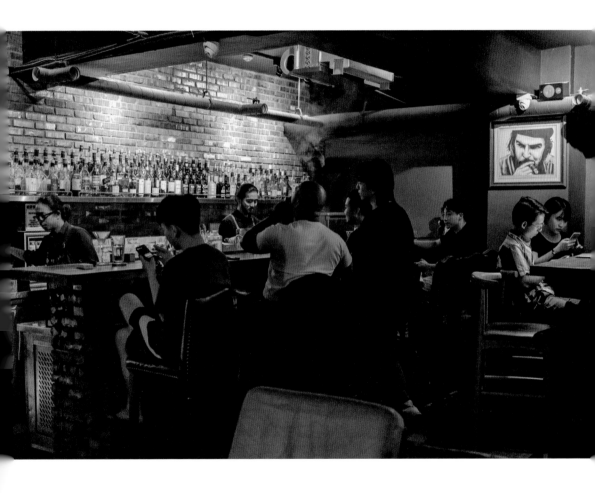

城市裡的靈魂防空洞

凱西雪茄館位在遠離塵囂的東區。夜晚從店前行經時，就像來到一間已經熄燈的古董商店。落地窗裡陳設著樣式復古的沙發與桌椅，昏黃燈光照亮玻璃櫃裡的威士忌。凱西雪茄館的一樓空間陳列有多款獨立裝瓶的威士忌，提供整瓶販售的服務，而酒吧空間位於二樓。因一樓無人駐守，入店前需撥打電話，等待工作人員下樓接待。

步上樓梯，酒吧空間如客廳般寬敞。四周圍繞著墨綠色牆壁，低矮的沙發錯落其中。在這深色的沉穩空間裡，酒櫃後的紅磚牆特別引人注目。溫暖的燈光在空間中流淌，耳邊迴響著 Guns N' Roses、AC/DC 的經典搖滾樂曲。

坐上高腳椅，長長的木製吧檯延伸至牆底，眼前是來自宜蘭羅東的調酒師 Wythe。他任職於凱西已逾五年，說起他進入酒吧工作的原因，就是喜歡喝酒。當他聽聞凱西釋出職缺時，馬上投遞履歷，而後在前輩和主理人 Ben 哥的指導下，習得調酒所需的技術知識。

坐在吧檯前的酒客手裡拿著威士忌、雞尾酒或雪茄，有的彼此交談或僅是靜靜啜飲，而 Wythe 與夥伴站在吧檯裡，安靜聆聽酒客的傾吐，並適時給予回應，讓人安心地將情緒置放於此。Wythe 說，喝酒時不需要一直聊天，但想聊點什麼的時候，就必須喝點酒。我想正是這份細膩，讓來到凱西的人們感受到歸屬感。

店內供應的酒款以經典調酒為主，Wythe 對風味的精準掌握，讓他調製的酒有平衡又柔順的特質。來到凱西，不得不嚐的就是經典調酒「Martini」。Wythe 在馬丁尼杯中倒入經過攪拌冰鎮的不甜香艾酒，再注入冰透的龐貝琴酒直至滿杯。酒的用量多，口感厚實卻十分柔順，一杯飲畢全身都暖了起來。

一杯香醇又清爽的「Highball」，是我每到凱西必點的酒款。面對酒櫃上陳列的各式威士忌，可以選自己的日常所愛，也可以請 Wythe 為你推薦威士忌，而以 Highball 作為認識威士忌的媒介，也是件浪漫之事。

經典調酒以外，店內每天都會準備一至兩款新鮮水果，用以製作水果特調。若想輕鬆小酌一杯嚐得到果肉的香甜調酒，水果特調是最佳選擇。

對我來說，凱西就像靈魂的防空洞，當我想沉澱心情或獨自飲酒時，腦海裡第一個浮現的，就會是凱西雪茄館。

這是很難說明的一件事，當一個地方之所以成為你的心之所嚮。若仔細探究，我想與「人」脫離不了關係。店內的調酒師 Wythe、Hugo 和 Gary，以及所有在凱西遇見，並建立起連結的有趣靈魂，都是我喜歡上凱西的原因。

＊凱西的熟客很多，對凱西的「黏著度」也很高。我問 Wythe，經常面對同樣的客人，會不會感覺無聊？他說，熟客大多是較年長的男性，大家的個性都很鮮明。當這樣一群人聚在一起，並把凱西當成自己家，其實會有很多有趣的事情發生。除了彼此分享對威士忌、雪茄和音樂的喜好，也會互相邀約吃飯、從事戶外運動，甚至舉辦活動，Wythe 笑著說，簡直就像是高中男校。

北區

沒有咖啡 ●

● JK Bar

● Mozaiku ● SWALLOW

Bar Stair

Moonrock ●

● 台南車站

219

沒有咖啡

Address
台南市北區北園街 46 巷 13 號

Hours
18:00-01:00

Minimum
1 杯飲品

Notice
現金付款
僅接待 6 位（含）以下客人

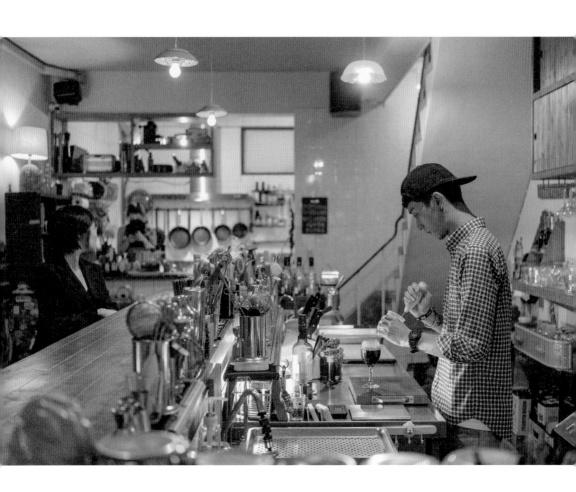

城市邊疆裡的溫暖之地

沒有咖啡座落在巷子的深處，我特別喜歡從巷外走進沒有咖啡的那一段路程，沿途行經的家戶中傳出屬於日常的聲響，一盞溫暖小燈在遠處散發光芒。

站在街外往店內看去，長長的木頭吧檯和咖啡機映入眼簾，關於咖啡的各項物事錯落在檯面上，東西雖多卻不讓人感覺雜亂，反倒有種溫馨的親密感。

走進室內，吧檯前擺放著高腳椅，幾張搖滾明星的海報、吉他和小擺件隨興地陳設走道上。空間底部有一座小廚房，食物的香氣和器具碰撞的聲音從裡面傳出，和溫暖黃光一同瀰漫在空間中。

大家稱主理人為死鬼，我叫不習慣，所以稱他阿鬼。他是台北人，十六歲時即在餐廳當外場服務生，而後他踏入服飾產業，在台中逢甲開了一間服飾店。店倒閉後，阿鬼回到餐飲產業，同時也思考自己下一步該往哪走。

三十歲時，阿鬼準備好再度創業，於是他開著車、帶著帳篷，用一個月的時間在台中和台南流浪。他喜歡上台南的人情味和舒服的生活節奏，便決定到台南經營咖啡廳。

沒有咖啡起初座落在南紡購物中心附近，當時他親手裝潢店面，連打水泥也自己來。將店搬遷至現址後，阿鬼同樣親自打造店面，他說，自己想要的氛圍，要自己創造。

店剛開時，營業時間一路從下午兩點到凌晨兩點，也沒有設公休日。阿鬼說，他想為每天都會光顧的客人開店，成為他們生活中的小小避風港。而店也經歷過生意不好、快要倒店的時期，讓他收起打包回家的念頭的，是一位常來的學生客人，他拿出自己的打工錢想幫助阿鬼。這份心意讓阿鬼決定振作起來，他不想做出辜負客人的決定。

現在的沒有咖啡已經有了一群志同道合的客人和夥伴，店也搬遷至現址，有了更大的空間。一樓空間以吧檯座位為主，可以就著吧檯看阿鬼調製飲品，和他閒話家常。二樓則是附有檯燈和插座的桌位，氛圍安靜舒適，很適合有讀書、辦公需求的客人。而三樓是一個放有圓桌和沙發，適合多人聚集的獨立空間。

作為營業至凌晨一點的深夜咖啡廳，沒有咖啡除了咖啡，也提供雞尾酒，而這裡提供最道地的「Irish coffee」。由於製作不易，Irish coffee 通常不會出現在酒吧的酒單上，因此我看到 Irish coffee 時，總忍不住要點上一杯。

阿鬼在精緻的酒精燈架上嵌進酒杯，裡面放有砂糖、咖啡和愛爾蘭威士忌。他小心翼翼地旋轉酒杯，讓火焰均勻加熱並融合食材，佐以時間，糖、咖啡和威士忌合而為一，覆上一層綿密的鮮奶油後，值得所有等待 Irish coffee 就完成了。

香甜溫熱的酒液穿過冰涼的鮮奶油入喉，威士忌和咖啡的香氣綻放口中，伴隨著絲絲酸度和濃郁奶香，一杯下肚，心和胃都暖了起來。店內也為想攝取較少酒精的客人提供低酒精度版本的 Irish coffee。

我品嚐的第二杯酒，是提起咖啡調酒就會想起的「Espresso Martini」。阿鬼說，正是因為喝到一杯好喝的 Espresso Martini，他才開始學習調酒，直到現在，Espresso Martini 仍是他每到酒吧必點的第一款酒。

阿鬼調製的 Espresso Martini 額外加入 CUCIELO 白色香艾酒，其木質香氣和清爽的果醋風味讓整杯酒的味道更加明亮，咖啡利口酒則選用帶有太妃糖香氣的 MERLET 咖啡白蘭地。品飲時，香艾酒帶來的酸香在嘴裡擴散，連結起酒和咖啡的風味，創造出平衡又和諧的口感。

除了經典調酒，我亦品嚐了阿鬼的自創調酒「高荷惠」，改編自一款沒有確切酒譜的經典調酒羅貝塔阿姨。高荷惠是漫畫《神劍闖江湖》中的一名女醫，羅貝塔阿姨則有藥師身份，因此以高荷惠為這杯改編雞尾酒命名。

羅貝塔阿姨是款酒精濃度相當高的調酒，高荷惠自然也是。如黑嘉麗軟糖般的莓果香氣裡，有著分量十足的伏特加、琴酒和白蘭地，藍莓和覆盆莓的香甜滋味覆蓋了酒感，整杯酒的味道清爽又明亮，讓人一不小心就忘了它的高酒精含量。

我問阿鬼他如何學習調酒，他說他會利用下班時間練習新的調酒、看調酒書，有空時也會到六・十四俱樂部品嚐 K 哥調製的 Negroni，除了犒賞自己，也激勵自己調製出同樣美味的雞尾酒。

我非常喜歡坐在沒有咖啡的吧檯前，將自己沉浸在周遭的細微聲響裡，像是咖啡機的運轉聲、抽油煙機的轟隆低鳴，以及餐具、酒瓶和雪克杯的碰撞聲，而空氣中也瀰漫著食物和咖啡的香氣。

一個地方之所以吸引人，有很多可能的原因。在沒有咖啡，或許是美味的飲品和餐點，也或許是阿鬼和夥伴共同創造的氛圍。對想沉澱心情的人來說，提供美味酒飲的深夜咖啡廳是必要的，而對於阿鬼，站在吧檯裡服務客人已是他的生活重心。沒有咖啡不只是一間店，是他人生經歷的總和，他只想問心無愧地經營，陪伴客人度過每一個深夜。

＊或許有人會疑惑，Irish coffee 是一杯調酒還是咖啡？阿鬼說， Irish coffee 的創作者是調酒師，所以它是一杯調酒。

JK Bar

Address
台南市北區公園南路 82 號

Hours
週日、週一、週四 22:00-05:00
週五、週六 22:00-06:00

Minimum
$400

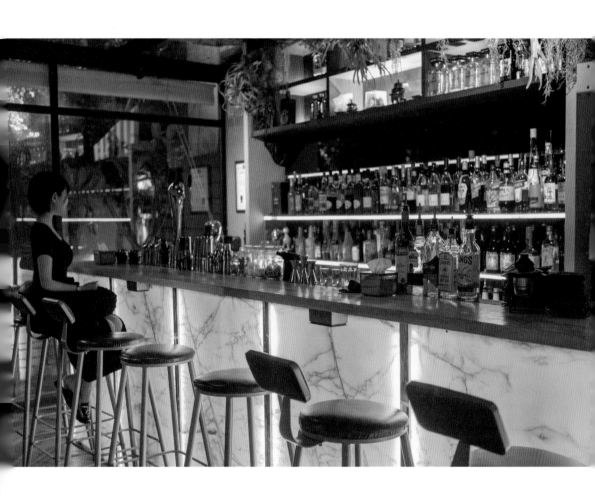

直至黎明的熱鬧酒場

鄰近台南公園，JK Bar 藏身於繁茂的大樹後方。夜晚行經 JK Bar 時總是人聲鼎沸，繽紛的燈光從玻璃屋裡發散出來。

距今二十年前，這裡是台南老牌美式 pub「兵工廠」的座落地點。當時還是樂團鼓手，現在則是 JK Bar 主理人的阿才，經常在兵工廠表演。對他來說，兵工廠是一個帶給大家歡樂時光的地方，而他希望 JK Bar 能延續其氛圍，帶給客人熱鬧歡愉的飲酒體驗。

JK Bar 的客人從大學生到近六十歲的酒客都有。阿才說，他希望 JK Bar 能接納各種客人，而他尤其喜歡喝醉的酒客，這代表 JK Bar 是客人能放心酒醉的地方。

阿才以經營者的角度學習調酒，他經常走訪各家酒吧，觀摩不同吧檯的運作邏輯，也從各式影片、文章和線上課程中學習調酒技法，甚至使用節拍器練習搖酒。阿才說，自己必須先理解專業，才能和專業的人合作。

多數酒客在走進 JK Bar 以前就已經喝了酒，味覺敏銳度也因此下降，所以阿才將酒調製得較酸，酒感也較為濃厚。「快倒冰茶」是店裡的人氣招牌，結合了生命之水和酒精濃度 69% 的蘭姆酒，再加入麥根沙士和保力達，一杯飲畢，酒意也一湧而至。

兵工廠於民國 85 年在此展店，多人經手後，現在的 JK Bar 在阿才的用心經營下，成為眾多酒客的歸屬。在 JK Bar 亮起燈的每一個夜晚，熱鬧的氣氛以及一杯杯濃郁的雞尾酒，將陪伴你度過直至黎明的快樂時光。

SWALLOW・嚥 台南

Address
台南市北區崇安街 27 號

Hours
週日至週四 09:00-01:00
週五、週六 09:00-02:00

Minimum
1 杯飲品

燕子飛往向陽之處

鄰近台南公園的靜謐小巷裡，有個透著陽光的所在飄出陣陣咖啡香。

Swallow 的營業時間自早上九點開始，提供咖啡、甜點以及一份白日夢限定酒單，在晚間六點以前，能以二百元的價格品嚐到數款雞尾酒。

主理人 Mei 說，Swallow 就像台南人的客廳，住在附近的婆婆媽媽會在買完菜後，提著菜籃走進來喝咖啡，下午時，也能看見調酒師在上班前來喝杯 Espresso。而對觀光客來說，Swallow 也是在 check in 時間到來以前，能小酌一杯的好去處。

走進 Swallow，挑高的木造建築讓人感覺十分開闊，圓弧形的吧檯佔去大半空間，酒櫃上陳設著精美的玻璃杯，沿著牆面有一排座位，酒客們可以面對吧檯，肩並肩飲酒聊天。

吧檯空間的後方有一個小空地，陽光會從中透進來，讓整室盈滿日光的溫暖和氤氳，也為空間帶來通透感。空地後方還有一個設有桌位的空間，很適合作為朋友聚集聊天的場所。

當天我坐在吧檯前的座位上，Mei 送來一杯溫暖麥茶，作為飲酒前的柔和緩衝。我品嚐的第一款酒「Guava」以澄清過的芭樂汁入酒，龍舌蘭的香氣與芭樂的香甜相互融合。品飲時，氣泡微微刺激著口腔，海鹽的鮮味如一張細密的網，將芭樂和龍舌蘭的甜味從嘴裡提撈上來，味道清爽又開胃，很適合作為第一杯飲用的酒款。

說到 Swallow，許多酒客會先想起的調酒就是「Espresso Martini」。Swallow 的 Espresso Martini 額外加入了黑芝麻糊，綿密的口感裡包裹著現萃咖啡的濃郁和香甜，芝麻的明亮焙香綻放其中。

自創調酒以外，我亦品嚐了經典調酒「Manhattan」。Mei 調製 Manhattan 的方法習自一位在新加坡酒吧工作的日本人，同時使用波本和裸麥威士忌，香艾酒亦使用兩款不同的品項，讓酒的風味更有層次。品飲時，辛辣和木桶香氣在口裡穿梭，葡萄乾般的甜美滋味在滑順的口感裡擴散，味道細緻且平衡。

Swallow 由 Mei 和 Dan 二人共同經營，彼此是多年好友、工作夥伴以及戀人。他們相識於台北酒吧華山 Trio，同為調酒教父王靈安老師的徒弟。Swallow 開幕時，王靈安老師特地送來帶有延續和傳承之意的果樹，那棵果樹現在正在 Swallow 的庭院裡搖曳生姿。

Mei 說，在她十八歲、還是高中生時，為了聽王靈安老師講一堂課，特地搭車從桃園跑到台北，而後她到台北唸大學，也在王老師開設的酒吧裡工作學習。Mei 在畢業後任職於葡萄酒商，因為想回到第一線服務客人，而進入 IDULGE Bistro 工作。她在 INDULGE Bistro 結識了各國調酒師，這成為她之後出國闖蕩的契機。

Mei 記得很清楚，在她滿二十五歲、一覺醒來的那個早晨，心中有了出國工作的想法，於是她到新加坡，在酒吧 Jigger & Pony 擔任調酒師。

而 Dan 大學畢業後即在 INDULGE Bistro 工作，之後任職於 Jigger & Pony 旗下的酒吧 Live Twice，一間主打 1960 年代日式風格的酒吧，Dan 就在小而精美的酒吧裡提供專業的日式雞尾酒。

在 Live Twice 的薰陶下，Dan 將日式元素帶進 Swallow。店內以日本僧侶穿著的作務衣為制服，酒杯則選用擁有百年歷史的日本手工杯具。Dan 說，杯具是飲酒體驗的一部分，所以要精挑細選，要像對待自己的生活般講究。

說起 Mei 和 Dan 回台灣開設 Swallow 的緣由，是 Covid-19 疫情帶給他們對未來的思考，最後二人決定離開新加坡，在適合工作也適合生活的台南開一間屬於自己的酒吧。他們在新加坡時就開始構思店的樣貌，並利用返台隔離的期間尋找店面，看到喜歡的物件就請人代為看房。很幸運的，他們看的第二間店就是現在的 Swallow。

帶著歸巢燕子的意象，以及透過飲食傳達生活品味的理念，「Swallow・嚥」落腳台南。Mei 和 Dan 說，無論是夥伴還是客人，始終是「人」吸引著他們。他們期許 Swallow 是個聚集起人的地方，大家能在此一起享受生活，陪伴著彼此成長。

Moonrock

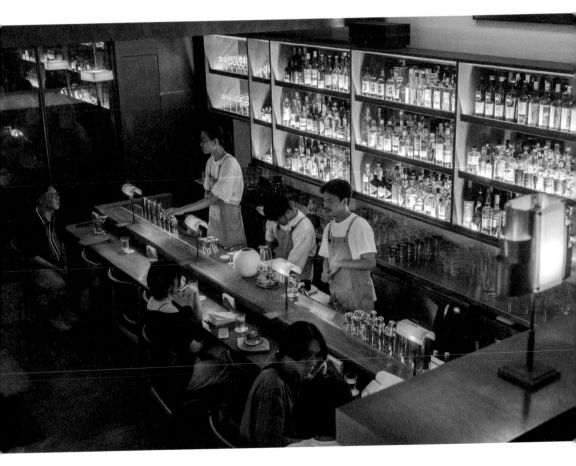

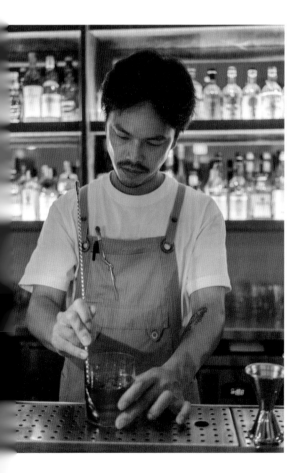

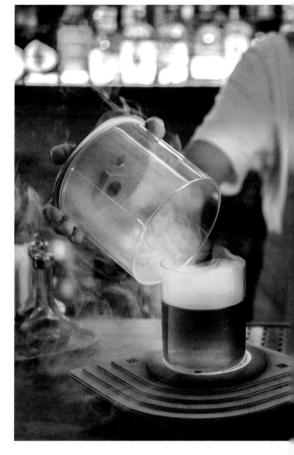

Address
台南市北區成功路 22 巷 42 弄 13 號

Hours
18:00-02:00
週日休息

Minimum
現場候位 $350
訂位 $600

來自月球的優雅浪漫

鄰近台南火車站，Moonrock 座落在成功路的小巷裡。沿著紅磚牆，走過紅白相間的磁磚地，行經短廊走進 Moonrock 的距離，正好是醞釀情緒的最佳長度。

Moonrock 所在的這棟建築，是主理人阿廖找店面時唯一到現場看的店面，而他對這棟屋子一見鍾情。在散發著木質調溫暖的空間裡，幾盞方形雅致的燈具垂吊下來，吧檯上以同等間距放著檯燈，酒櫃在後方的牆上延伸，自下而上的光源照亮每支酒瓶。寬敞的樓中樓平台設有桌位，長而薄的燈具在頭頂上畫出一道弧線，牆面掛有幾幅攝影作品，色調在灰階裡優雅游移。

柔和的弦樂和輕快的 Bossa Nova 在空間中迴盪，偶爾從吧檯裡傳出冰塊撞擊雪克杯的聲音。當天我落座靠近落地窗的位子，窗外的綠葉隨風飄曳，酒飲尚未上桌，坐在 Moonrock 已然是種享受。

我問阿廖有沒有推薦的酒款時，他說手心手背都是肉，選不出來。對他來說，喝酒是很個人的事，如果能找到自己喜歡的酒，就是最好的事了。

當晚我品嚐了「暑葉」，斑蘭葉帶根莖類的香氣是整杯酒的前調，四川花椒和小荳蔻的辛辣香氣在酒液入口時擴散，往風味的深處探尋，可以嚐到蘭姆酒和鳳梨的香甜，椰子油作為點綴，讓酒的層次更加豐富，風味上的每個轉折都優雅流暢。

「蕪花」是一款滿帶咖啡香氣的調酒，其香氣來自未經烘焙的咖啡豆。該款咖啡豆帶有龍膽草酒般的草本清香，是阿廖一款一款嗅聞後所發現的豆子，以其揉合金萱康普茶，康普茶的清爽果酸讓咖啡的苦甜和草本清香更加明亮。而裝飾物是一隻以無花果葉雕塑的鳥，散發著連結金萱香氣的淡淡乳香。阿廖說，大家會使用無花果和烘過的咖啡豆，卻很少注意到無花果的葉子和未烘的咖啡豆也是很棒的材料。

「本事」一酒的靈感來自操刀 Moonrock 空間設計的本事設計。酒一上桌，煙燻檜木的香氣隨著開蓋傾瀉而出，整杯酒以木質調的芬芳為主軸，並以堅果的溫暖甜味為風味基礎。品飲時，桂花的清香在舌尖擴散，木頭的煙燻味、草本香氣和一絲柔和苦味在口中匯集，最後留下柑橘和煙燻香氣作為悠長尾韻。

酒單上的「伏流」和「鬼」亦來自燈具設計工作室伏流物件以及鬼咖啡。阿廖說，這些人賦予 Moonrock 靈魂，因此他想以雞尾酒為媒介，將 Moonrock 所獲得的能量傳遞給消費者。隨著每年更新酒單，這些酒款也會以嶄新面貌出現在飲者面前。

我和阿廖聊起開設 Moonrock 的契機，他說那時 30 歲了，想做點屬於自己的東西，所以就開了 Moonrock。從他踏入調酒產業開始，一路上認識了很多人，但從起初就陪伴在他身邊的人從未離開。他覺得自己很幸運，遇到困難時這些人都在，給予他很多幫助，因此他現在想做的，就是好好守護 Moonrock，讓這裡成為夥伴和團隊能安心成長的地方。

Moonrock 的 Moon 取自月球優雅浪漫的意象，Rock 則代表給予阿廖能量的搖滾音樂人。當天阿廖利用服務客人的空檔與我交談，從他口中所說出的一字一句，都在我心裡拼湊出對他的理解。若要我以語言以外的方式形容阿廖，那走進 Moonrock 便是。

＊關於 Moonrock 的燈光設計，阿廖說，他當時只是指著空間各處和伏流物件說：「這裡、那裡要有燈」，之後就全權交由對方設計。他和所有人一樣，直到開店前一刻才知道店長什麼樣子。

＊阿廖說自己很容易沉迷，所以盡量不碰會上癮的東西，像是打電動。他說以前在 TCRC 工作時，大家下班後會一起打遊戲，但他就不敢打，很怕自己沉迷。而他也是個容易感到快樂的人，光是在採買時遇到品質很好的鳳梨，就能開心一整天。

Bar Stair

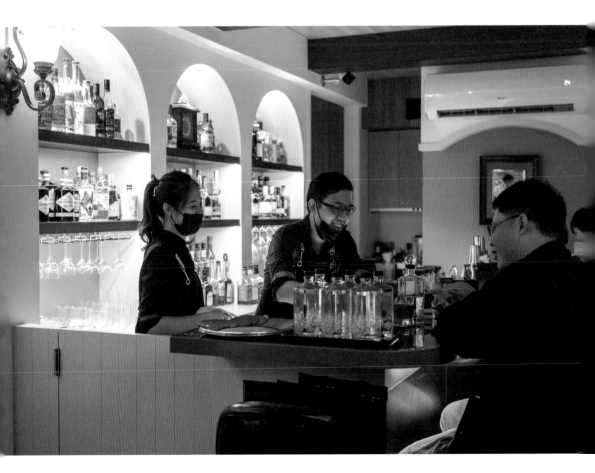

Address
台南市北區成功路 184 號 2 樓

Hours
週二至週四 20:00-00:00
週五、週六 20:00-01:00

Minimum
$350

Notice
現金付款

畫作裡，獸醫手裡的 Negroni

鄰近赤崁樓，夜晚的成功路十分安靜。騎樓上一座印著 Bar Stair 的落地燈箱靜靜亮著，乳白色的牆上嵌著木窗和門。旋開門，走進咖啡廳般的空間，有盞燈打在繪著樓梯的畫作上。

走進畫中，沿著鋪設藍橘花磚的樓梯上至二樓，長型的酒吧空間映入眼簾。明亮的橘色包圍著四周，兩側牆上嵌進數道拱形，其鮮明的顏色和拱狀線條源自西班牙殖民復興風格，氛圍優雅又充滿活力。

大家稱主理人為「獸醫」。原因無他，晚上是調酒師的他，白天是一名獸醫。從酒單不難看出他對經典調酒的熱愛，前幾頁都是經典酒款。從酒、酸、甜三合一架構的調酒開始，再來是清爽、帶果香的品項，酒感和風味濃郁的酒款則放在最後。經典調酒以外，店內也提供數款自創調酒。

當天我品嚐了經典調酒「Negroni」。獸醫攪拌酒的動作精細流暢，過程中，只有吧叉匙在酒裡旋轉的聲音。獸醫喜歡香艾酒，因此店內備有數款香艾酒，而當日選用的是帶有明亮酸度的酒款。酒杯就口時，清新的柑橘香氣輕掃鼻尖，葡萄般的香甜揉合些許苦味，與柑橘香氣融合嘴裡，入喉後留下濃郁的甜苦滋味。

自創調酒「泡泡呱吱」揉合了琴酒和 Aperol 香甜酒。橘紅色的酒液隨著氣泡升起而發出吱吱聲響，品嚐時，氣泡微微刺激著口腔，味道如西瓜汁般清甜爽口，讓人忍不住一口接一口地品飲。

基於獸醫對經典調酒的熱愛，他說，如果點到一杯店裡沒有的調酒，只要三次，這杯酒就會出現在你面前。

對獸醫來說，獸醫是解決痛苦的人，而調酒師則是製造快樂的人。在 Stair 明亮的吧檯裡，獸醫調製著美味的雞尾酒，也向客人分享背後的故事，在這裡，經典調酒是平易近人的存在，也是生活裡調劑身心的良藥。

＊創作出 Negroni 這款酒的 Negroni 子爵，他的後代中有一人成為了藝術家。Stair 吧檯右方的畫作正是出於那位名為 Negroni 的藝術家。這幅畫是獸醫在歐洲舊貨市場逛街時看見的，他毫不猶豫地就將這幅署名有「Negroni」的畫作買回家。

Mozaiku

Address
台南市北區國華街四段 5 巷 15 號

Hours
20:00-03:00
週二休息

Minimum
週日至週四 $300
週五、週六及連續假日 $600
以上均不含餐點

Notice
現金付款

日式職人精神與台灣人情味

北區與中西區交界的成功路上，有一堵灰色牆上刻著「Bar Mozaiku」的字樣。在迎賓員的帶領下，走過牆後的水泥廊道，一條石板路鋪設在碎石庭園裡，路的盡頭是一棟黑色的雅致建築，Mozaiku 就座落於此。

主理人 Oni 是台南安平人，大家都稱呼他為阿鬼，「Oni」在日文中即是「鬼」的意思。Oni 原是系統工程師，也身兼樂團鼓手。他和雞尾酒的相遇在老拓音樂餐廳，當時他在表演結束後喝了一杯 Rum Coke，那甜甜的滋味就成為他踏入調酒世界的契機。

Oni 開始買書自學調酒，並做給周遭的友人喝，剛好朋友開設的酒吧在招募員工，Oni 就決定到酒吧工作看看。當時他任職的酒吧是位在海安路附近的 Burst Lounge Bar，是台南早期的暢飲店，Vodka Lime 和 Blue Hawaii 等酒款一杯只要一百五十元。

Oni 說，初入酒吧工作的自己就像一張白紙，從調酒、進貨到聯繫酒商都是傻傻地學、傻傻地做。他想開店的念頭隨著時間萌生，於是在 2012 年，他帶著熟客和朋友的支持，在藍曬圖的舊址旁開了 Bar Mozaiku。

2013 年，Mozaiku 面臨被迫搬遷的情況，而將店遷至國華街後，來客量也越來越多。五年後，店的空間無法接待所有來客，客人進來喝酒還需要排隊，這就讓他決定將店換至更大的地方。

Oni 與現在的店面之間有段奇妙緣分。當時他步行在市區中尋找店面，偶然經過一塊廢墟空地，並從中發現一條小路，他走進去後就看見了這棟廢棄房屋。Oni 說，當時腦海裡有個聲音告訴他：就是它了！

Oni 到處打聽這棟閒置二十年的屋子歸誰所有，像是命中注定一般，他在一場飯局中遇見了屋主，並在當下就提出承租請求，但屋主並沒有出租的意願。Oni 沒有放棄，他經常帶著點心拜訪屋主家，陪他泡茶聊天。時間一久，屋主的態度也軟了下來，他告訴 Oni，這是他們家的起家厝，曾經改建為工廠，所以整修要花一大筆錢，他不想讓別人破費才不願出租。

Oni 的毅力打動了屋主，最後簽下長達二十年的租約。在那之後，Oni 一面籌備新店，一面參加調酒比賽，並在兩場賽事中獲得冠軍和亞軍的成績。隔一年，Bar Mozaiku 就以嶄新的面貌落腳於國華街上。Oni 感慨地說，從開店到現在遇到了很多困難，但都是寶貴的經歷，讓他學到很多，走過一遭後，都成了自己的養分。

Mozaiku 提供的酒款以經典調酒為主，也有供應餐點。Oni 堅持每杯酒都要現場調製，因此店內沒有預先調好的酒。「初衷」和「迴家」是 Mozaiku 最廣為人知的兩杯調酒，分別在店內販售了十年與八年。初衷是 Oni 創作的第一款酒，迴家則是以小米酒為基底的調酒，是店內的人氣酒款。Oni 說，店剛開時沒有酒單，他希望先了解客人的喜好後再進行調製，初衷和迴家就是在這樣的背景下誕生的。

Mozaiku 的座位寬敞舒適，洗手間也每小時都會進行清潔，店內的各處細節都體現了 Oni 對客人的用心。他說，心態是最重要的，不能讓專業凌駕於服務之上，因此店內所有設計都以客人為出發點著想。

Oni 最後和我分享說，酒吧的存在意義是陪伴，他想在 Mozaiku 裡創造好的能量流轉，並讓它不斷延續。對他來說，調酒早已不只是工作，而是人生哲學的實踐方式。

＊Oni 說，台灣的酒吧文化裡有日式酒吧與美式 pub 的影子。早期台南的酒吧以美式風格為主，店內一定有沙發和電視，氣氛很熱鬧。而他則喜歡日式酒吧的氛圍，位於大阪和京都的 Bar K 與 Rocking Chair 是他的酒吧理想型。而在 Mozaiku 展店之前，台南還沒有日式酒吧的存在，所以 Oni 對 Mozaiku 的期許，就是成為一間結合日式服務精神與台灣人情味的酒吧。

南區

酣呷 ●

塔塔 ●

台南航空站 ●

酣呷

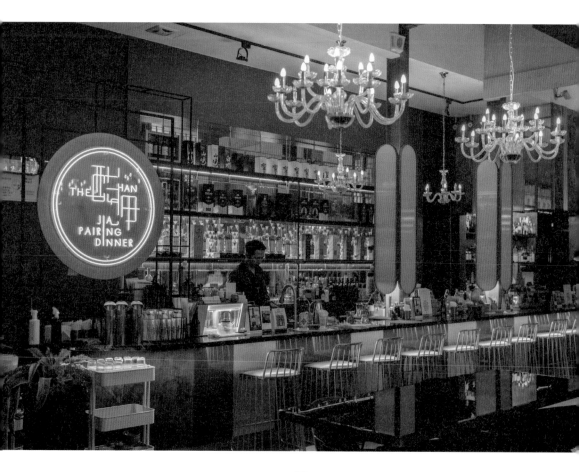

Address
台南市南區西門路一段 669 號

Hours
週日至週四 18:00-00:00
週五、週六 18:00-01:00

Minimum
$400
包廂 $5000

吧檯裡的魔術師

在介紹酣呷之前，先來聊聊酣呷的主理人，同時也是 2022 年 World Class 調酒比賽的台灣冠軍 Nono。

Nono 是台北人，而母親是台南人。他從小就對成功大學的紅磚道情有獨鍾，便立志要考上成大，成為走在紅磚道上的學生。Nono 考上成大並從成大畢業後，就留在台南工作，以魔術師的身份在各家酒吧表演魔術。

從魔術圈到調酒界，Nono 說原因很簡單也很現實，單靠表演實在難以維生。在思考自己的下一步該往哪走時，Nono 偶然到台北的 AQ Shot Bar 喝酒，這讓他突發奇想：還是在台南開一間 shot bar？

於是 2011 年，Nono 在海安路上開了 The Shotting Fun。六年後，他開了第二間店，食上主義餐酒館。

Nono 說，當時店面已經租下了，才開始思考要開什麼樣的店。時值台南的餐酒館倒閉店潮剛結束，他想著，現在餐酒館的數量不多，只要做得比別人都好，就會成為台南第一。於是他決定開一間提供美味調酒的餐酒館，並向 TCRC 的創辦人阿翔學調酒，也開始參加調酒比賽。

2020 年，Nono 的第三間店酣呷餐酒館展店於藍曬圖文化園區，與食上主義以餐點為主要販售品項不同，酣呷餐酒並重，並由專精法餐的廚師主理店內餐點，雞尾酒也以搭餐為目標進行設計。

沿著側面小巷走進酣呷所在的獨棟建築。拉開木門，挑高空間裡吊掛著水晶燈，氛圍低調而奢華。店內座位以桌位為主，有客人能圍坐一圈的圓桌座席，也有能容納二至多人的長桌座位，亦有吧檯前的單人座位。

當天我落座吧檯前的座位，品嚐 Nono 的自創調酒「Supermoni」。創作靈感來自一位想喝 Campari 和肉桂調酒的客人，當時 Nono 腦袋裡閃過 Spumoni 這杯經典調酒，於是決定以這杯酒作為基礎，做一點簡單的改編。品飲時，肉桂的辛辣香氣從清爽的酒液裡竄出，佐以柑橘的清新香氣，以及 Campari 和葡萄柚帶來的一絲微苦，整杯酒的口感輕盈，層次豐富，很適合用以搭餐或是作為開胃酒。

除了 The Shotting Fun、食上主義和酣呷，Nono 在台中和嘉義也參與了當地酒吧的經營，未來亦有往東、北部，以及跨領域合作的計畫。他說，只要有人邀約，自己也逮得住機會，任何有趣的合作他都想嘗試，人生只有一次，沒試過就不知道自己能跳多高。

身為數間酒吧的創辦人，Nono 的管理經驗十分豐富。他說管理是永遠學不完的事，他也在學習當一位老闆，而他認為，凡事要先檢討自己，才會有成長空間，對待夥伴則要以真誠相待。Nono 除了自己進修管理課程，也會替身為主管職的夥伴安排合適的課程，或是帶店內調酒師出國見習。對他來說，這不只是培養夥伴的能力，也讓他能把店交給員工，自己可以安心地向外擴展更多資源。

身為調酒師，Nono 也自有一套哲學。也許是魔術師的身份使然，他非常注重「體驗」，他說，同一杯酒，如果有特別的呈現或講解，客人就會更開心，酒也會因此變得更好喝。

他為 World Class 調酒比賽設計的酒款「Don 瓜瓜」，就是一款有著特別體驗的雞尾酒。以「快樂兒童餐」為發想，將酒做成冰沙，並以透明薯條為裝飾物，而最重要的附餐搭贈玩具，是一個放在酒瓶裡的魔術方塊。當這組「快樂成人餐」上桌時，Nono 發揮他魔術師的本領，將魔術方塊從瓶口窄小的酒瓶裡拿出，讓飲者在品飲前就已經十分驚艷。

Nono 說，魔術的創作方式是逆向思考，要先構思想呈現的效果，再倒回去設計流程。他便是以設計魔術的概念創作雞尾酒，以吸引他或是讓他印象深刻的事物為發想，再設計出讓調酒變得有趣的飲酒體驗。而雞尾酒之所以吸引他，正因為其多變性，各種想像在調酒上都有實踐的可能。

Nono 是個喜歡新奇事物的人，但他也說，只要迷上一件事，他就會迷到底，因此調酒對他來說是一輩子的事。我想調酒世界有 Nono 是幸運的，有他在，雞尾酒好似就有無限可能。我非常期待未來某天，在某個場所裡，與 Nono 所創造的美味和驚喜再度相遇。

塔塔

Address
台南市南區

Hours
不定時開放

Notice
邀請制

好飲好食者的美味聚集

南區某處的靜謐巷弄裡，Bar 塔塔的招牌燈箱靜靜亮著，在深濃夜色裡兀自明亮。

Bar 塔塔不同於一般酒吧，收到邀請才得以進入。這裡由一群熱愛雞尾酒之人所組成，他們白天時各自為業，到了夜晚，就聚集在此鑽研調酒。

當有任何人有想要品飲或調製的酒款時，大家就會各做一杯，互相品嚐後討論風味。我特別喜歡主理人塔塔調製的 Espresso Martini，以及 Tom 所調製的加入紫蘇的 Gin Tonic，而作為第一杯飲用的酒款，出自 Johnny 的 Highball 最對味。

酒飲以外，主理人塔塔的好手藝更是 Bar 塔塔的亮點。我嚐過肥瘦恰如其分、滷汁清甜的滷肉飯，還有加入各式蔬菜，吃得到米心又濕潤鬆軟的炊飯。烤、炸、醃漬小物也都是塔塔的拿手好菜。肉汁鮮美、口感酥脆的炸雞，皮薄肉嫩的辛香紅油炒手，還有烤得恰好的玉米筍，簡單地撒上鹽就是一道清爽小點，涼拌生牛肉的鮮甜滋味更是讓人難忘。觥籌交錯之際，能以各式美食佐酒，實屬幸福。

一瓶紅白酒、各式涮嘴的搭酒零食，或是從哪處特意捎來的食材，來到 Bar 塔塔的人們各自帶著喜愛的物事與彼此分享。酒過三巡，手裡的酒飲換過幾杯，主食、零嘴到甜點也吃了個遍。在 Bar 塔塔，一群朋友因對雞尾酒的熱愛齊聚於此，構築起如同樂會般的快樂時光。

＊若要形容他們對雞尾酒有多熱愛，從一次聚會中，大家都不約而同穿著酒吧的 T 恤便可知曉。在酒吧裡，若遇見了身穿酒吧 T 恤、點了數杯雞尾酒的客人，不妨和他聊聊 Bar 塔塔，說不定這會成為你進入 Bar 塔塔的契機。

善化區

RUMpy Pumpy ⬤ ⬤ Baroom

⬤ 善化車站

浪琴記
⬤

⬤ 南科車站

Baroom

Address
台南市善化區民權路 37 號

Hours
18:00-01:00
週日休息

Minimum
1 杯飲品

Notice
現金付款

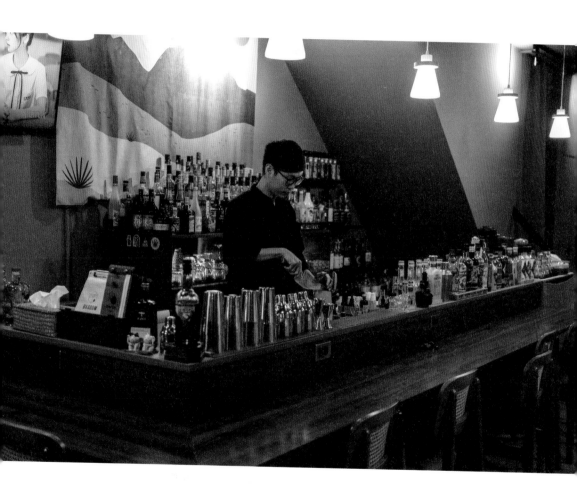

善化區裡的溫柔綠洲

如果說 RUMpy Pumpy 是熱情奔放的南洋小島，Baroom 就是一座療癒身心的綠洲。

Baroom 沒有招牌，從街外行經時，看起來與普通的民宅無二致，房間般的小酒館，恰如其名。走進店內，空間流淌著輕柔的 Bossa nova，長形吧檯佔據前半空間，後方設有幾組對座桌椅。

主理人 Woody 調製的雞尾酒一如 Baroom 給人的感受，溫柔又優雅。無論是經典或是自創調酒，口感均以柔順見長，酸甜平衡的控制也恰如其分。

雞尾酒以外，店內也提供餐點，品項從主食、炸物到甜點一應俱全。店內廚師與 Woody 是國小同學，他們在分隔多年後於家鄉善化相遇，並決定一起合作，在 Baroom 裡提供美味的酒食予在地人。

Woody 說，身為善化人，以前若想喝一杯雞尾酒，就得花半小時車程到市區，所以才有在善化開酒吧的想法。2019 年，Baroom 成為善化區第一間酒吧，他笑著說，如果 Baroom 在善化活得下去，善化的夜生活就會變得更有活力，如果活不下去，大不了就回隔壁南科上班嘛！

同為善化區的酒吧經營者，Woody 與 RUMpy Pumpy 的主理人阿庭相識已久。當阿庭聽聞 Woody 要在善化開酒吧時，不敢置信地問：「真的要開在善化？」。沒想到，阿庭在半年後，在距離 Baroom 走路五分鐘就能到達的地方，開了善化區第二間酒吧。

若在夜裡感到寂寞困頓，又或僅是想小酌一杯，酒吧無疑是漫漫長夜之中能讓人歇息的所在。Woody 的話應驗了，Baroom 為善化的夜晚帶來更多活力，就像是一盞明燈、一座撫慰人心的綠洲。

RUMpy Pumpy

Address
台南市善化區樹人路 28 號

Hours
18:30-01:00
週日休息

Minimum
週日至週四 $350
週五、週六及連續假日 $500

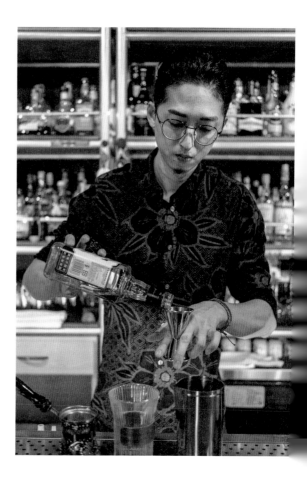

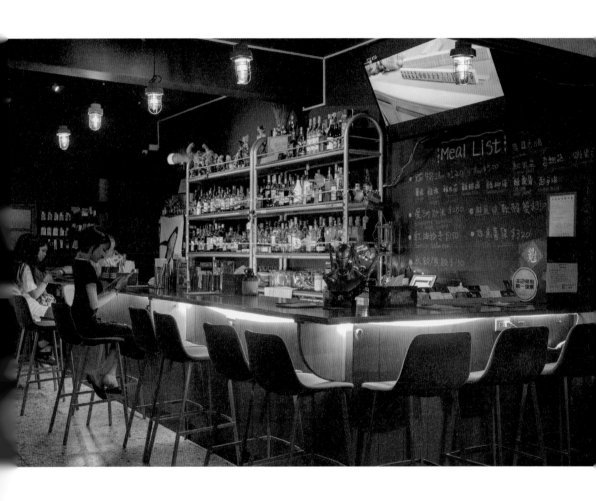

城市叢林裡的熱情島嶼

誰說台南沒有 Tiki Bar？離開酒吧林立的市區，RUMpy Pumpy 座落在台南北邊的善化區。

主理人阿庭是台南歸仁人，調酒資歷十年有餘。他曾任職於澳洲和英國的酒吧，並在磨礪了兩年後回到台南，決定在人流多，酒吧卻寥寥無幾的善化區開一間 tiki bar，將自己喜歡的蘭姆酒和雷鬼音樂分享予在地人。

過了晚餐時間，善化的街頭就十分安靜。低矮的民宅比鄰而建，幾間家戶流瀉出溫暖燈光。深濃夜色裡，有個地方亮著粉色霓虹燈，上面寫著：RUMpy Pumpy TIKI Bar。

走進店內，不絕於耳的歡笑聲將我包圍，有些酒客聚在飛鏢機前射飛鏢，門旁的圓桌也圍滿一圈客人，而坐在吧檯前的酒客多是從南科下班的上班族，還有一些外國人的身影。

RUMpy 主打的自然是 tiki 風格的調酒。除了耳熟能詳的 Mai Tai、Jungle Bird 和 Zombie，較少見的 Cabana Boy 和 Navy Grog 也都是阿庭的拿手好酒。來到 RUMpy Pumpy，別忘了點一杯以蘭姆酒為基底，融合了水果香甜的 tiki 調酒。

我非常喜歡阿庭的自創調酒「花生醬冷萃咖啡」。他在熱過的花生醬中放入威士忌和冷萃咖啡，品飲時，花生的濃郁香氣和威士忌的香醇、咖啡的微苦相互交織，酒的口感則出乎意料的清爽，整杯酒就像一道甜點，讓我不用多少時間就讓酒杯見底。

調酒以外，店內也提供出自廚師人豪之手的各國料理。從匈牙利燉肉、波蘭披薩到日式玉子燒，讓來自各地的客人能在異鄉土地上嚐到熟悉的滋味。阿庭說，曾有位墨西哥客人吃到莎莎醬玉米脆片後，就興奮地跟阿庭說，這比他們家鄉的還要好吃！

當天，我帶著滿足的胃和愉快的心情步出 RUMpy Pumpy。如果你造訪 RUMpy Pumpy 時正好天空無雲，一片靜謐的星空將會陪伴你享受微醺時光，這就是善化區酒吧所獨有的浪漫

浪琴記

Address
台南市善化區龍目井路 427 號

Hours
18:00-02:00

Minimum
週日至週四 $300
週五、週六及連續假日 $500
包廂 $3000

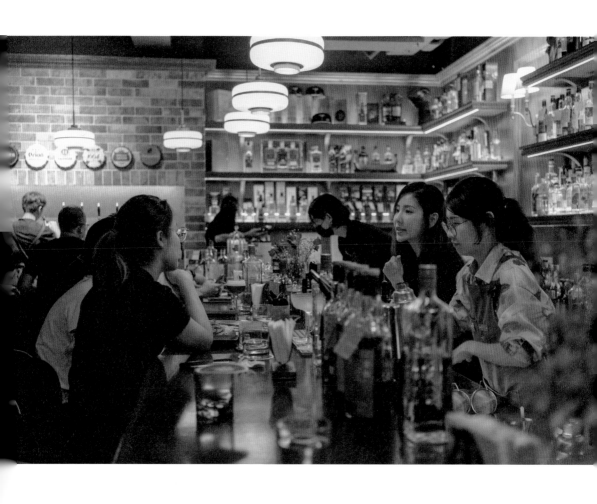

科技城裡的溫暖飲酒之地

步出南科火車站，涼爽的風迎面吹來，掀起乾燥青草的氣味。從善新西路彎進龍目井路，沿途十分安靜，僅有細碎的風吟和蟲鳴提示著時間仍在前進，而目光所及是一片清澈夜空。

浪琴記的入口位在兩盞昏黃的小燈之間。走進店內，空間相當明亮。以原木色為主的色調讓人感覺特別溫暖。

作為開設在南科附近的少數幾間酒吧，浪琴記能滿足各式飲酒需求。有藏量眾多的烈酒純飲品項，也有現汲啤酒和多款自創調酒，酒飲以外，也有豐富的餐點可供選擇。

當天我品嚐了調酒師阿呈所調製的蔭瓜調酒。他以浸漬過瓜子的 Mount Gay 蘭姆酒為基底，並加入蔭瓜罐頭裡的醬汁。品飲時，如海風般的鹹鮮滋味在口中迸發，接續是如蜜餞般的酸甜風味，整杯酒的口感綿密，味道濃郁而柔順。

作為浪琴記的主理人，樂樂在白天是一名南科工程師，到了晚上則搖身一變，成為吧檯裡的調酒師。她說，工程師每天都要面對冰冷的器材，下班後卻沒有地方能好好地放鬆飲酒，因此才決定在這開設酒吧。

聊及浪琴記的英文店名「Stir」，樂樂說，調酒中的 stir 技巧特別吸引她，因為需要精準控制融水，才能讓酒和材料相互融合，又保有其各自的味道。而浪琴記就如一杯 stir 得宜的雞尾酒，樂樂將身為工程師所觀察到的需求，結合自己對酒的熱愛，打造出一處提供著美味酒飲，又撫慰酒客心情的飲酒之地。

樂樂最後說，身兼二職固然辛苦，但生活也因此非常充實，客人的滿足神情能帶給她能量，而這份能量會反饋至她的工作與生活，這就是她總是充滿活力的秘訣。

新營區

持酒書室映像館 ⬤

⬤ 新營車站

269

持酒書室映像館

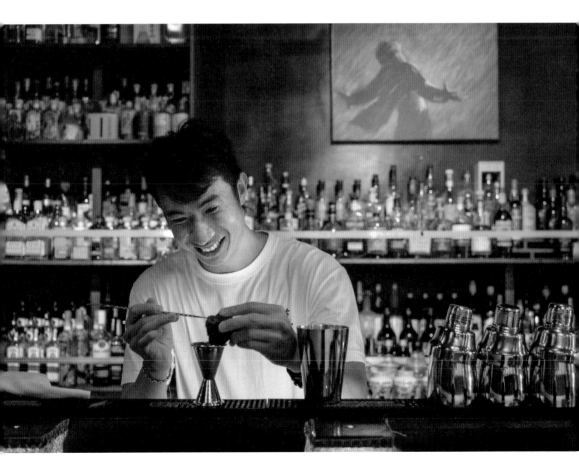

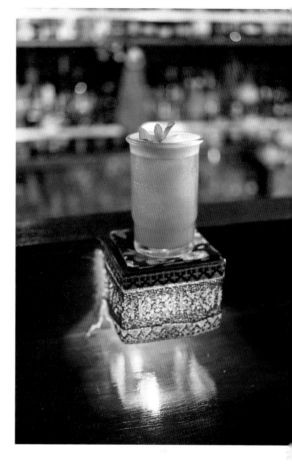

Address
台南市新營區中山路 83 號

Hours
週二至週日 19:00-01:00
每月初於網路上公告特休日期

Notice
現金付款

燈火闌珊處的溫柔酒館

步出火車站，入夜後的新營十分安靜。街上的店家零星地亮著燈，酒書室映像館就座落在如此燈火闌珊處。

持酒書室映像館幾個字樣貼在斑駁的藍綠色的鐵捲門上，窗框裡嵌著樣式復古的霧面玻璃。走進店內，四周牆面同樣是沉穩的藍綠色，木頭吧檯、書櫃和主理人阿罐親手製作的酒櫃座落在空間中，氛圍十分溫馨。

阿罐是台南白河人，開設持酒書室以前是影視從業人員，也曾到台東和澳洲工作、旅行。大學就讀影視相關科系的他一直想完成一部電影，而在澳洲旅行期間，他體會到澳洲充滿活力而舒適的酒吧環境，也感受到空間和故事的共融，於是在返台後進入酒吧工作，他心想，身為調酒師能聽見許多有趣故事。

而阿罐決定開設酒吧，是因為有位客人告訴他：「你收集了這麼多故事，沒有一個是你自己的，你說的不會比他們自己講來得深刻，你本身的經歷就是一個很棒的故事，你有想過嗎？」於是，被當頭棒喝的阿罐決定開一間酒吧，把自己的故事裝進去。他拿著台南市政府公告的商業區地圖，在火車停靠的每一站下車，每天從早上八點走到下午五點，尋找心目中的理想店面。

在酒吧寥寥無幾的新營開店，阿罐一開始也很憂心。但他告訴自己，如果真的沒有生意，店面租約到期時他也還沒三十歲，一切從頭再來就好。帶著這樣的想法，持酒書室悄悄在新營開張，那時他才發覺自己多慮了，每個地區都需要一個放鬆飲酒的地方，而新營也有越來越多年輕人返鄉創業，大家會互相幫助，鄰居和客人也很照顧阿罐，常常送東西給他，怕他餓肚子。

阿罐喜歡日式共享空間的概念，因此將持酒書室打造成複合式場所。除了酒吧空間，店內也有展演場所和會議室，喜歡看書的阿罐也歡迎大家在店裡看書，特地將桌椅間距調整成適合閱讀和書寫的高度。

我特別喜歡樓梯下方鋪著地毯的小空間，可以躺在懶骨頭上一面看書，一面品飲雞尾酒。樓梯前方還有一台躺著巨大玩具熊的平台鋼琴，阿罐說，只要彈一首完整的曲目，就能獲得小小的店內招待。

當晚阿罐為我調製了「高粱酸酒」。品飲時，滑順的口感包裹著酸甜滋味，與高粱獨特的穀物香氣一同綻放口中。阿罐說，大家經常在酒吧點酸酒類型的調酒，但很少人以台灣出產的酒進行調製。遇到想喝酸酒的客人時，他會推薦對方嚐嚐這杯高粱酸酒。

如果喜歡帶清爽果香的調酒，「廣藿香的那杯」會是好選擇。以浸漬過廣藿香的琴酒為基底，加入白葡萄和蘋果，創造出乾淨的口感和清甜滋味，佐以空氣中的線香氣味，品飲時，整個人彷彿漫步在森林之中。

說到代表持酒書室的酒款，就是「月光與海洋」。台東的海廢咖啡是持酒書室的「兄妹店」，因此設計了一款代表海廢咖啡的調酒「日光與波浪」，以及代表持酒書室的酒款「月光與海洋」。阿罐喜愛抹茶，因此以抹茶為主題，結合 Gin Tonic 和 Highball 的調酒架構，蘇格蘭威士忌的風味和抹茶、通寧水相互交織，飽滿易飲的口感裡，包裹著簡單而深長的滋味。

當我坐在持酒書室的吧檯前，總忍不住想伏上桌面、閉起眼睛，然後靜靜地聽著音樂，以及身周此起彼落的交談聲。我感覺持酒書室像一片海，溫柔包覆著所有人，每個人都能在這裡找到屬於自己的角落，然後放心地融入其中。

永康區

iners juice & cocktails
大橋車站

呐喊吧

iners juice & cocktails

Address
台南市永康區南台街 13 巷 48 號

Hours
週一至週四 21:00-02:00
週五、週六 21:00-03:00

大學城裡的溫馨酒肆

永康區內有醫院、大學以及居住人口多的住宅區，但雞尾酒吧的數量卻不多。想為永康在地人提供美味酒飲是主理人 Eason 展店永康區的原因。考慮到學生客群，iners 的調酒價格較低，讓想嘗試品飲雞尾酒的人都能輕鬆喝上一杯。

iners 提供的調酒多以茶和新鮮水果入酒，風格酸甜易飲。而擁有華麗的裝飾物也是 iners 調酒的特色，酒杯上綴滿花朵和精緻的水果切片，讓酒在造型上相當吸睛。

當天我品嚐了調酒師 Sunny 所做的麻油小黃瓜特調。她將蘭姆酒與麻油相互融合後，再進行過濾澄清，酒充分汲取了麻油的馨香，並以小黃瓜增添一絲清爽風味。

我一面飲酒，一面和吧檯裡的 Eason 討論雞尾酒。他和我分享說，他喜歡使用時令食材，並以不浪費為原則，而他創作調酒的靈感大多來自童年回憶，或是曾經嚐過的美食。而品飲他所調製的雞尾酒，的確可以感受到各式食材與日常飲食生活帶給他的能量。

Eason 最後和我分享，iners 是他用生命和熱情燃燒出來的店，他因此覺得很滿足，而這個地方如果能再帶給其他人歡笑，那就是最棒的事了。

呐喊吧

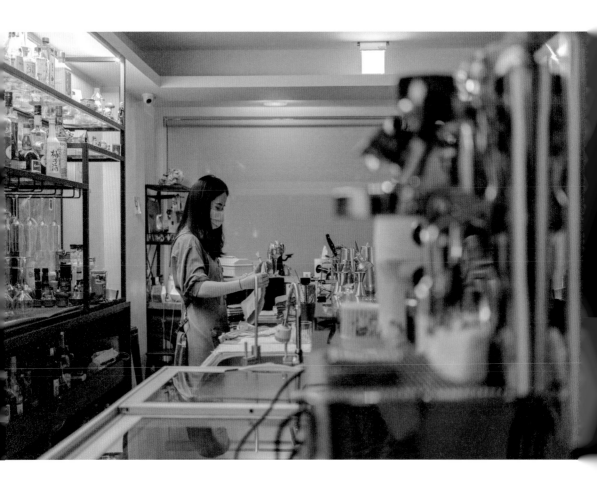

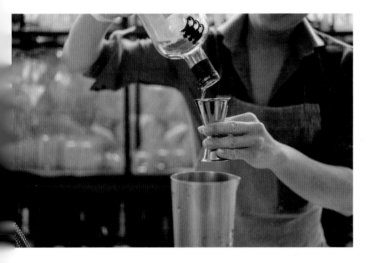

Address
台南市永康區中華路 619 巷 43 號

Hours
18:00-02:00
週一休息

Minimum
$200

Notice
現金付款

美食、美酒與無盡歡笑之地

永康區的靜謐巷弄裡，「吶喊吧」的招牌靜靜亮著。

走進店內，身穿鮮豔開襟襯衫的主理人 Noah 站在吧檯裡招呼我。Noah 曾是一名工程師，因著對餐飲產業的好奇而進入酒吧工作。他在任職的酒吧中一面學習調酒所需的知識技術，一面培養自己對風味的敏銳度，並在時機成熟之際，和夥伴曼平一起來到永康開設吶喊吧。

若要形容 Noah 的調酒風格，我會說是平衡、細膩與優雅。

「冰萃教父」以蘇格蘭威士忌為基底，並以萃取咖啡時產生的油脂創造圓潤口感，佐以香甜的杏仁酒，風味甜美、柔和而具有層次，是款適合慢慢享用的雞尾酒。

「梅納反應」也是一杯以威士忌為基底的咖啡調酒。以蜂蜜和紅茶裡的蔗香讓威士忌的焦糖香氣更加明亮，咖啡則作為調和劑，將所有材料的風味融合一起，柔順的口感裡包裹著香甜滋味。

Noah 調製的經典調酒「Espresso Martini」和「Manhattan」也十分美味，充分展現他對平衡風味和細膩口感的掌握。

來到吶喊吧，不得不嚐的還有曼平製作的鹹食與甜點。如果想品嚐主食類的餐點，「現烤香料雞」是絕佳選擇。經數種辛香料醃漬的雞肉十分入味，肉質也鮮嫩多汁，搭配上烤櫛瓜和口感柔韌的手工麵包，既美味又能填飽肚子。

如果不想吃澱粉，那就嚐嚐「紙包魚」。曼蘋將鮮魚和蒜、番茄、檸檬角、月桂葉和橄欖酸豆一同蒸煮，酸爽滋味在鮮美軟嫩的魚肉裡迸發，是讓人想一口接一口品嚐的涮嘴美味。

當想吃甜點的心情降臨時，我相信「布朗尼」能滿足你的心。濕潤鬆軟的蛋糕體上，覆蓋著香甜的香草冰淇淋，挖一口冰淇淋，連同布朗尼一起送入口中，是酒醉也想吃上幾口的甜蜜滋味。

美食與美酒以外，吶喊吧最讓我享受的，就是坐在吧檯前和 Noah、曼平聊天。兩人就像默契極佳的對口相聲演員，直率又詼諧的對話總是讓人開懷大笑，你也能很自然地加入吧檯前的任何對話，就像身處朋友家中般輕鬆自在。

Noah 和曼平希望吶喊吧是一處能讓人卸下面具、將自我吶喊出來的地方，因此將店取名為「吶喊吧」。在這遠離塵囂的永康區，有如此溫暖的飲酒之地何其幸運，你能在這裡放鬆地做自己，和 Noah、曼平共享一份自由自在。

仁德區

● 禧韜湯包

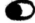

⊛ 奇美博物館

The Render 福醺湯包

Address
台南市仁德區中山路 468 號

Hours
週五至週一
晚餐時段：18:30-21:00
酒吧時段：21:30-00:00

Minimum
晚餐時段：套餐 $1280
酒吧時段：$500

Notice
現金付款
套餐需提前預約

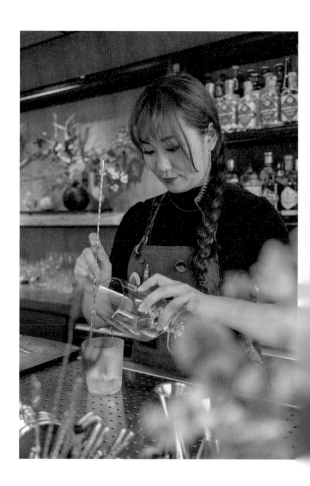

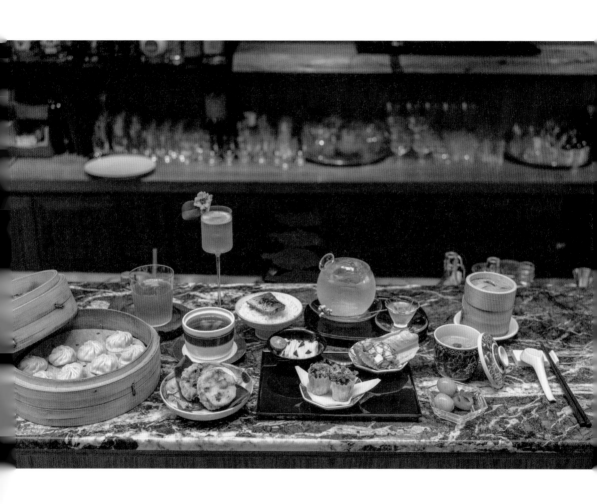

雞尾酒與小籠包的絕妙組合

仁德區的馬路旁，佇立著一幢別致建築。拉開門，走入室內，挑高空間讓人感覺十分開闊，以黑色大理石吧檯為分界，右方是木頭色的吧檯和座位區，左方則是以白色磨石子打造的壁面和樓梯，三種材質在空間中各司其職，風格高雅而摩登。

主理人 Amy 是仁德人，開店之前，她在國外生活近十年，在英、法、美三國唸書，而後到新加坡任職於航空公司。空服員是個孤獨的職業，因此 Amy 在就職五年後，從帶著旅客到處飛的生活畢業，決定打造一個能讓人「回來」的地方。她回到家鄉仁德，在這個她所有味覺記憶的起點，開設了 The Render 福醺湯包。

身為空服員，Amy 擁有基礎紅白酒、烈酒和調酒知識，也嚐遍各國美食。她想將一路體會過的美好帶給客人，並提供精緻的餐飲體驗，於是在開業以前，她花三年時間精進自己，特地進修品水課程，以及學習調酒所需的知識技術。

Amy 起初就決定以小籠包和調酒為主題，結合她與身為廚師的丈夫 Cloud 熱愛的兩件事物。店的英文名為「The Render」，「Render」與「仁德」的發音相近，其渲染之意也象徵小籠包的蒸氣和雞尾酒的水相互結合、渲染彼此。「福醺」則是 Amy 想帶給客人的感受：幸福和微醺，其英文諧音「fusion」亦有融合之意。

當天我品嚐了雞尾酒餐搭套餐，這是一份有開胃菜、前菜、湯品、主餐和甜點的完整套餐。

開胃菜以山藥細麵的甜、酪梨莎莎醬的酸，以及泰式女婿蛋的酸辣刺激食慾。開胃菜和前菜鮮蝦蓮藕盒子搭配調酒「花蜜」一同享用，其以花雕酒為基底，融合龍眼的煙燻香氣，以及 Pisco 酒和洋甘菊的清甜，味道清爽而鮮甜。

湯品作為品嚐主餐前的緩衝，是以台灣元榆牧場的雞肉熬煮而成紅棗仙草雞湯。

主餐是四種口味各二顆的小籠包組合。口味分別是海菜絲瓜蝦仁、琴酒南薑雞肉、斑蘭香料土雞以及煙燻威士忌雞肝，特色從清爽、香料辛香、紮實溫暖再到醇醇綿密，一籠就滿足味蕾對各種風味的渴望。「岩」作為搭配小籠包的酒款，基酒選用波本威士忌和帶有奶油香氣的泥煤威士忌，揉合以野薑花帶點辛辣的花香，其與泥煤香氣巧妙結合，口感則出乎意料的清爽，用以搭餐十分適合。

作為加點品項的炙烤一夜干炊飯以魚骨高湯製成，搭配沒有使用清酒，卻有清酒香甜的調酒「清」一起享用。米飯和魚骨高湯的清甜，以及炙烤一夜干的鹹鮮滋味，在酒的勾勒下變得更加明亮。

整份餐點以清爽的香檳氣泡葡萄，以及熱飲紅棗百合露作為結尾。享用完整份套餐，感覺飽足、微醺而沒有絲毫負擔，味蕾像去了一趟風味之旅。餐點結合了 Amy 對食療的想法，以中藥和小農有機食材入餐，而調酒風味的塑造則來自她的味覺記憶，以及累積起的風味直覺。

因為地理位置的特殊性，走進來的客人通常都是特地來訪，這點讓 Amy 總是特別感動。而客人給予的回饋和滿足神情，也讓她獲得滿滿的成就感，她說，這會讓她瘋狂地想給客人更多東西。

若來到台南仁德，不妨走進 The Render 福醸湯包，無論是一杯雞尾酒或整份套餐，我想 Amy 的好客、周到與貼心會讓你感到賓至如歸。

台南酒吧散策

給嗜酒未眠之人的深夜指南

作者｜姜靜綺

攝影｜黃心慈

封面、插畫設計｜黃心慈

版面設計｜姜靜綺

總編輯｜劉奎麟

執行編輯｜姜靜綺

文字編輯｜伍書源、伍騫念

企劃協力｜超楓酒業、余瀚為

出版者｜貳五有限公司

　　地址｜台北市士林區承德路四段 9 巷 18 號一樓

　　電子信箱｜tonicliu88@gmail.com

製版印刷｜國碩印前科技股份有限公司

代理經銷｜白象文化事業有限公司

　　地址｜401 台中市東區和平街 228 巷 44 號

　　電話｜04-22208589

出版日期｜中華民國 113 年 1 月

版次｜初版一刷

價格｜新台幣 550 元

ISBN ｜ 978-626-95385-2-2